감정학 박사 이동천의 미술품 감정 비책

# 이동천

국내 유일한 미술품 감정학자이다. 한국과 중국의 그림과 글씨는
물론 종이, 안료, 낙관, 표구, 미술품 복원 등 감정에 필요한 모든
지식을 최고 수준으로 보유한 전문가 중의 전문가다.
1994년부터 중국 서화 감정의 최고봉인 양런카이楊仁愷, 1915~2008
선생의 수제자로 서화 감정학을 배웠으며, 중국 국학 대가인
펑치용馬其庸 선생으로부터 문헌 고증학을 사사했다. 1999년
중국 중앙미술학원에서 박사학위(감정학)를 받았다. 같은 해
10월부터 현재까지 랴오닝성遼寧省박물관 연구원으로 활동하고
있으며, 중국 선양瀋陽이공대학 교수로 재직하기도 했다.
2001년 11월 국내 최초로 명지대 대학원에 '예술품 감정학과'를
개설하고 그 후 2년간 주임교수를 역임하며 우리나라에 '감정학'
이란 새로운 학문의 씨앗을 뿌렸다. 2004년부터 11년간 서울대
대학원에서 '작품감정론1, 2'를 강의했고 중국을 오가며 감정
교육과 미술품 투자를 연구하고 있다.
2001년 진위 작품 대비전인 '명작과 가짜 명작'(예술의전당) 전시를
기획했고 2012년부터 2013년까지 주간동아에 '감정학박사 1호
이동천의 예술과 천기누설'을 연재했다. 저서로는 『진상: 미술품
진위 감정의 비밀』이 있다.

• 이 책에 실린 일부 도판은 내용의 특성상 · 시간상 문제로 수장처와 사전 협의를 거치지 못했습니다. 양해를 바라며 추후 연락 바랍니다.

감정학 박사 이동천의

# 미술품 감정 비책

라의눈

# 가짜가 가짜 되고
# 진짜가 진짜 되는 세상을 위하여

위조하기 좋은 나라, 사기와 오류를 방조하는
침묵의 카르텔을 고발한다!

우리나라 사람들은 '좋은 게 좋은 것'이란 말을 자주 한다.

하지만 필자는 이 말을 별로 좋아하지 않는다. 말하고 행동해야 할 순간에도 '튀지 말라, 나대지 말라, 가만히 있으라'는 소리이기 때문이다. 동일성이 최상의 가치인 집단 속에서 집단과 다른 의견을 말하는 것, 집단의 기득권에 도전하는 것은 용서할 수 없는 일탈이자 배신이다.

그러니 '오래된 잘못'은 잘못이 아니고, '모두의 잘못' 역시 잘못이 아니다.

모든 문제가 시작되는 지점이 바로 여기인지도 모르겠다. 비뚤어진 채 고착된 관념과 관행은 국공립박물관과 미술관에 버젓이 위작이 걸려 있게 했고, 경매에서 형편없는 가짜들이 수억 수십억에 거래되게 했으며, 부끄러운 위조 미술품들이 '보물'이라는 타이틀을 갖도록 방조했으므로.

이 책은 미술품 감정에 관한 책이다. 고서화부터 근래 작품, 가장 가까운 것으로는 박정희 전 대통령의 글씨와 천경자의 그림까지 다루고 있다. 만약 이 책이 다루고 있는 대다수 작품이 진품이고 드물게 위작이 있어 그것을 가리는 기준을 알려주고 있다면, 앞의 격정적 도입부는 필요치 않았을지도 모른다. 하지만 현실은 그런 보편적 상식을 허락하지 않았다.

'무엇을 상상하든 그 이상'이라는 관용구가 있다. 대한민국 미술품 시장을 들여다보면 바로 이 문구가 떠오른다. 최근 일부 화가 작품들에 대한 진위 논란이 연일 미디어를 장식하고 있다. 일반 대중들도 미술품 위조와 유통에 관심을 갖게 된 것이다. 하지만 이 책을 읽는 독자 여러분이 무엇을 상상하든 그 이상의 스케일과 그 이상의 커넥션을 지켜보게 될 것이 확실하다.

필자는 2008년부터 학술논문과 공개강의 등을 통해 천원권 지폐 뒷면에 실린 정선의 '계상정거도'가 졸렬한 가짜라고 줄기차게 주장했다. 전문가들도 극찬하는 김정희의 '향조암란'이 김정희 작품이 아니라고 주장했다. 김홍도의 '단원풍속도첩'에 실린 그림 중 상당수가 위작이라 주장했다. 그런데 필자의 이런 목소리는 메아리 없는 외침이 되고 말았다.

박물관도 미술관도 전문가도 침묵으로 일관했기 때문이다. 그들은 최소한 필자의 감정 방법이 잘못되었다고 문제 제기를 했어야 한다. 그리고 조목조목 따지는 논문을 썼어야 한다. 세미나를 하든 토론을 하든 함께 만나 작품의 진실에 다가가기 위해 노력했어야 한다. 하지만 그들이 한 것은, 필자에게 "중국으로 돌아가라. 국내 미술품은 건드리지 말라"고 말한 것뿐이다.

필자는 이 책을 통해 상당한 양의 감정 기법을 소개하고 있다. 정선, 김홍도, 김정희 등 위조시장에서 인기 있는 작가와 작품들의 감정 포인트뿐 아니라 안료, 종이, 인장, 표구 등에 대해서도 깊이 있는 정보를 알려준다. 이쪽 세계에서는 수제자에게만 알려주는 비법들이다. 필자가 이런 노하우까지 공개하는 이유는 딱 하나다. 마치 좀비처럼, 미술시장을 떠도는 가짜들이 하루바삐 사라지길 바라는 마음에서다.

물론 어떤 방법을 동원해도 하루아침에 가짜가 사라지는 일은 일어나지 않을 것이다. 그래서 필자가 주장해온 것이 '감정가 실명제'다. 결코 어려운 얘기도 복잡한 얘기도 아니다. 자신이 감정한 작품에 최소한의 책임을 지자는 아주 상식적인 제안이다. 필자가 새롭게 만든 것도 아니고 전통적으로 내려오는 방법이다.

자신이 감정한 작품에 간단한 글과 인장을 남겨 누가 진위 판단을 했는지 기록하는 것이다. 필자는 이 방법을 실천하고 있다. 감정가가 자신의 감정 기록을 정리, 발표하고 업그레이드한다면 위조자가 비집고 들어설 틈이 없다. 감정가라면 위조자보다 몇 배 더 연구하고 노력해야 함은 당연한 일이다.

자신이 소장한 작품이 위작으로 밝혀지면 컬렉터들은 엄청난 상처를 입는다. 경제적 손실뿐 아니라 심리적 고통도 크다. 그것을 너무나 잘 알기에 미안한 마음이 크다. 하지만 필자가 위작이라고 해서 위작이 된 것이 아니다. 그 작품은 본래 위작이고, 필자가 입을 다물고 있더라도 위작이다.

우리나라에서는 오랫동안 위작이 만들어져 왔다. 지금 이 순간도 어느 골방에서 새로운 위작이 만들어지고 있을지 모른다. 하지만 이를 날카롭게 지적하는 전문가도, 엄격하게 통제하는 감정기구나 공권력도 없다. 수많은 가짜들이 명품으로 둔갑해 전시되고 미술사 연구서적과 석박사 학위 논문에까지 실리고 있다.

오로지 사랑하는 마음만으로 미술품을 바라볼 수 없는 현실이 슬프다. 솔직히 눈을 감고 싶은 적도 있었다. 하지만 모두가 침묵한다면 상황은 보다 악화될 것이 분명하다. 대한민국 미술시장을 더 이상 '그들만의 리그'로 놓아두어서는 안 된다. 지금, 가장 필요한 것은 지성과 상식을 가진 대중들의 애정 어린 관심과 감시다. 이 책이 그것을 이끌어내는 마중물이 되기를 바란다.

이 땅에 감정학의 여명이 밝고 있다.

　모든 미술품의 감정 과정이 투명하게 공개되고, 전문가들 사이에서 진위 판단의 근거 자료가 활발하게 토론되고, 합리적 감정 체계가 정립되는 그날을 간절히 기다린다.

　후세에 부끄럽지 않도록.

　스스로에게 부끄럽지 않도록. ▲

# 3부 가짜는 또 다른 가짜를 부른다

# 4부 진짜를 찾기 위한 컬렉터의 자세

# 5부 천경자, 새로운 가짜와 오래된 가짜

# 1부

위조의 기술,
감정의 과학

# 1

# X선 촬영이 밝혀낸
# '정곤수 초상'의 비밀

고려 말에 편찬된 '노걸대老乞大'란 책이 있다.

'노'는 경칭 접두사쯤 되고 '걸대'는 중국인을 뜻하는 말이니 현대어로 바꾸자면 '중국인 님' 정도 되겠다. 이 책은 역관들을 위한 중국어 학습서로, 고려인이 중국을 여행하며 현지인과 대화하는 형식으로 구성되어 있다. 말 먹이 구하는 법, 여관에 드는 법 등 여행자에게 요긴한 표현들과 함께 당시 중국의 시대상을 가늠할 수 있는 정보들을 담고 있다.

그런데 이 책엔 흥미로운 구절이 나온다.

1350년경 중국 베이징에 물건을 팔러 갔던 고려 상인들이 귀국해서 판매할 중국 물건을 구하는데 '진짜보다 가짜가 좋다'고 했다는 것이다. 당시에도 가짜가 꽤나 돌아다녔던 모양이다. 예나 지금이나 사람들의 욕심은 여전하고 쉽게 돈 벌 궁리를 하는 사람들은 어

디나 있었으니, 짝퉁의 역사는 유구하다 하겠다.

조선 후기의 여항 시인 조수삼1762~1849도 '서울 사는 부자 손 노인이 벼루, 찻잔 등 가짜 중국 골동품을 사들이다 살림이 거덜 났다'고 했다. 필자 역시 직접 확인할 수 있었다. 10여 년 전 베이징의 인사동이라 할 수 있는 '류리창流璃廠'1)에서 위조품을 전문적으로 거래하는 사람으로부터 우리나라 사람들이 뻔히 알면서도 가짜 작품을 사간다는 이야기를 직접 들은 적이 있었던 것이다.

국립중앙박물관에 걸려 있는 가짜 그림

그러나 세상에 아무리 가짜가 넘친다 한들, 국립중앙박물관에 가짜가 버젓이 걸려 있다고 감히 상상이나 할 수 있을까? 그런 믿기도 어렵고 가당치도 않은 일이 우리 눈앞에서 벌어졌다. 바로 '정곤수 초상(그림1)'이다.

아이러니하게도 이 그림이 가짜라는 것을 밝힌 주인공은 눈 밝은 감정가가 아니라 현대과학이었다. 바로 X선 촬영이다. 최근 X선을 투과해 정곤수 초상을 촬영한 결과(그림 2), 육안으로 보이는 초상화 아래에서 중국 청나라 관리의 의복이 나타난 것이다. 그게 뭐 대수냐고 말하는 독자들도 있을 것이다.

레오나르도 다빈치가 그린 모나리자 그림을 X선 촬영했더니 그 밑에 30겹의 덧칠 흔적이 있다느니 하는 얘기는 이미 흔하니까. 그런데 전후사정을 살펴보면 작가가 자신의 작품 위에 다른 그림을 그린 것과는 전혀 다른 이야기가 펼쳐진다.

그동안 우리 미술사학계는 정곤수1538~1602가 임진왜란 때인 1592년과 1597년 두 차례

---

1) 유리기와를 굽던 곳에서 유래된 지명. 현재는 유명한 고서점과 골동품 가게가 밀집되어 있다.

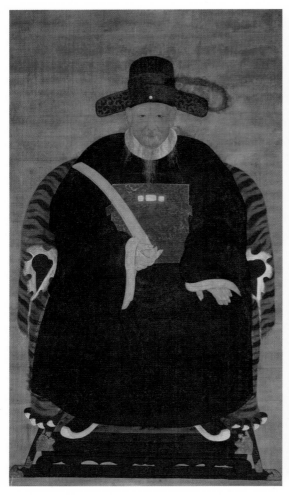

그림1 | 국립중앙박물관이 소장한 가짜 '정곤수 초상'

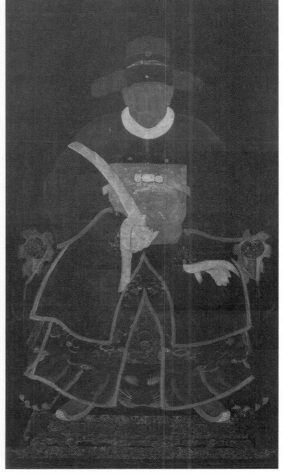

그림2 | 가짜 '정곤수 초상'의 X선 투과 촬영 사진

명나라에 사신으로 다녀온 사실에 주목했다. 그림의 제작 시기를 대충 그때쯤으로 추정한 것이다. 만약 X선 촬영 결과, 그림 밑에서 명나라 관리의 복식 형태(그림3)가 나타났다면 대충 맞아떨어지는 얘기다. 하지만 초상화 아래서 발견된 것은 '다행히도' 청나라 관리의 복장이었다(그림4).

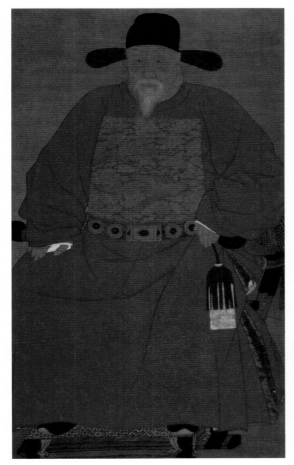

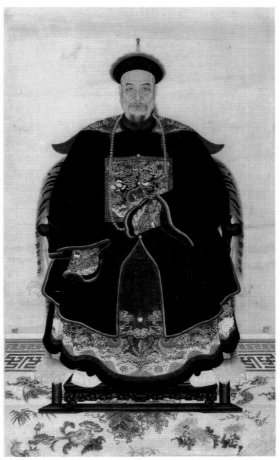

그림3 | 명나라 관리의 복식을 보여주는 작가미상의 '심도상', 난징(南京)박물원 소장

그림4 | 청나라 관리의 복식을 보여주는 공소근(孔昭靳)의 '관천배상', 난징박물원 소장

명나라 때 그림에 청나라 관리의 복장이?

잠시 세계사 시간으로 돌아가자. 분명 명나라1368~1644가 망한 후에 청나라1644~1911가 세워졌다. 미술사학계의 주장은 '청나라 관복을 입은 정곤수'가 타임머신을 타고 미래로 갔다는 얘기가 된다. 합리성을 가진 사람이라면 '정곤수 초상'이 가짜라는 결론에 도달한다.

이 작품은 중국의 가짜 초상화를 사다가 수정하고 덧그려서 조선시대 작품으로 둔갑시킨 것이다. 즉 한중 합작으로 태어난 가짜다.

고서화 위조 작업 3단계

1단계 : 위조 대상 작가가 활동하던 시기에 사용했던 종이나 안료 등 재료를 구한다.
2단계 : 그림과 글씨, 도장을 위조하는 사람들이 전문적 분업을 통해 작품을 위조한다.
3단계 : 표구하는 과정에서 각종 기술을 동원해 오래된 상태를 만들어낸다.

이런 상황에서 그나마 위안이 되는 것은 우리나라 고서화의 위조 수준이 낮다는 점이다. 무조건 지저분하면 오래된 것이고 특정인의 도장만 찍혀 있으면 그의 작품이라고 쉽게 믿어버린다. 조금만 의심하고 살펴보면 엉터리라는 것을 금방 알 수 있는데도 말이다. 황당하게도 우리나라 경매에서 가짜 청나라 황제의 글씨가 조선 역관의 작품으로 둔갑한 경우도 있었다.

2003년 한 경매[2] 현장에 있었던 필자는 눈앞에서 벌어지는 상황에 큰 충격을 받았다. 조선시대 역관이었던 이상적1804~1865의 '시고대련(그림5)'이 출품되어 있었다. '대련對聯'이란 시문에서 대구가 되는 2개의 문장을 따로 써서 한 쌍을 이룬 것을 말한다.

그런데 문제는 이 글씨에 '강희신한康熙宸翰'이라는 낙관이 찍혀 있다는 것이다. 바로 청나라 강희제1654~1722의 작품이란 의미다. 그러니 그림5는 가짜다. 그것도 '나 가짜요'를 이마에 새기고 있는 아주 '솔직한 가짜'다. 그런데 이 작품은 치열한 경합을 거쳐 시작가보다 3배 이상 높은 가격에 팔렸다.

2) 2003년 서울옥션 제84회 근현대 및 고미술품 경매

그림5 | 가짜 이상적의 '시고대련'

그림6 | 위조자가 사들인 가짜 강희제의 작품

도대체 어떤 일이 있었던 것인지 그 과정을 재구성해보자.

위조자들은 먼저 헐값을 주고 중국에서 강희제의 가짜 작품(그림6)을 사들였다. 그런데 가짜 도장이 문제였다. 종이 바탕에 무늬가 있어 쉽게 지울 수 없었던 것이다. 위조자들은 가짜 도장은 그대로 둔 채, 대련의 좌우를 바꿔 비어 있는 왼쪽 공간에 서명을 위조하기로 한다.

이상적의 작품이란 의미로 '조선 이우선朝鮮 李藕船'이라 서명하고 가짜 도장을 찍은 것이다.3) 대담하다고 할까 무식하다고 할까, 위조의 수준이 할 말을 잃게 만든다.

사실 이상적은 명필도 아니고 이름난 유학자도 아니다. 다시 말해 위조를 할 만한 가치있는 인물이 아니다. 그가 역사에 유의미하게 등장하는 것은 오직 추사 김정희와 연결되어서이다. 제주에 유배 중이던 김정희1786~1856는 중국에서 귀한 서책을 구해주었던 역관 이상적의 배려에 감사하는 의미로 그 유명한 '세한도'를 그려주었다고 한다. 이런 사실이 사람들의 관심을 불러일으켰고, 위조자는 이를 훌륭히 이용했다.

사실이 이러하니 국립중앙박물관의 권위와 휘황한 경매가에 쉽게 짓눌리지 말 것이다. 하늘이 두 쪽 나도 가짜는 가짜다. 천 명 중 구백 구십 구 명이 속아 넘어간다 해도 가짜가 진짜가 될 수는 없는 법이다. ◢◣

---

3) 중국어 역관 집안 출신인 이상적(李尙迪)은 시인으로 활동했으며 호는 우선(藕船)이다.

# 2

# 세상에서 가장 쉬운 위조,
# 사진 찍어 인쇄하기

서예 작품을 가장 쉽게 위조하는 방법은 무엇일까?

속아 넘길 수만 있다면 '인쇄'만한 것이 없지 싶다. 1990년대 베이징 고궁박물관에 근무하는 지인으로부터 인쇄품을 진짜 작품이라며 팔겠다고 가져오는 사람들이 있다는 얘기를 들었다. 당시엔 황당해서 웃어넘겼지만 언젠가 우리도 겪을 일이란 생각이 들었다. 그런데 그 '언젠가'는 그리 오래 걸리지 않았다.

2000년대 초 인사동의 운치 있는 고미술품 상점에 들어가 작품을 구경하던 중, 원작보다 조금 크게 인쇄된 그림이 있어 가격을 물었다. 나이가 지긋한 주인은 겸재 정선의 작품이라며 2백만 원을 불렀다. 필자는 기가 막혀서 이 그림이 진품이 맞느냐고 재차 물어봤다. 그는 '만약 가짜라면 경찰에 신고해도 좋다'고 기세가 등등했다. '뭐 세상엔 별의별

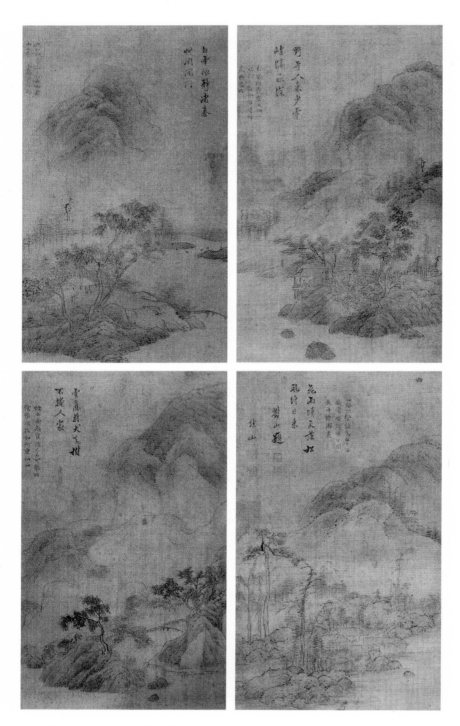

그림1 | 추정가 8,000~9,000만 원에 나온 인쇄품들

사람이 다 있으니까'라고 생각하고 돌아서 나왔는데, 몇 년 후 같은 일을 또 겪게 되었다. 그것도 권위 있는 경매 현장에서.

2007년 서울옥션[4]에 출품된 '북산 김수철, 우봉 조희룡, 대산 강진'의 '산수도'(그림1)는 원작을 사진 찍어 인쇄한 것이었는데, 그 추정가가 무려 8~9천만 원이었다. 그런데 재미있는 것은 경매 도록에 수록된 '삼베에 수묵담채, 52×32cm(4폭)'이라는 작품 설명이었다. 사실 원작은 비단에 그린 그림이었다. 사진을 찍으면서 비단이 확대되어 올이 굵은 삼베처럼 보였기에 내친 김에 작품의 재질까지 속인 것이다. 속여도 알 사람이 없을 것이란 자신감의 발로다.

위조자는 나름 꼼꼼하게 솜씨를 발휘했다. 인쇄품인 것을 감안해 그림 둘레에는 비단 대신 같은 종이 재질인 금색지를 둘렀다. 금색지로 처리한 것은 이 작품이 일본인 수중에 있었다는 느낌을 주려는 의도였다. 또한 작품을 투명 아크릴 틀에 넣어 발각되지 않도록 주의를 기울였다.

그런데 진짜 코미디는 지금부터다. 이 그림의 원작 자체가 가짜이기 때문이다. 우리나라에 유통되는 인쇄된 고서화 작품 중엔 가짜를 진짜로 알고 만들어진 경우가 적지 않다.

## 영인본 위조의 단골손님, 박정희 전 대통령 글씨

인쇄를 이용한 위조는 일반적으로 그림보다는 글씨에 이용된다. 2005년 서울옥션[5]에 출품된 박정희 전 대통령의 휘호(그림2) 역시 원본을 사진 찍어 인쇄한 영인본[6]으로, 추정가는 3~4천만 원이다. 서예 작품은 글씨 쓰는 속도와 필획이 겹쳐지는 정도에 따라 먹의 번짐과 농담이 달라지는데 영인본에는 이런 특징이 나타나지 않는다.

---

4) 서울옥션 제106회 경매 한국 근현대 및 고미술품 경매
5) 서울옥션 제94회 경매 한국 근현대 및 고미술품 경매
6) 영인본(影印本)이란 원본을 사진 촬영해 복제한 인쇄물을 말한다.

특히 휘호 아래 '한국일보創刊二十周年記念' 부분을 자세히 보니 인쇄 과정에서 생긴 미세한 점까지 보였다. 세심한 주의만 기울이면 누구라도 의심을 할 수 있는 대목이다. 문제는 도록만으로는 이런 부분을 확인하기가 쉽지 않다는 것이다. 경매에 참여하기 전, 반드시 현장에서 관심 있는 작품에 대해 철저히 조사하는 습관을 들여야 하는 이유다.

그림2 | 추정가 3,000~4,000만 원에 나온 영인본

현재 국내에는 박정희 전 대통령의 서예 작품을 전문적으로 위조하는 '꾼'이 활동 중이다. 2002년부터 미술 시장에 나온 박 전 대통령의 작품을 지켜본 결과, 그 수준이 나날이 발전하고 있음을 알 수 있다. 아마 위조자들이 나름대로 자신감을 얻은 듯하다.

이번엔 위조자가 책에 실린 도판을 똑같이 모사한 경우를 살펴보자. 바로 그림3이다. 이 휘호는 2007년 서울옥션[7]에 출품됐다가 한 번 유찰된 후, 2009년에 낙찰에 성공한[8] 작품이다. 예상가 2,500~3,000만 원에 출품돼 2,550만 원에 낙찰된 것이다. 2009년 경매 도록을 보면, 이 작품이 1975년에 출판된 '위대한 생애'[9] 책자 169쪽에 수록되어 있다고

---

7) 제105회 서울옥션 한국 근현대 및 고미술품 경매

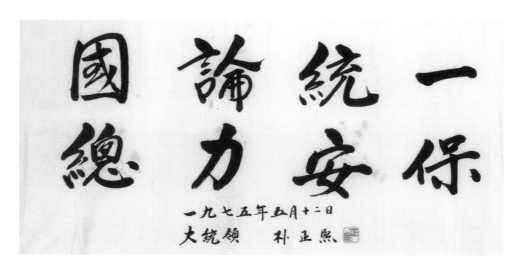

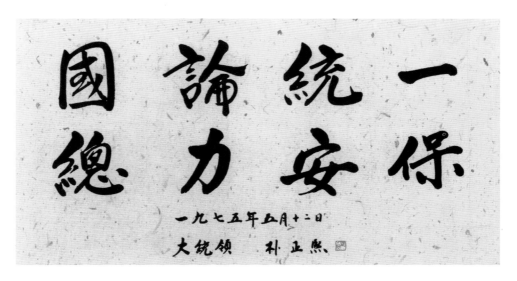

설명하고 있다. 경매 전에 하는 전시인 프리뷰에서는 대담하게도 출품작 옆에 위작의 원본인 책의 169쪽(그림4)을 펼쳐 놓고 같이 전시하기도 했다.

---

8) 제114회 서울옥션 미술품 경매
9) 민족중흥회가 박정희 대통령 휘호를 중심으로 1989년에 발행한 책

겹쳐 보면 가짜가 보인다!

그렇다면 필자는 어떻게 그림3이 가짜 휘호인지 금세 알 수 있었을까? 글자 사이의 상하좌우 간격이 맞지 않았기 때문이다. 같은 작품이라면 있을 수 없는 일이다. 이해가 되지 않는다는 독자들을 위해 서예 감정의 간단한 기본 기술 하나를 알려주겠다.

두 작품의 글자 크기를 같게 확대, 혹은 축소해서 맞춰보는 것이다. 두 개의 그림을 겹쳐 보면(그림5) 위조자들의 실수가 얼마나 치명적인지 알 수 있다.

글자를 비교해 봐도 둘의 차이를 알 수 있다. 원본과는 다르게 위조자 본인의 글씨 습관이 드러난 것이다. 미묘한 차이지만 글씨의 강약이 다르다. 예를 들어 '年' 자를 쓸 때 박 전 대통령은 글씨 중간에 위치한 두 획을 가볍게 쓴 데 반해 위조자는 힘을 줘서 썼다.

그림5 | 그림3과 그림4의 글자 크기를 같게 해서 맞춰본 결과

필자는 당시 전시장을 찾은 일반 관람객 두 명을 대상으로 실험을 해봤다. 이 작품과 작품 옆에 펼쳐진 '위대한 생애' 책에 있는 도판의 차이점을 찾아보라고 한 것이다. 두 명 모두 차이점을 찾아내는 데 성공했다. 이렇듯 합리적 의심과 주의력을 가지고 관찰하면 누구나 감정을 할 수 있다. ▲

# 3

# 환등기 위조 작품을 가려내는
# 감정 필살기

전화기 너머, 지인의 다급한 목소리가 들려왔다.

방금 전시장에서 박 전 대통령의 서예 작품을 봤는데 그것이 2007년 서울옥션에서 고가에 판매된 작품과 똑같다는 것이다. 그는 글씨에 먹이 묻지 않은 부분까지 똑같아 당황스럽다고 했다. 상식적으로 있을 수 없는 일이라 전시하는 측과 서울옥션에 각각 문의했더니 모두 자기 작품이 진짜라고 주장했다고 지인이 덧붙였다.

두 작품의 결정적 차이는 중간에 '독서신문 창간에 즈음하여'란 글의 유무다. 여기서 진실은 둘 중 하나는 반드시 가짜라는 것이다. 그런데 둘 중 하나가 가짜라는 것이 나머지가 진짜라는 것을 증명해주지는 못한다. 어쩌면 둘 다 가짜일 수도 있기 때문이다.

문제가 되는 두 작품을 살펴보고 필자가 내린 결론은 후자였다. 그림1은 진본을 사진

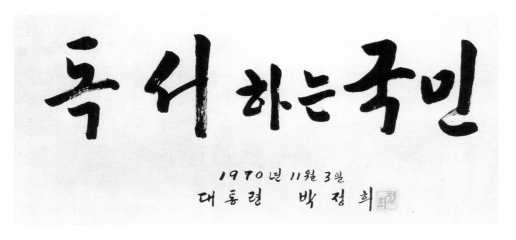

찍은 영인본, 그림2는 중국의 위조 기술로 만든 가짜였다.

화선지, 먹, 붓이 만들어내는 조합은 오묘하다. 글씨 쓰는 속도와 필획을 얼마나 겹쳐 쓰느냐에 따라 먹의 번짐과 농담이 다르게 나타나는데, 그림1엔 이런 서예 작품의 특징이 보이지 않는다.

필자는 그림1을 국회 의원회관에서 열린 전시장10)에서 직접 봤는데 영인본임이 확실했다. 그 크기를 실측해보니 가로 39.7cm에 세로 18.4cm로 A4 용지보다 조금 큰 정도였

다. 설마 대통령이 이 정도 종이에 작품을 남겼을 것 같지는 않다. 날인된 도장 크기만 봐도 의심이 가는 대목이다.

그림2는 서울옥션11)에 예상가 3,500~4,500만 원에 출품되어 5,500만 원에 낙찰된 작품이다. 가로 80cm, 세로 38cm 크기로 그림1의 두 배에 가까웠다. 필자는 프리뷰에서 이 작품을 봤는데 우리나라 사기꾼과 중국 위조 기술의 합작품이란 느낌을 받았다. 감정가로서 많이 당황스러웠던 기억이 난다.

'글씨'가 아닌 '여백' 속에 답이 있다

여기서 화두 하나를 던져 보겠다.

과연 원작의 존재를 모른 채, 위작을 알아낼 수 있을까? 그림2는 비교적 원작에 충실한 가짜다. 사기꾼의 주문에 따라 원작에서 '독서신문 창간에 즈음하여'란 글자를 없애고 30여 년 세월을 겪은 것처럼 위조한 것이다. 사실 글씨와 인장만으로 진위를 가리는 것은 쉽지 않다.

그런데 언제나 그렇지만 위조자나 사기꾼도 가끔 어처구니없는 실수를 저지른다. 그림2의 경우, 원작에서 중간 글자를 생략하는 과정에서 공간 배치가 엉망이 되어 버렸다. 박전 대통령의 평소 창작 습관과 다르게 위조된 것이다. 그림1과 그림2의 글자 크기를 같게 해서 겹쳐 보면 바로 알 수 있다(그림3).

어패가 있지만, 제대로 위조하려면 어떻게 해야 했을까?

일단 '독서하는 국민'과 '1970년 11월 3일' 사이의 공간을 지금의 반 정도로 줄여야 했

---

10) 정전 60주년 기념 땡큐 유엔 행사
11) 2007년 제107회 서울옥션 미술품 경매

영인본　가짜

그림3 | 그림1과 그림2의 글자 크기를 같게 해서 맞춰본 결과

그림4 | 박정희 전 대통령이 1972년에 쓴 '휘호'

다. 그리고 '1970년 11월 3일'은 좌에서 우로 갈수록 위로 올라가게 써야 했다. 박 전 대통령의 또 다른 작품인 그림4를 보면 무슨 말인지 이해가 갈 것이다.

　박 전 대통령의 휘호는 세로보다 가로 작품이 더 좋다. 글씨의 공간 배치가 매우 특색 있다. 우에서 좌로 썼던 전통 서예 작품과는 달리 좌에서 우로 씀으로써 시대 변화를 새

롭게 반영했다. 특히 창작 연월일과 서명의 공간 배치를 눈여겨보기 바란다. 박 전 대통령 이전의 가로형 작품들은 마지막 글자 옆에 창작 연월일과 이름을 세로로 쓰고 인장을 찍었다.

하지만 박 전 대통령은 작품 아래 날짜와 서명을 썼다. 그 결과 웅장함과 긴장감이 드러난다. 또한 긴 한글 문장을 세로로 쓰지 않고 가로 두세 줄로 나눠 써서 한글 서예의 색다른 아름다움을 찾아냈다. 여러 가지 이유로 그의 글씨를 폄훼하는 사람들도 있지만, 필자는 서예사적으로 충분히 가치가 있다고 본다.

정교한 환등기 위조에도 허점이 있다

그렇다면 그림2는 도대체 어떻게 만들었을까? 정답을 알려주기 전에 대표적 위조 수법 두 가지를 소개하겠다. 첫 번째 방법은 라이트박스, 두 번째 방법은 환등기를 이용한 위조다.

---

### 인쇄를 이용한 위조 기법 2가지

1. 라이트박스 이용
인쇄된 작품을 원작 크기에 맞춰 확대 혹은 축소 복사한다. 조명이 들어오는 '라이트박스' 위에 복사한 종이를 올리고, 그 위에 화선지를 겹쳐 놓는다. 화선지에 비치는 대로 윤곽선을 따라 그린다. 복제품을 보면서 먹으로 윤곽선 안을 글씨 쓰듯 채운다.

2. 환등기 이용법
환등기(프로젝터)를 이용해 원작이나 복제품을 찍은 사진을 벽에 붙인 종이에 투사한다. 투사된 글씨의 윤곽선을 종이에 그린다. 사진이나 복제품을 보면서 윤곽선 안을 자연스럽게 메운다.

---

환등기 위조법은 1990년대 중국에서 처음 등장했다. 위조 수법이 매우 정교해, 처음엔 전문 감정가조차 그 진위를 파악하는 데 시간이 걸렸다. 그러나 결국 단점이 발견됐다. 투사하는 과정에서 각도를 정확히 맞추기가 어려워 원작의 공간 배치가 왜곡된다는 점이다.

바로 앞에서 언급했던 박 전 대통령의 가짜 휘호 '國論統一 總力安保'[12] 역시 환등기를 이용해 위조한 것이다. 원작 도판과 맞춰보면 글자 사이의 상하좌우 간격이 맞지 않다.

미술시장에서 진짜를 사는 일은 '보물찾기'에 비유된다. 그만큼 가짜가 많다는 의미다. 수요는 많은데 공급은 한정돼 있으니 가짜가 진짜 행세를 하는 것이다. 박 전 대통령의 진짜 서예 작품을 보호하고 위작이 생산, 유통되는 일을 막고 싶다면, 우선 박 전 대통령의 서예작품 도판을 연대순으로 정리한 '카탈로그 레조네'부터 만들어야 할 것이다. ▲

카탈로그 레조네 Catalogue Raisonne

한 작가의 작품을 연대순으로 모두 실은 전작도록(全作圖錄)을 말한다. 이는 단순히 작품 도판만 모아 놓은 것은 아니다. 제작 시기, 작품의 재료나 기법 등 작품 기본 정보는 물론이고 작가의 생애, 참고자료, 전시 및 소장 이력, 마지막으로 확인된 소장처 등을 집대성한 분석적 작품 총서라 할 수 있다.

---

12) 23~24쪽 참조

# 4

# 박정희 전 대통령
# 가짜 글씨 전성시대

주식시장에만 테마주가 있는 것이 아니다.

미술시장에도 테마 작품이 있다. 박근혜 대통령의 당선은 박정희 전 대통령이 남긴 작품들의 가치 상승을 예고했다. 그런데 웬일일까, 미술시장에서 박 전 대통령의 서예 작품이 자취를 감췄다. 누구보다 딸이 아버지의 작품을 잘 알아볼 것이라 판단해 몸을 사린 것으로 보인다. 대통령이 된 딸이 아버지의 위작과 위조꾼들을 그냥 보고만 있을 리 없지 않은가?

그러나 그것도 잠시, 주춤하던 박 전 대통령의 위작들이 여기저기서 고개를 들고 나오기 시작했다. 탐색기를 끝내고 이때다 싶어 기회를 노린 것이다. 박 전 대통령의 서예 작품에 관심을 가진 감정가라면 어느 때보다 주의를 기울여야 할 시기다.

필자가 박 전 대통령의 가짜 서예 작품을 연이어 다루는 이유는 분명하다.

박근혜 대통령의 재임 기간에 박 전 대통령의 가짜 작품들이 미술시장에서 판치지 못하게 하려는 것이다. 필자는 미술품 경매장에서 박 전 대통령의 작품이라면 무조건 사려고 덤비는 컬렉터를 본 적이 있다. 역사의 평가가 어떠하든, 그를 좋아하고 아름답게 기억하고자 하는 컬렉터들이 온갖 사기에 무방비로 당하는 일은 없어야 한다.

## 박정희 전 대통령 서명의 2가지 특징

2013년 6월, 미술품 경매 현장에 오랜만에 박 전 대통령의 서예 작품이 나왔다. 그림1 '강물이 깊으면 물이 조용하다'는 추정가 800~1,500만 원에 케이옥션에 출품된 작품인데 한눈에 봐도 가짜다. 원작인 그림2와 비교해보면 글자는 물론 서명조차 다름을 알 수 있다.

위조자는 '박정희'의 '정' 자 중 'ㅣ'획을 쓰면서 치명적 실수를 했다. 박 전 대통령은 'ㅣ'획의 시작 부분을 반드시 왼쪽으로 향하게 썼는데 위작에는 그런 특징이 없다. 또한 위조자는 '박정희'의 '박' 자에서 'ㅂ'을 마치 'ㅁ'처럼 흘려 썼는데, 원 작가의 창작 습관에서는 있을 수 없는 일이다.

비슷한 시기에 한 경매장[13]에 박 전 대통령이 1964년에 썼다는 '순국충혼'(그림3)이 출품됐다. 같은 해 쓰인 '조경야독'(그림4)과 서명 부분만 비교해봐도 가짜임을 쉽게 알 수 있다. 위조자는 세월이 흘러도 변치 않았던, 박 전 대통령의 한자 서명 습관 2가지를 전혀 몰랐던 것이다.

---

13) 2013년 6월 20일 마이아트옥션 미술품 경매

그림1 | 추정가 800~1,500만 원에 나온 가짜 작품

그림2 | 박정희 전 대통령이 1966년에 쓴 진짜 작품

그림3 | 추정가 1,500~3,000만 원에 나온 가짜 작품

그림4 | 박정희 전 대통령이 1964년에 쓴 '조경야독'

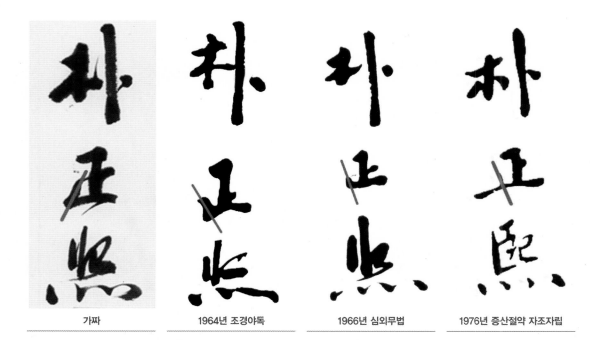

| 가짜 | 1964년 조경야독 | 1966년 심외무법 | 1976년 증산절약 자조자립 |

그림5 | '朴正熙' 서명에서 '正'자 비교

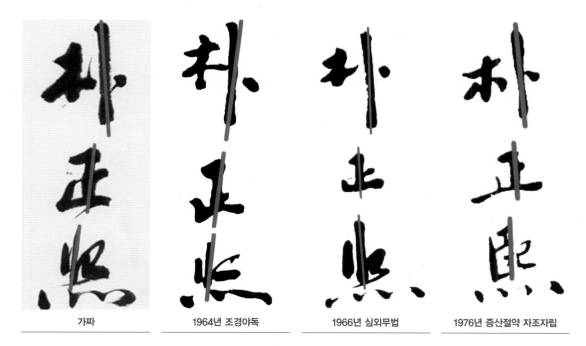

| 가짜 | 1964년 조경야독 | 1966년 심외무법 | 1976년 증산절약 자조자립 |

그림6 | '朴正熙' 서명에서 필획 각도 비교

박 전 대통령의 서명 습관, 그 비밀은 다음과 같다.

일단 그림5를 보라. '朴正熙'의 '正' 자에서 네 번째 필획 시작 부분은 반드시 왼쪽을 향한다는 것이다. 두 번째 비밀은 그림6에 숨어 있다. 세로로 쓴 '朴正熙' 글씨의 중심은 '朴' 자의 'ㅏ' 중 'ㅣ' 획에 맞추어져 있다.

그림1과 그림3은 가짜지만, 언뜻 보면 아주 자연스럽다. 박 전 대통령의 붓글씨를 배우고 익힌 위조자가 자신의 글씨를 쓰듯 쓴 것이다. 하지만 위조자는 필력이 약했을 뿐 아니라 원작자의 서명 습관조차 몰랐다.

박 전 대통령은 강한 필력의 소유자였다. 글씨를 쓰면 붓과 종이가 마찰해 '쓱쓱' 소리가 날 정도였다고 한다. '붓글씨를 쓸 때면 봄누에가 뽕잎 먹는 소리筆落春蠶食葉聲가 난다'는 옛사람들의 낭만적인 비유가 떠오르지 않는가.

## 최근엔 업그레이드된 위조품까지 등장

앞에서 다뤘던 환등기를 이용한 가짜 작품도 여전히 모습을 드러낸다. 소공동 롯데갤러리 본점이 기획한 전시14)에 출품된 박 전 대통령의 작품을 살펴보자. 그림7 '충성은 금석을 뚫는다'는 민족중흥회가 출간한 책 '위대한 생애'에 실린 그림8을 위조한 가짜다.

그림7은 기존보다 한층 업그레이드된 위조품이다.

글씨와 날짜 사이의 여백을 자르고 이어 붙임으로써 공간 배치를 원본과 흡사하게 맞춘 것이다. 그림7과 그림8의 크기를 같게 해 겹쳐 보면 얼마나 정교하게 위조되었는지 바로 알 수 있다(그림9). '공간 배치의 왜곡'이라는 환등기 위조의 단점을 최대한 커버한 것이다.

그런데 이렇게 공들여 위조를 해놓고 마지막 인장에서 허술함을 드러냈다. 그림8에는 한자 인장 '正熙'가 찍혀 있는데 그림7엔 난데없이 한글 인장 '정희'가 찍혀 있다.

---

14) 서울 소공동 롯데갤러리 본점이 기획한 '홍익인간 1919~2013'전(2013년 6월 13일~7월 7일)

그림7 │ '홍익인간 1919-2013' 전에 나온 박정희 전 대통령의 가짜 작품

그림8 │ '위대한 생애'에 실린 진짜 작품

그림9 │ 그림7과 그림8의 글자 크기를 같게 해서 맞춰본 결과

그림10 | 2,150만 원에 낙찰된 가짜 작품

'충성은 금석을 뚫는다'의 또 다른 가짜 버전도 있다.

그림10은 2009년 2,150만 원에 낙찰된[15] 위작인데 그림8을 참고해 위조한 것으로 보인다. 날짜를 21일로 바꾸고 글씨도 조금 다른 느낌으로 썼다. 원본처럼 작품 글씨를 비스듬하게 쓰긴 했지만 '충성' 글씨보다 '금석'이 확연히 두드러진다. 이는 박 전 대통령이 중요한 단어를 다른 글자보다 크게 썼다는 사실에 위배된다.

가짜는 도처에 있다. 그리고 안타깝게도 일상이 되어 버렸다.

우리가 알고 짐작하는 가짜는 빙산의 일각에 불과하다. 유명 경매에서 박 전 대통령의 가짜 글씨가 공공연하게 거래되는 것, 이것이 한국 미술시장의 현주소다. 미술시장의 건전한 발전을 위해 이제는 수사기관이 나서야 하지 않을까.

위조자와 일부 미술계 인사의 마피아적 결탁을 더는 방치해서 안 된다. ◭

---

15) 2009년 7월 서울옥션 미술품 경매

# 5

# 전문가도 판화와 그림을
# 구분 못하는 이유

중국 여행을 다녀온 후 한동안 동료들에게 웃음거리가 된 동양화 교수 얘기를 들었다. 여행길에 그림 한 점을 사왔는데 그것이 목판화였던 것이다. 명색이 화가란 사람이 원작인지 판화인지를 구분하지 못했다는 게 믿기지 않는다는 독자들을 위해 특별히 자신의 안목을 테스트해볼 기회를 주겠다.

명나라 말기 작품인 그림1을 유심히 봐주기 바란다.

원작일까, 판화일까?

정답은 판화다. 판화라고 생각하고 그림1을 다시 보라. 웃음거리가 되었던 누군가에게 동정심이 생길 정도로 종이의 질감과 물감의 번짐, 세월의 흔적이 고스란히 담겨 있다.

중국 목판화의 역사는 상당하다. 당나라 때인 868년에 시작되었고 원나라 때엔 적색과

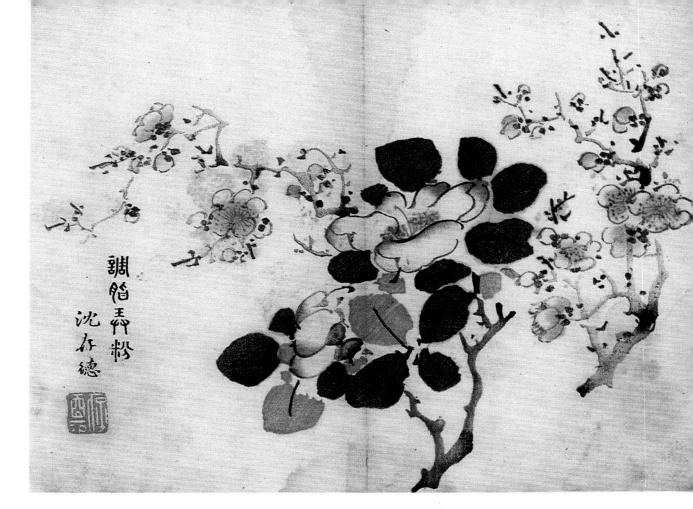

그림1 | 랴오닝성 박물관이 소장한 명대 '십죽재화보(十竹齋畵譜)' 중 '조지농분(調脂弄粉)'

먹색, 두 가지 색을 이용한 채색 기법으로 발전했다. 명나라 시기엔 엄청나게 진화한 판화 기법이 출현했다. 바로 '컬러 중복 인쇄법彩色套印法'이다.

이 판화 기법의 원리는 현대의 컬러 인쇄와 흡사하다. 컬러별로 여러 개의 목판을 사용하는 것이다. 원작의 색감에 따라 목판의 순서를 달리해 색의 짙고 옅음은 물론 번지는 효과까지 실감나게 재현했다. 현재는 베이징의 롱바오자이榮寶齋16)가 이 기법을 이용해 근현대 서화 작품을 대량 복제하고 있다.

16) 3백여 년 역사와 전통을 자랑하는 중국 최고의 서화, 골동품 갤러리

그림2 │ 서울 국립중앙박물관이 소장한 목판본
　　　옹방강(1733~1818)의 '서론'

그림3 │ 랴오닝성 박물관이 소장한 납전지에 쓴 옹방강의 글씨

　　이제 우리나라로 눈길을 돌려보자. 국립중앙박물관 아시아관에는 추사 김정희의 스승
으로 알려진 옹방강의 '서론'(그림2)이 상설 전시되고 있다. 이 작품은 국립중앙박물관이
기획한 추사 관련 전시에도 출품되었는데 항상 원작이라는 타이틀을 걸고 있다. 믿어도
될까?

사실 이 작품은 감정이고 뭐고 할 필요가 없다. 목판에 먹을 발라 종이에 찍은 목판본 글씨이기 때문이다. 글자들을 자세히 보면 여기저기 목각 흔적이 보인다. 글자 주변에 보이는 작은 흔적들은 목판을 찍는 과정이 그다지 매끄럽지 못했음을 시사한다.

---

아주 오래 전엔 서화작품을 어떻게 복제했을까?

인쇄술이 발달하지 않았던 시절에는 붓으로 베껴 그리는 모사(模寫)가 가장 기본적인 복제 기술이었다. 모사에서 가장 중요한 포인트는 작품의 윤곽을 똑같이 그리는 것이었는데 대략 2가지 방법이 활용되었다.
첫째, 원작에 종이를 덮은 후 창문에 고정하고 맞은편에서 비치는 밝은 햇빛을 이용해 베끼는 방법이다. 둘째, 얇은 책상 아래 등불을 놓고 밑에서 올라오는 빛에 의지해 베끼는 것이다. 오늘날의 라이트박스와 유사하다.

---

그런데 궁금하지 않은가?

연구자들이 모두 바보가 아닌 바에야, 어떻게 목판에 찍은 작품을 진본으로 착각할 수 있을까? 여기엔 또 하나의 비밀이 숨어 있다. 바로 중국제 납전지蠟箋紙다. 청나라의 납전지는 가공 방법에 따라 여러 가지 이름으로 불리는데, 기본적으로 표면에 얇게 초蠟를 칠한 뒤 옥처럼 반질반질한 돌로 문질러 광택을 낸 종이다.

초로 광택을 낸 종이는 미려할 뿐 아니라 방수성과 내구성이 향상된다. 하지만 결정적으로 종이에 먹이 스며들기 어려워 시간이 지날수록 먹 떨어짐이 심하다는 단점이 있다.

옹방강은 그림3과 같이 납전지에 쓰인 작품들을 많이 남겼다.

먹 떨어짐이 발생한 납전지 작품들이 많으므로, 희미한 목판본 글씨들까지 원본으로 착각하는 오류를 범한 것으로 보인다.

2002년 서울 예술의전당은 한국서예사특별전 '조선왕조어필' 전시를 기획했다. 그런데 여기에 출품된 안평대군의 작품(그림4)은 원작이 아니라 모사된 복제품이었다. 그리고 8년 후, 이 복제품은 무려 2억 4천만 원에 팔렸다.[17]

---

17) 2010년 에이옥션 제11회 한국 근현대 및 고미술품 경매

지금부터 그야말로 '억' 소리 나는 위조품의 진실을 밝혀보자.

원작에서 모사한 것을 1차 복제품이라고 한다면, 이 작품은 3차 복제품이라 할 수 있다. 총 3단계의 복제를 거쳤다는 의미다. 정리하자면 다음과 같다.

'원작 → 석각 → 석각의 탁본 → 탁본을 모사한 복제품'

일단 원작을 이용해 돌 표면에 글자를 새긴 석각이 만들어졌다. 다음, 석각에 먹을 묻히고 종이에 탁본을 떴다. 그리고 이 탁본을 근거로 다시 모사가 이루어졌다. 이런 과정을 거친 모사품엔 공통점이 있다. 탁본을 만들면 원작 글씨보다 필획이 가늘어진다는 것이다. 도장을 찍을 때 인주가 묻는 평평한 부분이 더 넓게 찍히고, 패인 부분이 더 좁게 찍히는 것과 같다.

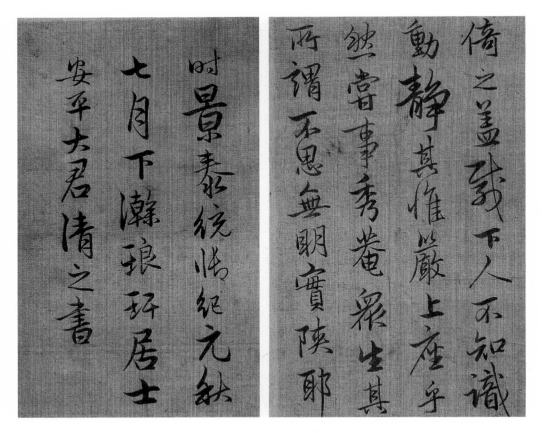

그림4 | 세종의 셋째 아들 안평대군(1418~1453)의 '재송엄상좌귀남서(再送嚴上座歸南序)', 2억 4천만 원에 낙찰된 복제품

그림5 | 돌에 새겨진 '재송엄상좌귀남서'의 탁본

그림6 | 탁본의 흑백을 바꾸어 글자가 검정색으로 나온 것

그림7 | 안평대군이 1447년에 쓴 '몽유도원기'

가짜인 줄도 모르고 베끼고 또 베끼고

그림5는 석각에서 뜬 탁본이고, 그림6은 탁본의 포지티브와 네거티브를 바꿔 글자가 검은색으로 나오게 한 복제품이다. 그러므로 필획이 가늘고 필획 간의 연결이 자연스럽지 못하다. 이 복제품을 안평대군의 다른 작품 '몽유도원기'(그림7)와 비교해보자. 뭔가 표현하긴 어렵지만, 필획에서 풍부한 볼륨감이 사라졌음을 느낄 수 있다.

그림8 | 추정가 3천~4천만 원에 나온 가짜 '추사 김정희의 서첩'

가짜 작품인 줄도 모르고 모사하는 경우도 비일비재하다.

2003년 서울옥션[18)에 나온 '추사 김정희의 서첩'(그림8)이 대표적 예다. 그림8에서 가운데 부분이 북송시대 명필인 산곡 황정견黃庭堅 · 1045~1105이 쓴 '산곡신품'인데, 이를 높이 평가한 김정희가 표구 부분에 글씨를 남긴 것처럼 위조되었다.

그런데 문제는 '산곡신품' 자체가 가짜라는 것이다.

중국의 값싼 복제품을 사서 김정희의 광팬을 자극하는 미끼로 쓴 사기꾼의 창의력이 놀랍다. 참고로 이 작품의 추정가는 3천~4천만 원이었다.

---

18) 2003년 서울옥션 제68회 우리의 얼과 발자취전 경매

그림9 │ 황산곡의 '소식 한식첩권 제발(題跋)'

그림10 │ 심주의 '삼절도책 제12쪽 글씨'

말이 나온 김에 '산곡신품'의 뒷얘기를 하나 더 풀어보겠다.

인쇄술이 발달하지 않았던 먼 옛날, 웬만한 사람들은 평생 산곡의 글씨(그림9)를 구경하기가 어려웠다. 산곡의 글씨를 직접 본 사람들이 드물다는 사실은 위조자들이 간 큰 행동을 하도록 했다. 즉 산곡의 글씨체를 잘 배운 명나라의 대大화가, 심주沈周·1427~1509의 글씨(그림10)를 모방해 산곡의 가짜 작품들을 만들어낸 것이다.

그렇다면 그림8은 심주 글씨를 흉내 낸 가짜일까?

그 정도면 다행이라 하겠다. 그림8은 이렇게 만들어진 가짜를 다시 모방한 '이중 가짜'다. 글씨를 쓴 것이 아니라 그렸다고 하는 게 더 정확한 표현일 것이다.

이렇게 졸렬한 가짜 작품의 종착지는 어디였을까?

놀랍게도 그림8은 추사 서거 150주기를 기념해 예술의전당이 주최한 특별전19)에 전시되었고 도록에도 실리는 영광을 얻었다.

부패를 방지하고 국민의 신뢰를 얻어야 하는 공공기관이 너무 안일한 것은 아닐까? 아니면 미술시장과 너무 가깝든지. ▲

---

19) 2006년 서울 예술의전당 한국서예사특별전 '추사 문자반야'에 '김정희 제 산곡신품'이란 이름으로 전시

# 6

# 김홍도 '묘길상'에
# '그려진' 엉터리 도장

미술관이나 박물관의 특별전에 가면 만나는 흔한 풍경이 있다.

입구에서 관람을 마치고 돌아가는 관객들이 그날의 전시회에 대해 담소를 나누는 모습이다. 대부분은 전시장 분위기부터 작품까지 '너무 좋았다'고 평가한다. 필자는 그런 얘기를 들을 때마다 머리에 피가 솟는 느낌이다. '특별전'이란 이름이 붙은 전시는 거의 다 가짜 작품으로 채워지기 때문이다.

예술품의 진짜와 가짜를 구별하는 일은 생각만큼 어렵지 않다. 그리고 그것을 구별하는 도구는 놀랍게도 '상식'이다. 상식은 어떤 권위나 전문성보다 위대하다. 미술관이나 박물관이라는 권위에 눌리지 않고 전문가의 말을 맹신하지 않는 합리적 사고가 '감정'의 기초라는 것이다. 작품을 의식적으로 반복해 관찰하고 한 번이라도 손가락으로 따라 그려

보면 신기하게도 엉터리가 눈에 보인다. 관객을 조롱하는 어설픈 위조가 모습을 드러낸다.

위조자는 도장의 한자가 뭔지도 몰랐다!

이제 알고 나면 헛웃음이 나오는 허술한 위조 세계로 들어가 보자. 작품의 진위를 판별하는 요소 중 하나는 작품에 찍힌 도장이다. 그런데 도장을 찍는 것이 아니라 '그려서' 위조하는 경우가 있다. 서울 성북동 간송미술관이 소장한 김홍도의 '묘길상'(그림1)이 그 대표적 예다.

그림1 | 가짜 김홍도(1745~1806 이후)의 '묘길상'

그림2 | 필자가 모사한 '묘길상'에 엉터리로 그려진 도장

이 작품은 간송미술관 2005년 봄 전시에 출품됐는데, 미술사가 이태호 명지대 교수는 '김홍도의 능숙한 수묵담채의 구사와 필치'라고 극찬했다. 그런데 그는 작품 도장(그림2)은 전혀 보지 않았나 보다. 그냥 맨눈으로 보기만 해도, 위조자가 무슨 글자인지도 모르는 채 엉터리로 그렸음이 확인되기 때문이다.

서울 국립중앙박물관도 도장을 '그린' 가짜 작품들을 소장하고 있다.

이 작품들은 2003년 서울 예술의전당이 기획한 표암 강세황 특별전[20]에도 출품되었다. 강세황의 '방동기창산수도'(그림3)와 '방심주계산심수도'(그림4)인데, 두 작품 모두 물감과 붓을 이용해 도장을 그렸다.

위조 기술치고는 정말 형편없는 수준이다. 이처럼 '빨간색 물감을 물에 타서 붓으로 그린 도장'은 붓질 흔적과 물감이 뭉친 부분에 유의하면 쉽게 알아볼 수 있다. 도장을 찍을 때 쓰는 인주는 크게 수성과 유성으로 나눠진다. 중국에서는 당나라와 송나라 때 물과 벌꿀을 섞은 인주를, 원나라 이후로 아주까리기름 등을 섞은 인주를 사용했다. 우리나라는 조선시대 중후기에 기름 성분의 인주를 썼다.

그림3 | 가짜 '방동기창산수도'

20) 2003년 서울 예술의전당이 기획한 한국서예사특별전 '표암 강세황'

그림4 | 가짜 '방심주계산심수도'

그림3과 그림4에 그려진 도장 '첨재(添齋)'와 '광지(光之)' 부분 확대

## 가짜 낙관을 1,000개나 보유한 고미술상

'서화작품에 찍힌 도장이 진짜면 그 작품도 진짜다.'

이런 명제가 성립될 수 있을까? 정답은 X다. 도장만으로는 더 이상 작품의 진위를 입증할 수 없다. 그 이유를 3가지로 정리해보겠다.

첫째, 작가는 죽어도 그의 도장은 남기 때문이다.

2012년 감정가이자 서예가로 활동했던 오세창1864~1953이 소장했던 '인장 모음—153과'가 미술품 경매에 나왔다(그림5). 오세창 생전에도 그의 가짜 작품들이 나돌았는데, 이제 인장 모음 책까지 나왔으니 위조하기는 더 쉬워졌고 인장으로 작품의 진위를 밝히기는 더욱 어려워졌다.

둘째, 도장의 위조 기술이 엄청나게 발전했기 때문이다.

조선시대에도 도장은 위조되었지만 그 규모나 수준은 상상을 넘어선다. 최근 보도에 따르면 한 고미술상이 가짜 낙관을 1,000개나 가지고 있었다고 한다. 또 서울 인현동 인쇄소에서는 30분 만에 손가락 한 마디 크기의 지문 틀을 완성해주는데 그 비용이 단돈 2,800원이라고 한다.

그림5 | 2012년 미술품 경매에 출품된 오세창이 소장한 도장 일부

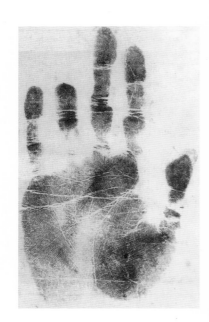

그림6 | 안중근 의사의 왼쪽 손바닥

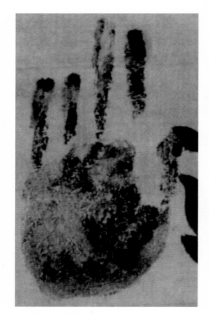

그림7 | 가짜 안중근의 '등고자비'

登高自卑行遠自迩

庚戌三月於旅順獄中大韓國人安重根書

마지막, 셋째 이유는 도장의 특성상 상황에 따라 다르게 찍힐 수 있다는 것이다. 한 예로 종이에 찍을 때와 비단에 찍을 때는 그 느낌이 다르다. 따라서 도장을 근거로 진위를 감정할 때는 여러 가능성을 열어 놓고 판단해야 한다.

위조 작품 중엔 손바닥을 대충 뭉개서 도장을 대신한 것들도 있다. 하지만 작가가 도장을 대신해 자신의 손바닥을 찍는 경우는 거의 없다고 봐도 된다. 도장이 없는 상태에서 작품을 제작했다면 대부분 이름만 쓰거나 나중에 보충해 찍는 방법을 택한다.

손바닥을 찍은 아주 드문 경우는 전 국민이 다 아는 안중근 의사의 작품이다. 그는 1909년 자신의 손가락을 끊어 구국투쟁을 맹세했다. 그리고 1910년 중국 뤼순旅順 감옥에서 죽음을 앞둔 안 의사는 자신의 서예작품마다 도장을 대신해 손가락이 잘린 왼쪽 손바닥을 찍었다(그림6).

그 이후 안 의사의 손바닥을 찍은 무수한 위조품들이 나돌게 되었다. 2009년 서울 예술의전당이 기획한 전시21)에 출품되었던 '등고자비'(그림7)가 대표적인 가짜다.
일단 글씨에 안 의사의 기백과 글씨 쓰는 습관이 보이지 않고, 무엇보다 찍혀 있는 손바닥이 엉망이다. 이를 안 의사의 진짜 손바닥과 비교해보면 누구라도 육안으로 가짜임을 알 수 있다. 이 정도 수준에 속았다면 이보다 더 정교하게 위조한 작품에는 더 쉽게 속아 넘어갈 것이다. 예술의 전당에 전시된 가짜 등고자비를 보자니 어이가 없기도 하고 서글프기도 했다. ◢◣

---

21) 2009년 한국박물관 개관 100주년을 기념한 한국서예사특별전 '안중근'

# 7

# 원작 하나를 두 개로 만드는 1+1 위조

진짜 그림을 사려면 무엇보다 작품을 면밀히 살펴야 할 터이다.

그런데 표구만 보고 그림을 구입했다는 사람이 있다. 중국 고서화 보존표구 분야의 1일자 펑펑성馮鵬生의 일화다. 그는 시장 길바닥에 골동품을 펼쳐 놓고 파는 상인에게서 헐값에 엄청난 작품을 샀다고 했다. 그림이 아닌 표구만 보고서.

일반인이라면 위험천만한 일이지만 그가 최고 전문가라서 가능한 일이었다. 표구에는 작품의 히스토리와 컬렉터의 수준을 가늠하게 하는 정보가 숨겨져 있다. 예로부터 위조 전문가들은 이를 염두에 두고 가짜 작품의 표구에 상당한 공을 들였다.

표구는 서화작품의 수명을 좌우한다. 하지만 우리나라의 가짜 고서화들은 대부분 표구

에 신경 쓰지 않았다. 마치 오래된 것처럼 보이기만 하면 된다는 듯 지저분하기만 하다.

유행에 따라 조금씩 변화된 표구 형식이 작품의 진위 감정에 결정적 근거가 될 때도 있다. 표구에 대한 기본 상식을 가지고 있으면 정상적이지 않은 표구를 의심할 수 있고, 보다 풍성하게 작품을 감상할 수 있다.

## 위조자의 실수, 편지와 봉투를 하나의 종이에

현전하는 우리 고서화 중 가장 많은 양을 차지하는 것이 선비들이 주고받은 편지다. 그 중에서도 당대 명필로 이름났던 선비들의 편지가 많다. 지금처럼 인쇄술이 발달하지 않았던 옛날에는 문인의 기본 소양인 붓글씨를 배울 만한 교재를 구하기 어려웠다. 명필의 편지는 양반가의 붓글씨 학습 교재로 소중히 다뤄졌다.

2003년 한 전시회[22]에 출품된 표암 강세황1713~1791의 '간찰'(그림1)은 위조자가 말도 안 되는 실수를 저지른 가짜다. 종이 한 장에 편지와 봉투에 쓰인 내용이 모두 들어가 있는 것이다. 봉투와 편지가 같은 공간에 쓰인다는 것은 상식적으로 맞지 않다.

만약 위조할 의도 없이 베껴 쓰는 연습을 한 것이라면 봉투에 쓰인 글씨는 편지의 내용 앞이 아니라, 맨 끝부분(왼쪽)에 썼을 것이다(그림2).

옛 편지의 표구 방식은 대체로 3가지로 나눠진다.
- 첫째, 봉투는 빼고 편지만 표구한다.
- 둘째, 편지와 봉투의 한 면을 같이 표구한다(그림3).
- 셋째, 편지와 봉투의 두 면을 펼쳐서 표구한다(그림4).

강세황의 '간찰'을 위조한 이는 왜 실수를 했을까? 아마 편지와 봉투 한 면을 이어 붙여

---

22) 서울 예술의전당 기획 한국서예사특별전

그림1 | 강세황(1713~1791)의 가짜 '간찰', 학고재 소장

그림2 | 강세황의 가짜 '간찰'이 위조의 의도가 없이
모사된 경우를 가상한 예

그림3 | 편지와 봉투의 뒷면을 펼쳐서 표구한 윤순(1680~1741)의 '서찰'

그림4 | 편지의 봉투 앞뒷면을 펼쳐서 표구한 김정희의 '서찰'

표구한 원본을 보고, 종이 한 장에 쓴 것이라 착각했을 것이다. 참고로 강세황의 간찰은 그림에 글자를 써 달라는 부탁을 거절하고 그림을 돌려보낸다는 내용이다.

극히 예외이긴 하지만 전쟁이나 재해로 궁핍하게 살았던 선비들이 친지에게 편지를 쓸 경우, 종이 한 장에 쓰기도 했다.

### 중국에서 건너온 '포 뜨기' 위조법

이번엔 작품을 표구하는 과정에서 흔히 등장하는 위조 수법 하나를 소개하겠다. 일단 알기만 하면 쉽게 찾아낼 수 있다는 게 특징이다. 19세기 말에서 20세기 초까지 중국에서 크게 유행하던 방법인데 우리나라에서는 지금까지도 이용되고 있다. 그림이나 글씨가 쓰인 종이를 분리해 작품을 두 개 만드는 '일타쌍피' 위조법이다.

종이를 포를 뜨듯이 겉면과 속층으로 분리하면 어떤 특징이 생길까?

속층이 없어진 겉면 작품은 전체적으로 색감이 옅어진다. 위조자들은 이를 보완하기 위해 뒷면에 누리끼리한 종이를 댄다. 한편 겉면을 벗겨내 속층만 남은 작품은 원작보다

흐릿해지기 마련이다. 먹이나 물감으로 부족한 필선과 색을 보충하고 상황에 따라 위조한 도장을 찍는 방법을 쓴다.

2012년 서울 국립중앙박물관의 특별전에 출품된[23] 호생관 최북의 '나무 그늘 아래서의 여유'(그림5)는 전체적으로 그림이 흐릿하다. 그림 겉면을 벗겨냈기 때문이다. 위조자는 속층만 남겨진 작품에 대충 덧칠하고 위조한 도장 '호생관'을 찍었다. 그런데 진짜 문제는 '겉이냐 속이냐'가 아니라, 원작 자체가 최북의 작품이 아니라는 것이다.

전시회 측의 설명에 따르면 이 작품은 서울 국립중앙박물관 소장품으로 1917년 일본인으로부터 사 들인 '제가화첩'에 실린 작품이라고 한다. '제가화첩'에 실린 최북의 다른 작품인 '푸른 바다의 해돋이를 보다' 역시 겉면이 벗겨진 속층을 표구한 것이다.

그림5 | 겉면이 뜯긴 가짜 최북의 '나무 그늘 아래서의 여유'

23) 2012년 최북 탄신 300주년을 기념한 '호생관 최북'전.

참고로 덧붙이자면 '제가화첩'에 실린 작품은 몽땅 가짜다.

이런 허접한 가짜를 보고 있노라면 참담해지다가, 문득 이런 생각이 든다. 일제강점기를 살았던 우리나라 위조자들이 '일본인 골동품상을 엿 먹인 건 아닐까'라는. 당시 위조의 큰 흐름은 철저히 일본인을 타깃으로 한 것이었다.

한국 미술은 쥐뿔도 모르면서 거들먹거리는 침략자들에게 한방 먹이고, 거기다 돈까지 벌 수 있었으니 일거양득이 따로 없다. 하지만 그 가짜들이 부메랑이 되어 우리나라 미술 시장을 혼돈에 빠뜨리고 있다.

원작의 속층만을 이용해 위조한 또 다른 사례가 있다. 2005년 경매[24]에 나온 김구의 '재덕겸비 才德兼備'(그림6)다. 이 작품은 먹물을 흥건하게 사용해 종이 아래까지 스며들어 있는데, 위조자는 이런 특징을 최대한 이용했다.

마지막 글자인 '備'를 보면 겉면이 사라진 것을 바로 알 수 있다.

그림6 │ 겉면이 뜯긴 김구의 '재덕겸비'

2006년은 추사 김정희 서거 150주기다. 서울 예술의전당은 특별전 '추사 문자반야'를 기획하고 서울 시내버스에 광고까지 했다. 그 광고에 사용된 김정희의 대표작이 바로 그림7 '자화상, 자제소조'였다. 그런데 이는 가짜 그림 위에 가짜 글씨를 오려 붙인 황당한 가짜다.

---

24) 제32회 한국미술품경매

그림7 | 가짜 김정희의 '자화상, 자제소조'

그림8 | 예산 김정희 종가에 소장된 '김정희 초상'의 상반신 부분

먼저 김정희의 캐릭터로 보아, 자화상을 그릴 법하지가 않다. 또 설사 그렸다 하더라도 얼굴 모습이 실제(그림8)와 너무 다르다. 결정적으로 자화상 윗부분에 지저분하게 붙여 놓은 글씨가 스스로 가짜임을 증명한다. 당시 고급문화의 중심에 있던 꼬장꼬장한 추사 에겐 가당치도 않은 일이다. 설령 백번 양보해서 후대 사람이 글씨 부분을 붙였다 해도, 가짜 그림에 가짜 글씨라는 점은 변함이 없다. ⚠

# 8

# 추사가 1910년산 호피선지에
# 글씨를 썼다?

서울에 인사동이 있다면 중국 베이징에는 류리창琉璃廠이 있다.

감정을 공부하는 필자에게 그곳은 살아 있는 교실이나 다름없다. 1993년 가을부터 줄곧 그곳을 찾았고 거기서 일하는 많은 중국인들과 친구가 됐다. 서화작품에 찍는 도장 파는 법을 배운 곳도 류리창이다.

미술품 경매회사, 화랑, 골동품 가게, 문방사우 상점, 전각 돌 상점, 서점……. 류리창에는 미술을 공부하는 사람들이 원하는 모든 것이 있다. 공부하기에 딱 좋은 곳이다. 필자는 미술품을 사기 전에 반드시 도판이 많이 실린 관련 서적을 산다.

그런데 이상하게도 종이, 붓, 먹 등 미술 재료와 관련된 책들은 찾기가 어려웠기에 상점에서 실물을 보면서 공부하는 방법을 택했다. 미술 재료 중 중국산 화선지를 많이 보았

고 가끔 구입도 했다. 그때 산 종이 중 하나가 중국에서만 생산된 호피무늬 종이 '호피선지虎皮宣紙'다.

호피무늬 종이가 알려주는 진실과 거짓

　미술사가 유홍준 명지대 교수는 자신의 저서[25]를 통해 추사 김정희의 까다로운 안목이 사람을 질리게 할 정도였다면서 이렇게 썼다.
　'완당은 종이 선택에도 매우 섬세하게 신경 썼다. 자신의 작품에 걸맞는 아름다운 종이를 고르기도 했고 붓을 잘 받는 종이, 먹을 잘 받는 종이를 그때그때 면밀히 검토해보곤 했다. 완당이 좋은 종이를 얼마나 좋아했고, 중국제 화선지를 얼마나 애용했는가는 그의 작품 '연식첩'(그림1)만 보아도 알 수 있다.'

　자신의 분야에서 얼렁뚱땅하는 1인자가 세상 어디에 있겠는가?
　동아시아의 위대한 서예가 김정희도 예외 없이 까다로웠다. 그런데 문제는 그의 안목을 보여준다는 작품 '연식첩'이 1910년경부터 생산된 '빈랑호피선지'에 쓰였다는 데 있다. 이건 마치 일제강점기에 돌아가신 고조 할아버지가 스마트폰에 문자 메시지를 남겼다는 이야기와 같다.
　빈랑호피선지란 종이의 무늬가 빈랑나무 씨앗인 '빈랑자'[26]를 자른 단면(그림2)과 비슷하다 해서 붙여진 이름이다.

　종이를 근거로 보았을 때 '연식첩'은 20세기에 위조된 것이며, 위조자가 김정희를 몰라도 너무 몰랐다는 결론에 도달하게 된다. 김정희는 까다롭고 예민했다. 깨끗하게 씻은 벼루에 새로 길어온 맑은 샘물로 직접 먹을 갈았고 종이와 붓, 먹물이 잘 어울리도록 신중

25) 완당평전2(2002년), 김정희:알기 쉽게 간추린 완당평전(2006년)
26) 빈랑자는 대만에서 합법적으로 통용되는 마약의 일종이며 우리나라에서는 한약재로 사용된다.

그림1 | 20세기 빈랑호피선지에 쓴 가짜 김정희의 '연식첩'

그림1 | 20세기 빈랑호피선지에 쓴 가짜 김정희의 '연식첩'

그림2 | 빈랑나무 종자를 자른 단면

에 신중을 기했다. 위조자는 먹물이 잘 스며들지 않는다는 호피선지의 특징도 모른 채, 옅은 먹물로 글씨를 쓴 것이다.

그러면 중국산 '호피선지'가 언제 어떻게 만들어져서 어디에 쓰였는지가 궁금해진다. 전해지는 설에 따르면, 호피선지는 청나라 때 종이 만드는 공방에서 한 일꾼의 실수에서 유래되었다고 한다. 황색 종이에 우연히 백회白灰 물이 튀었는데 종이에 호피무늬가 만들어졌다는 것이다. 재미는 있으나 믿기는 힘든 얘기다.

호피선지는 종이 위에 표백제를 뿌려서 만드는데 북방과 남방의 무늬가 조금 다르다. 북방은 두꺼운 종이에 명반 물을 표백제로 사용해 은은한 데 비해, 남방은 얇은 종이에 찹쌀 물을 표백제로 사용해 명쾌한 편이다(그림3).

종이 공방의 일꾼들은 앞에 종이를 펼쳐 놓고 한손엔 표백제를 묻힌 솔, 다른 손엔 나뭇조각을 잡는다. 이 상태에서 나뭇조각으로 솔을 가볍게 두드리면 종이 위에 표백제가 뿌려진다. 종이를 말리면 표백제가 묻은 부분이 퇴색해 마치 호랑이 가죽 같은 무늬가 만들어지는 것이다.

### 호피선지는 왜 만들어졌을까?

필자는 청나라 건륭제(재위 1735~1795)가 관지국(官紙局)에 명해 만든 '방금속산장경지(倣金粟山藏經紙)'를 20세기 민간에서 모방한 것이 호피선지라고 본다(그림4). 방금속산장경지는 주로 황궁에서 불경을 베끼는 데 사용했는데, 이는 송나라 최고급 종이인 '금속산장경지(金粟山藏經紙)'를 온갖 방법으로 정교하게 재현한 것이다. 검증에 합격한 종이에만 '건륭년방금속산장경지(乾隆年倣金粟山藏經紙)'라는 빨간색 도장을 찍어 주었다고 한다.

**북방 호피선지**　　**남방 호피선지**

그림3 | 20세기 북방과 남방의 호피선지 비교

**방금속산장경지**　　**호피선지**

그림4 | 방금속산장경지와 호피선지 비교

## 호피선지 하나로 수많은 가짜를 찾을 수 있다

호피선지는 붓글씨를 쓰는 데만 사용한 것이 아니다. 무늬가 아름다워 제첨題簽, 책의 표지에 붙이는 제목 등, 장식적 용도로도 쓰였다. 그림5가 제첨으로 사용된 예이다.27) 그림6은 1952년 오세창1864~1953이 1909년 생산된 빈랑호피선지에 쓴 작품이다.

그림5 │ 20세기 호피선지로 만든 제첨     그림6 │ 1909년 생산된 빈랑호피선지에 쓴 글씨

빈랑호피선지에 위조된 대표적인 가짜 작품을 소개하겠다.

- 그림7: 김정희1786~1856의 '서원교필결후' 중 제24면
- 그림8: 섭지선1779~1863의 '서찰'
- 그림9: 조희룡1789~1866의 '녹조안'28)

---

27) 1911년 중국 상하이 유정서국(有正書局)이 출판한 '오창석인보'의 표지
28) 2004년 제86회 서울옥션 100선 경매에 출품, 2008년 예술의전당 명가명품 시리즈 아라재컬렉션 조선서화 '보묵'전 출품

원작자의 생몰 연대를 유심히 보기 바란다.

가짜의 공통점은 20세기에 생산된 종이를 사용할 수 없는 사람들이다. 작가가 죽은 뒤 생산된 종이에 만들어진 작품은 100% 가짜다. 그렇다면 거꾸로 옛날 종이나 비단에 그려진 작품은 100% 진짜일까? 그렇지는 않다.

그림7 | 20세기 빈랑호피선지에 쓴 가짜 김정희 글씨,
　　　서울 성북동 간송미술관 소장

류리창에 가면 옛날 종이와 비단, 먹, 안료를 입맛대로 구할 수 있다. 심지어 옛날에 표구한 빈 족자까지 살 수 있다. 필자도 오래된 종이와 비단을 갖고 있다.

옛날 종이나 비단에 속아서는 안 될 일이다.

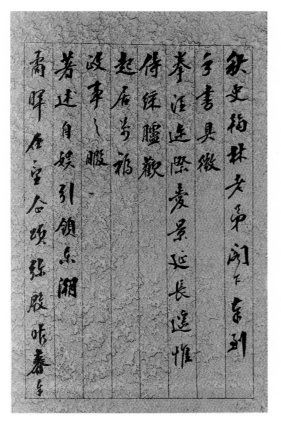

그림8 | 20세기 빈랑호피선지에 쓴 가짜 섭지선 글씨,
영남대도서관 소장

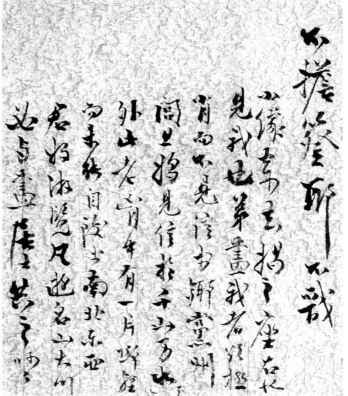

그림9 | 20세기 빈랑호피선지에 쓴 가짜 조희룡 글씨

# 9

# 기녀 속치마 그림,
# 흥선대원군은 억울하다

중국 고서화 진위 감정에 목숨을 걸었던 이들은 누구일까?

감정가도 아니고 컬렉터도 아닌, 서양의 '절도범들'이었다.

1900년 8개국 연합군이 중국에서 약탈해 간 수많은 보물이 미국과 유럽의 미술관과 박물관에 전시되었다. 그 후 20여 년간 영국, 스웨덴, 프랑스 등지의 고급 컬렉터들은 중국 땅에서 더 많은 명화를 가져가기 위해 작품 감정에 심혈을 기울였다.

비단이나 안료에 현미경을 들이댄 것도 그들이었다. 그런데 아이러니하게도 그들이 내린 결론은 현미경만으로 작품을 감정하는 것은 불가능하다는 것이다. 작품 재료가 가지는 개별적인 특징도 중요하지만 미술사 전체에서 가지는 맥락과 인문학적 지식을 탐구하는 것이 먼저임을 깨달은 것이다.

## 중국에서만 생산되는 서화 창작용 비단, 소릉

가끔은 작품의 재료가 작품의 진위 판단에 결정적 근거가 된다는 사실에는 변함이 없다. 그래서 지금부터 아주 특별한 비단 얘기를 하려고 한다.

'소릉素綾'은 중국에서만 생산되는 서화 창작용 비단인데, 19세기 후반부터 20세기 전반까지 한중일 3국에서 사용되었다. 그런데 중국에서는 청나라 초기까지 유행하다가 자취를 감췄고, 청나라 말기인 19세기에 잠깐 나타났으나 널리 쓰이진 않았다.[29] 오히려 우리나라와 일본에서 사랑받은 재료라 할 수 있다.

필자가 소릉에 관심을 가진 것은 2002년 경매[30]에서 소릉에 쓴 박영효1861~1939의 글씨(그림1)를 구입하면서부터이다. 이때부터 우리나라 서화가들이 썼던 소릉을 연구하기 시작했다. 그런데 필자가 갖고 있던 오랜 궁금증이 풀린 계기가 있었으니, 2005년 경매[31]에 출품된 흥선대원군의 '총란도'(그림2)였다.

흥선대원군1820~1898이 기녀의 속치마에 난을 그렸다는 일화는 유명하다. 소설가 김동인이 조선일보에 연재한 장편소설 '운현궁의 봄'[32]에도 대원군은 난봉꾼으로 묘사되어 있다. 절묘하게 맞아떨어지는 조합이다. 필자는 이 이야기 속에서 소릉의 비밀을 발견했다.

대원군 시절 우리나라 사람들은 소릉의 존재를 몰랐다. 아마 대원군이 소릉에 작품을 그린 최초의 인물일 것이다. 소릉을 모르는 사람 입장에서는 기녀들이 입었던 명주 속치마(그림3)와 혼동하기 쉬웠을 것이다. 대원군 입장에서는 조금 억울한 에피소드가 아닐까?

---

29) 소릉은 본래 명나라 성화(1465~1487)와 홍치(1488~1505) 연간에 사용하기 시작했다. 본격적으로 유행한 것은 천계
(1621~1627)와 숭정(1628~1644) 때다.
30) 2002년 5월 서울옥션 제54회 '문방사우와 문인화' 경매
31) 2005년 제32회 한국미술품경매
32) 1933년 4월부터 이듬해 2월까지 연재

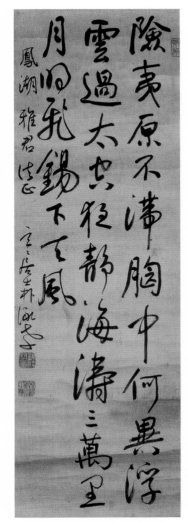

그림1 | 소릉에 쓴 박영효의 글씨

그림1 | 소릉에 쓴 박영효의 글씨

그림3 | 명주 단속곳

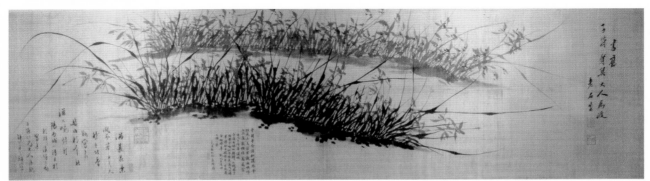

그림2 | 소릉에 그린 흥선대원군의 '총란도'

## 소릉에 남겨진 안중근 의사의 글씨

예나 지금이나 상류층의 문화는 자연스럽게 아래로 흘러간다. 흥선대원군 이후 고종황제는 물론 여러 서화가가 소릉을 이용했다(그림4). 안중근 의사가 중국 뤼순 감옥에서 쓴 글씨 중에도 소릉에 쓴 글씨가 있다(그림5). 아마 안 의사를 존경한 일본인이 구해 주었을 것이다.

필자가 아는 한, 조선시대에 흥선대원군보다 앞서 소릉에 작품을 남긴 이는 없다. 흥선대원군이 '총란도'를 그린 시점은 1886년 이전이고, 그가 1882년부터 1885년까지 청나라에 볼모로 잡혀 있었다는 점을 감안하면 우리나라에서 소릉이 최초로 사용된 시기를 1880년대로 보는 것이 합리적이다.

그림4 | 1907년 고종황제가 소릉에 쓴 글씨

사실이 이렇다고 해서 흥선대원군이 소릉에 그린 난(蘭) 그림이 모두 진짜라고 덥썩 믿어서는 안 된다. 1880년대 이후 소릉에 그린 서화가 모두 진짜도 아니다. 최근 몇 년 사이 미술품 경매에 소릉을 이용한 위조품이 계속 출현하고 있다. 그중엔 옛날 것도 있고 최근 것도 있다.

그림5 │ 1910년 소릉에 쓴 안중근 의사의 글씨

분명한 원칙 하나는 1880년대 이전에 활동한 작가가 소릉에 그린 서화는 모두 가짜라는 것이다. 이 원칙에 따르면, 소릉에 그려진 김홍도의 '섭쉬쌍부도'(그림6)33)는 가짜다. 무늬 있는 소릉에 쓰인 김정희의 '팔곡병'(그림7)34) 역시 가짜다.

그림6 | 소릉에 그려진 가짜 김홍도의 '섭쉬쌍부도'　　　그림7 | 소릉에 쓰인 가짜 김정희의 '팔곡병'

---

33) 2003년 서울 인사동 공화랑 특별기획전 '9인의 명가비장품전' 도록 표지에 실린 작품
34) 2006년 추사 김정희 서거 150주년을 기념한 서울 예술의전당 한국서예사 특별전 '추사 문자반야'에 전시된 작품

오래 전부터 만들어온 종이나 비단은 감정의 근거가 되기 어렵다. 하지만 우리는 이제 중국산 비단 '소릉'을 사용한 1880년대 이전 작품은 모두 가짜라는 중요한 사실을 알게 되었다. 확실한 근거만 알면 독자 여러분도 반은 감정가다.

# 10

# 왜 신선의 얼굴을
# 까맣게 그렸을까?

중국 최고 감정가<sup>국가의 눈 · 國眼</sup>로 꼽히는 양런카이<sup>楊仁愷 · 1915~2008</sup> 선생 댁에 머물 때, 필자는 온갖 위작들을 구경했다. 위작을 가져온 골동품상 중엔 선생이 '가짜'라고 결론을 내리면 떼쓰면서 버티는 사람도 있었다.

그럴 때면 선생은 나를 가리키면서 '여기 외국 손님이 계신다'고 말하곤 했다. 필자는 졸지에 외국인임을 드러내야 했고, 그들은 마지못해 후퇴했다. 몇몇 사람들의 행태는 정말 짜증났지만 수많은 위작을 본 경험은 필자가 감정을 공부하는 데 큰 도움이 되었다.

하루는 가짜 그림 덕에 위조꾼들의 안료 위조법에 대해 알게 되었다. 1850~1940년대 중국에서 유행하던 백색 안료를 '신<sup>新</sup>중국산 연분<sup>연백, 연백분</sup>'이라 부른다.

그런데 이것은 시간과 비용이 많이 드는 전통 제조 기법을 버리고 값싼 방법으로 만들

그림1 | 신 중국산 연분을 쓴 장승업의 '삼인문년도'

어진 것이다. 당시엔 세월이 흐른 후 '반연返鉛현상'이 나타난다는 문제를 전혀 예측하지 못했을 것이다.

그렇다면 반연현상은 뭘까?

'연'은 납鉛을 뜻하니 '반연返鉛'이란 납이 본래 성질로 돌아간다는 의미다. 얘기인즉슨 그림을 그릴 때는 새하얗던 안료가 공기 중에 몇 십 년 노출되면 검게 변한다는 것이다. 위조꾼들은 의도적으로 반연현상을 일으키기 위해 현대의 백색 안료인 징크 화이트나 티타늄 화이트에 황산을 섞어 위조하는 방법을 쓴다.

그림2 │ 전주 경기전 어진박물관에 소장된 보물 제931호 '태조 고황제 어진'

## 검게 변한 백색 안료가 알려주는 것들

필자가 '신중국산 연분'의 정체를 직접 확인한 것은 2003년이었다. 간송미술관이 기획한 전시35)에 장승업1843~1897의 '삼인문년도'가 출품되었는데, 그림 속 신선의 얼굴과 손이 마치 흑인처럼 까맸다(그림1). 신선의 몸을 하얗게 표현하고자 신중국산 연분을 사용했는데 세월이 흘러 반연현상이 일어난 것이다.

그렇다면 조선시대를 통틀어 어떤 백색 안료를 썼을까?

간혹 쌀가루를 썼다는 기록도 있지만 대체로 '합분'과 '연분'을 사용했다. 합분은 조개가루로 만든 안료인데 연분처럼 새하얗지 않다는 단점이 있는 반면 변색의 위험이 없다. 문제는 납으로 만든 연분이었다. 그런데 중요한 논점은 연분을 사용했다고 모두 반연현상이 일어나지는 않는다는 것이다.

그림3 | 고려 연분을 쓴 '태조 고황제 어진'의 얼굴 앞뒷면

---

35) 2003년 5월 서울 성북동 간송미술관이 기획한 '근대 회화 명품'전

전주시 어진박물관에 소장된 국보 제317호 '조선 태조 어진'(그림2)은 1872년 작품이다. 얼굴 부분이 그려진 비단 앞뒤에 연분을 사용했지만 보다시피 반연현상이 일어나지 않았다(그림3). 1919년 채용신1850~1941이 그린 '권기수 초상' 또한 연분이 사용되었으나 반연현상은 없다(그림4). 필자는 이렇듯 반연현상이 나타나지 않는 연분을 '신중국산 연분'과 구별해 '고려 연분'이라 부른다.

그림4 | 1919년 채용신이 그린 '권기수 초상' 앞뒷면(X선 투과 사진)

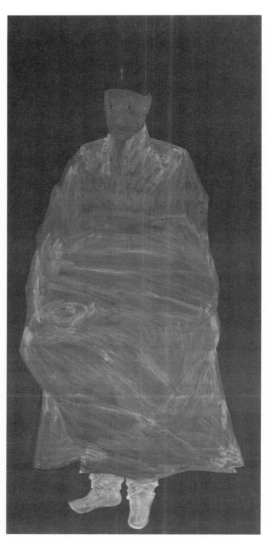

그림5 | 1796년 김홍도와 이명기가 그린 '서직수 초상' 앞면

그림6 | '서직수 초상'의 X선 투과 사진

고려 연분은 당시 아주 귀한 재료여서 조선시대 임금 초상화와 궁중행사도, 사대부 초상화에 사용되었다. 1796년 김홍도와 이명기가 그린 '서직수 초상'(그림5)의 비단 앞뒷면에도 고려 연분이 쓰였다. 만약 신중국산 연분을 사용했다면 초상화 앞면에 반연현상이 나타나 하얀 버선이 마치 검은 가죽신처럼 변했을 것이다. 1850년대 이전에 그린 전통 초상화 대부분은 비단 뒷면에 전체적으로 고려 연분을 칠했다(그림6).

그렇다면 연분의 원조가 누구인지 궁금해진다. 납을 원료로 백색 안료를 만들었던 창시자는 누구일까? 놀랍게도 이란이다. 연분은 고대 이란에서 중앙아시아를 거쳐 중국에 전해졌다. 이른바 실크로드를 통해 전해진 산물로, 시기는 대략 후한 영제재위 168~189 이전으로 본다.

연분은 처음에 '호분胡粉'이라 불렸는데36) '호고대 이란, 중앙아시아' 지역에서 왔다는 의미를 담고 있다. 우리나라는 중국이 아닌 고대 이란으로부터 직접 연분을 받아들였고 독자적 기술로 고려 연분을 제조했던 것으로 추정된다.

---

중국의 전통적 연분 제조법 4가지

반연현상이 일어나지 않는 전통 연분 제조 비법은 단절된 지 오래다. 지금은 중국 문헌에 소개된 개략적인 방법만 알 수 있다.
1. 항아리에 연분을 넣고 밀봉한 후 찐다.
2. 연분 1근에 콩가루 2냥과 합분 4냥을 넣어 기와 형태로 굽는다.
3. 반죽한 연분을 두부 가운데 넣고 솥에 넣어 한 시간쯤 찐다.
4. 연분과 진한 아교를 반죽해 밀반죽 덩이로 만든 뒤 손바닥에 놓고 두 손으로 문지른다.

서양의 연분 제조법 2가지

1. 납, 포도주를 발효한 식초를 각각 다른 항아리에 넣고, 항아리 주위에 목장에서 가져온 분뇨를 쌓아 90일간 두면 항아리에 하얀색 침전물이 고이는데 이를 안료로 쓴다.
2. 식초가 든 통에 납 조각을 넣어 하얀 침전물이 생기면 이를 갈아 작은 케이크 모양으로 만든 후 햇빛에 말린다.

---

36) 수나라 고조(재위 581~604) 이전에는 호분이라고 통칭되었다.

자, 이제 그림에 숨겨진 연분의 비밀을 정리해보자.

첫째, 반연현상이 일어나지 않는 중국의 전통 연분 제조법은 단절되었다.

둘째, 1850~1940년대에 반연현상이 일어나는 신중국산 연분이 유행했다.

위의 두 가지 사실에 의해, 1850년대 이전 작품에 반연현상이 일어나면 모두 가짜라는 결론이 도출된다.[37] 그러면 연습문제를 풀어보자.

그림7 | 가짜 정선의 '금강내산', 고려대박물관 소장

---

[37] 극히 예외적인 경우지만 고려 연분도 이물질에 직접 오염되면 반연현상이 나타날 수 있다.

그림7 정선1676~1759의 '금강내산'은 진짜일까, 가짜일까?

쉽다. 1850년대 이전 작품인데 눈 덮인 산봉우리가 까맣게 변하는 반연현상이 일어났으므로 가짜다. 그래도 이해가 되지 않는다면 정선이 1711년(그림8)과 1747년(그림9)에 거듭 그린 '금강내산총도'와 비교해보라. 까맣게 변한 앞의 그림은 신중국산 연분을 사용한 가짜, 뒤의 두 작품은 합분을 사용한 진짜다(그림10).

그림8 | 1711년 정선이 그린 '금강내산총도', 국립중앙박물관 소장

그림9 | 1747년 정선이 그린 '금강내산총도', 성북동 간송미술관 소장

| 가짜 | 진짜 | |
|------|------|--|
|  | |  |
| 신 중국산 연분 | 1711년 합분 | 1747년 합분 |

그림10 | 정선의 '금강내산' 가짜 진짜 비교

그동안 왜 신선의 얼굴을 흑인처럼 그렸는지, 왜 눈 덮인 산을 검게 칠했는지 아무도 알지 못했다. 필자는 이전 책38)에서 '조선시대 회화사 연구에 있어 연분은 작품의 창작 시기를 밝히는 데 결정적 역할을 한다'고 주장했다.

생색내는 것 같지만 이 정도 비밀은 수제자에게나 알려준다. 이제 독자 여러분은 1850년대 이전 그림에서 수많은 가짜를 찾을 수 있게 되었다. ⚠

---

38) '진상 : 미술품 진위 감정의 비밀' 책 38쪽(2008년)

# 11

# 그는 '천금을 줘도 팔지 말라'고
# 말하지 않았다

위조란 무엇일까? 원작을 똑같이 모사하는 것만 위조일까?

원작에 부가적인 정보를 더해 아주 창의적이고 교활하게 위조하는 수법도 있다. 청나라의 이름난 화가인 장경張庚 · 1685~1760 39)이 그린 '장포산진적첩'이 그 예이다. 필자는 2010년 간송미술관 전시40)에서 이 위작을 발견했는데, 그날 전시에 나왔거나 도록에 실린 '장포산진적첩' 작품은 모두 가짜였다(그림1). 중국 베이징 고궁박물원이 소장한 1746년 작품 '산수(그림2)와 비교해보면 바로 알 수 있다.

---

39) 장경은 청 시대의 산수화가로 자는 포산(浦山)이다. 청대 화가들의 전기를 모은 '국조화징록'으로 유명하다.
40) 2010년 10월 서울 성북동 간송미술관에서 열린 '명청시대 회화'전

그림1 | 가짜 장경의 '장포산진적첩' 중 '운산소사'

그림2 | 장경의 '산수'

그렇다면 원작에 어떤 부가 정보를 더해 위조하는가? 바로 컬렉터의 생애와 그의 생각, 가치관을 버무려 그럴 듯하게 스토리텔링함으로써 사람들을 속아 넘기는 것이다. 사실 '장포산진적첩'은 중국과 우리나라에서 거듭 위조됐다. 중국의 가짜 작품이 우리 미술시장에 최적화된 위조품으로 재탄생한 것이다. 위조자는 후세 사람들이 가장 사랑하는 예술가이자 컬렉터, '김정희'의 글을 작품에 첨가하는 방법을 이용했다.

위조자들이 장포산진적첩에 위조해 넣은 내용은 나름 자연스럽다.

총 두 차례에 걸쳐 글을 쓴 것으로 위조했는데 하나는 김정희가 제주에 귀양 갔을 때 쓴 것으로, 또 하나는 귀양살이에서 돌아온 1849년에 쓴 것으로 만들었다. 글의 내용은 자신의 병든 몸을 한탄하며 가족들에게 '이 작품은 천금을 줘도 팔지 마라千金勿傳'는 당부이다.

> **위조자가 '장포산진적첩'에 위조한 2가지 발문**
>
> 이는 원나라 대(大) 화가인 예찬과 황공망 이후, 최고 명품이니 함부로 남에게 보이지 마라. 또 그런 사람이 아니면 천금을 줘도 팔지 마라.
> – 동해랑경(김정희의 별호)이 평생 보배로 여기며 즐기다.
>
> 이는 내가 제주도에서 병이 심했을 때 가족에게 부탁한 것이다. 이제 돌아와 죽을 고비 끝에 다시 보게 됐다. 예전 달빛은 여전하고 나무에 걸린 달은 평소와 다름없다. 지금 다시 병든 몸 하루살이처럼 기댈 곳 없어 한탄스러운데 마음에 와 닿는 그림이 있어 다시 여기에 몇 자 쓴다. 설령 절대로 남에게 보여주지 않더라도 권돈인에게만큼은 한 번 보여 줘도 괜찮다. 내 동생과 아들은 꼭 알아둬라.
> – 1849년 음력 4월 20일에 완당이 용산의 선산제실에서 몇 자 쓴다(그림3).

### '김정희–옹방강–소식'의 컬렉션 철학

그러면 '장포산진적첩' 발문이 가짜라는 사실을 어떻게 알 수 있을까?

우선 글씨 자체를 살펴보자. 그림4 '묵지당선첩발'과 비교해보면, 그림3은 들어가는 필획에서 붓을 눌렀다 앞으로 튕기는 김정희의 필법을 전혀 구사하지 못하고 있다. 한마디로 추사체의 겉멋만 따른 가짜다. 그림3이 가짜라는 사실을 알려주는 것은 이뿐만이 아니다.

그림3 | 가짜 김정희의 '장포산진적첩' 발문

此是偏蒙以後真諦
神髓不可長示人且于
金勿傳非其人
東海搋孃平
生珍玩
以本存海生病甚時書付
家人不遵託者今涅還嘩
雲見長方苑久條雜
時月多修呀坮在楊大爆
範君平生今主病歡悍
雒之藤託歲惆云之晏等
又起於此雒千方人妬而示

此為原石
舊埋東來以嘗
二百年以前煳章藻三
於墓削以帖而呂暗冷
項真疏拳入如快雪時
晴点以貞新墓延校之
劉光嘻西剳快雪堂帖稍
篙又春化俊八碑剳入化度
頻此門傳計
老阮趙評

髓莠帖為他剳奔眅
軍收以帖為李必師
家物高米元章作
擾厚石得古人全於
法書不計會玩臺浪
有以老老阮又題

그림4 | 김정희의 '묵지당선첩발'

김정희가 '천금을 주어도 절대 팔지 말라'는 말을 했을 리 없기 때문이다. 이를 확신하기 위해서는 김정희, 옹방강, 소식의 관계를 알 필요가 있다. 알려진 대로 김정희의 스승은 옹방강翁方綱·1733~1818이고, 옹방강은 소식蘇軾·1037~1101을 보배로 여겼다. '김정희-옹방강-소식'의 멘토-멘티 구도가 형성되는 것이다.

옹방강은 자신의 호를 '소재蘇齋'라 칭했고 사는 집을 '보소실寶蘇室'이라 불렀으며 이를 도장으로 만들 정도로 소식을 존경했다(그림5). 김정희 또한 담계 옹방강을 보배처럼 생각해 자신의 집을 '보담재寶覃齋'라 불렀다. 또한 사람들은 김정희를 스승의 스승인 소식에 비유했고, 김정희 또한 자신을 소식에 빗대곤 했다.

김정희는 분명 서화작품 수집에 있어서도 옹방강과 소식의 영향을 크게 받았을 것이다. 그런데 소식이 자신의 친구이자 화가, 그리고 대大 컬렉터였던 왕선王詵·1036~?에게 써준 '보회당기'에 이런 구절이 있다.

'내가 어렸을 때 서화작품을 좋아해 내 집에 있는 것은 잃을까 두려워했고, 남의 손에 있는 것은 나한테 주지 않으면 어떡하나 두려워했다. 나중에 스스로 웃으며 '내가 부귀영화는 사소하게 여기면서 글씨는 중시했고 죽고 사는 것은 가벼이 여기면서 그림은 중하게 여겼으니, 이 어찌 거꾸로 되고 어긋나서 그 본심을 잃은 것이 아닌가'라고 말했다. 이때부터 좋은 것이 있으면 그것들을 수집했지만 남이 가져가더라도 다시는 애석해하지 않았다.

비유컨대 연기와 구름을 본 것이고, 온갖 새 소리를 들은 것이다. 어찌 내가 서화작품을 쾌히 받아들이지 않을까마는 잃어도 다시는 그리워하지 않았다. 그리하여 서화작품은 나의 즐거움일 뿐 근심은 되지 않았다.'

蘇齋

寶蘇室

그림5 | 옹방강의 도장 '소재'와 '보소실'

子孫保之

永保用之

그림6 | 옹방강의 도장 '자손보지'와 '영보용지'

## 서화작품 수집이란 '연기와 구름을 본 것'

소식 이후 컬렉터들은 서화작품을 수집하는 것을 '연기와 구름을 본 것煙雲過眼'이라 표현했다. 때로 생명처럼 여겼지만 집착하지는 않은 것이다. 나아가 서화작품이 모이고 흩어지는 것에도 초연했다.

세종의 셋째 아들인 안평대군1418~1453은 '물건이 이뤄지고 훼손되는 데 때가 있고, 모이고 흩어짐에 운명이 있다. 오늘 이뤄지고 후일에 훼손되는 것을 어찌 알겠으며, 그 모이고 흩어짐 또한 어찌될지 모른다'고 일갈했다.

한편 옹방강의 도장 중에는 자신의 작품을 자손들이 영원히 간직하라는 의미의 '자손보지子孫保之'와 '영보용지永保用之'가 있다(그림6). 그들은 작품을 보물처럼 귀히 여기면서도 집착하지 않았고, 자손들이 영원히 지켜주길 바랐지만 작품에도 운명이 있음을 믿었다.

'천금을 줘도 팔지 마라'는 것은 기본적으로 컬렉터의 정서가 아니다. 속담에 '아 해 다르고 어 해 다르다'고 했다. 자손들이 작품을 영원히 간직하길 바라는 것과 천금에도 절대 팔지 말라는 것은 품격이 다르다.

흥미로운 것은 '천금물전千金勿傳'이 도장으로도 새겨졌다는 사실이다. 필자가 확인한 바로는 간송미술관이 소장한 정선의 그림 중 '천금물전' 도장이 찍힌 것은 모두 가짜였다(그림7). 🔺

그림7 | '천금물전' 도장이 찍힌 가짜 정선의 '척재제시'

# 12

# 조선 최고의 위조꾼
# '소루 이광직'을 아십니까?

범죄자는 완전범죄를 꿈꾸지만 모든 범죄는 흔적을 남긴다.

본인도 의식하지 못하는 무의식적 충동이나 자신을 드러내고 싶은 갈망이 반복적으로 표출된 흔적을 프로파일러들은 '시그니처'라고 부른다. 즉 범죄자의 '서명'이란 의미다.

그런데 가짜 작품에 진짜 자신의 서명을 남김으로써 세상을 조롱한 대담한 위조자가 있었으니, 19세기 말에서 20세기 초까지 활동했던 소루小樓 이광직李光稷이다.

필자는 2005년 5월 간송미술관이 기획한 '단원 대전'에서 소루의 존재를 확인했다. 그림1 '수류화개'에는 '단원檀園'이라 쓰인 이름 아래에 '소루小樓'(그림2) 도장이 찍혀 있었다. 그림3 '월하고문'엔 작가 도장이 찍혀야 할 위치에 '이광직인李光稷印'(그림4)이 찍혀 있었다. 눈으로 보고도 믿기 어려운 엄청난 도발이다.

그리고 두 달 후, 소루의 또 다른 가짜 김홍도 그림이 경매[41]에 나왔다. 바로 김홍도의 '화첩'이다. 이 작품은 시작가가 무려 10억 원이었고 경매를 앞두고 '단원풍속도첩'이란 제목을 달고 단행본으로도 출간됐다. 인터넷 포털에서 '김홍도 미공개 화첩 경매'를 검색하면 '화첩'의 작품 전부와 관련 보도들을 볼 수 있다.

그림1 | 소루가 그린 가짜 김홍도의 '수류화개'

그림2 | '소루(小樓)' 도장

41) 2005년 7월 서울옥션 제96회 한국 근현대 및 고미술품 경매

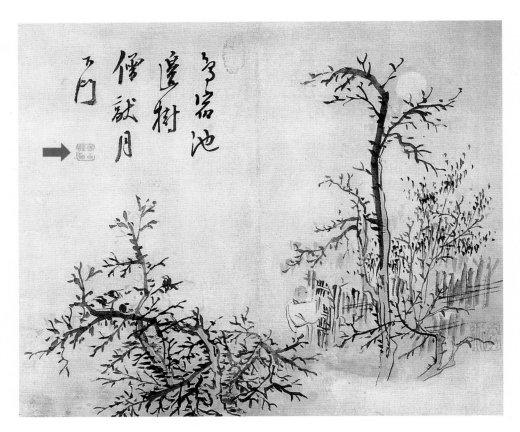

그림3 | 소루가 그린 가짜 김홍도의 '월하고문'

그림4 | '이광직인(李光稷印)' 도장

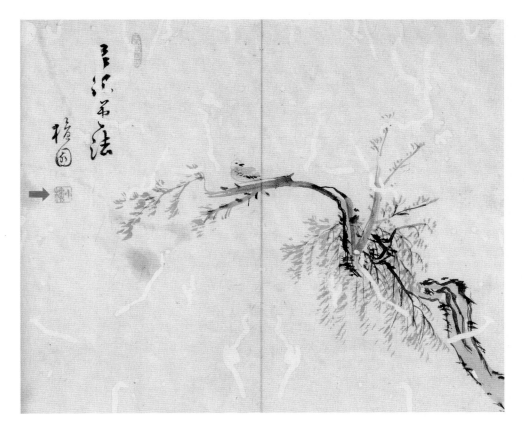

그림5 | 소루가 그린 가짜 김홍도의 '유상독조'

### 뻔뻔한 것인가, 당당한 것인가

당시 작가들은 자신의 작품에 이름이나 호, 자, 본관을 새긴 도장을 찍었다는 점을 염두에 두고, 김홍도의 '화첩'에 실린 작품에서 소루의 흔적을 찾아보자.

그림5 '유상독조'엔 소루 도장 하나만 찍혀 있다.

그림6 '지팡이를 든 두 맹인'과 그림7 '계색도'엔 소루 도장과 '신臣 홍도弘道' '취화사醉畵士' 도장이 찍혀 있다. 소루의 도장은 간송미술관이 소장한 '수류화개'에 찍힌 도장과 동일하다.

김홍도의 작품에 지속적으로 반복되는 '소루'란 이름, 혹시 독자 중엔 소루가 김홍도의

그림6 | 소루가 그린 가짜 김홍도의 '지팡이를 든 두 맹인'

그림7 | 소루가 그린 가짜 김홍도의 '계색도'

별호가 아닐까 생각하는 분도 있을 것이다. 그러나 김홍도의 서화 작품은 물론 전해오는 문헌을 샅샅이 뒤져봐도 '소루'라는 두 글자는 어디에도 없다. 김홍도와 소루는 아무 관련이 없는 것이다.

이렇게 위조자가 자신을 드러내고 있음에도 필자가 책[42]을 통해 소루를 논하기 전까지, 아무도 소루 도장이 찍힌 김홍도 작품을 의심하지 않았다. 눈 뜬 장님이 따로 없다.

소루가 만든 가짜 작품 중에는 당시 서화작품의 도장 찍는 형식을 지키지 않고 파격을 행한 사례도 있다. 작가 서명 아래에 글귀를 새긴 '한장'開章을 찍은 것이다. 그가 사용했던 글귀로는 '와간운臥看雲, 누워서 구름을 본다는 의미'과 '서화지기書畵之記' 등이 있다.

그렇다면 소루는 김홍도 전문 위조꾼이었을까?

그렇지는 않다. 성대모사나 모창을 잘하는 사람은 여러 사람을 흉내 낼 능력을 타고났다. 능력 있는 위조자는 여러 화가의 작품을 위조한다. 때로는 밑그림 하나로 여러 화풍을 구현하기도 한다.

지금부터 두 쌍의 그림을 보여주겠다.

그림8은 김홍도의 10억대 위작 '화첩'에 실린 '수차도'이고, 그림9는 이수민1783~1839의 '강상인물도'다. 소루가 밑그림 하나로 그린 가짜 쌍둥이다.

또 다른 쌍둥이 한 쌍을 구경하자. 그림10은 간송미술관이 소장한 김홍도의 '옥순봉'이고, 그림11은 서울 국립중앙박물관이 소장한 엄치욱의 '옥순봉'인데 역시 소루의 장난질이다.

<hr />

42) '진상 : 미술품 진위 감정의 비밀'(2008년)

그림8 | 소루가 그린 가짜 김홍도의 '수차도'

그림9 | 소루가 그린 가짜 이수민의 '강상인물도'

그림12 | 가짜 윤두서의 '석공공석도'

그림13 | 가짜 강희언의 '석공공석도'

밑그림 하나로 여러 화가를 농락하다

　하나의 밑그림으로 복수의 위작을 만든 위조자는 소루 말고도 또 있다.

　그림12와 그림13을 유심히 봐주기 바란다. 그림12는 윤두서1668~1715의 '석공공석도'43),
그림13은 국립중앙박물관이 소장한 강희언1710~1784의 '석공공석도'다. 두 작품은 크기는
물론 재료 사용까지 똑같다.

---

43) 서울 사간동 갤러리 현대의 '옛사람의 삶과 풍류'전에 출품

위조한 게 아니라, 후대에 베껴 그렸을 수도 있지 않느냐고? 글쎄, 그럴 가능성은 제로에 가깝다. 베껴 그린 그림이 이렇게 똑같을 수는 없다. 베낀 그림에는 화가의 개인적 특징이나 시대적 요소가 어떻게든 투영되기 때문이다.

위조도 자꾸 하다 보면 는다. 필력도 늘고 필획이 좋아져 창작 수준이 업그레이드되는 것이다. 필자가 뽑은 소루 최고의 위작은 서울 한남동 리움미술관이 소장한 김홍도의 '단원절세보첩'이다. 이 작품은 보물 제782호로 지정되었다. 저세상에서 소루가 "이런 멍청이들!" 하며 키득거리는 소리가 들리는 듯하다.

소루의 위조 기술은 한 개인의 문제에 그치지 않는다. 소루와 함께 가짜를 만든 동료, 또한 소루가 만든 가짜를 진짜 김홍도나 신윤복의 그림이라 착각한 후대의 위조자들에게 영향을 미치고 있는 것이다. 그러고 보면 소루는 한국 미술사를 바꾼 전문 위조꾼이다.

가짜를 모르는 전문가는 가짜는 물론, 그 가짜에 영향을 받은 또 다른 가짜도 찾을 수 없다. 진위를 가리는 것은 미술품 감정의 기본이다.

진짜를 알고 싶다면 그 전에 반드시 가짜를 알아야 한다. ⚠

---

### 조선에 '소루'가 있다면, 서양엔 '볼프강 헬비그'가 있다!

로마 독일역사연구소 부소장으로 일했던 독일인 '볼프강 헬비그(1839~1915)'는 1886년 대단한 가짜를 만들었다. 기원전 6세기에 만들어진 라틴어가 새겨진 최초의 '장식 핀'을 위조한 것이다.

그런데 그는 대담하게도 장식 핀에 '위조됐다'는 뜻의 라틴어 'fhaked'를 자신의 필체로 새겨 넣었다. 이 가짜 장식 핀은 1887년 권위 있는 고고학 저널 '로마소식'에 발표되며 학계의 인정을 받았고 1980년대까지 무려 백년간 수백 차례 대중에게 진품으로 소개되었다.

2<sup>부</sup>

—

감정에 인문학이
필요한 이유

# 2부

—

# 감정에 인문학이
# 필요한 이유

# 1

# '무지개다리'와
# 진실 게임의 정답

프랑스의 루브르 박물관에 가면 늘상 보는 풍경이 있다.

아주 작은 그림 앞에 관람객들이 새까맣게 모여 있는 것이다. 바로 레오나르도 다빈치의 '모나리자'다.

어느 날 수업 중에 학생들의 질문을 받았다. '프랑스 루브르에 모나리자가 있다면 중국 베이징의 고궁박물원엔 무엇이 있는가?' 중국을 대표하는 최고의 대중 문화재가 무엇이냐는 궁금증이다.

정답은 간단히 알려줄 수 있는데 그 배경은 사뭇 복잡하다.

우선 정답은 '청명상하도淸明上河圖'다(그림1). 무려 6미터에 이르는 긴 두루마리에 북송의 수도 동경의 번영기 풍경이 파노라마처럼 담겨 있는 그림이다. 두루마리에는 800여 명

의 인물, 95마리의 가축, 스물이 넘는 수레와 가마, 또 스무 척의 배들이 극사실주의 화풍으로 그려져 있다. 구도는 장대하고 디테일은 섬세하다. 왁자지껄 사람들이 떠드는 소리, 물건을 실은 말의 거친 숨소리까지 들리는 듯하다.

## 미술작품에도 기구한 운명이 있다

이 그림은 북송 휘종1119~1125 시대, 궁정화사 장택단張擇端이 그렸는데, 세상에 나온 이후 풍운의 주인공이 되었다. 후대에는 원작과 상관없이 여러 스타일로 위조되어 유명한 가짜 그림만도 수십 점이 넘는다. 지금부터 그림이 알려주는 진실 속으로 들어가 보자.

청명상하도의 운명은 중국 황실의 흥망성쇠와 궤를 같이 한다. 궁중화사가 그렸다는 배경에서 짐작되듯이 이 그림은 본래 북송 황실의 소장품이었다. 1127년 금나라 군대가 북송을 멸망시키면서 약탈당해 금나라 소유가 되었다가 원나라 황실로 넘어갔으나, 황실에서 표구를 담당하는 장인이 가짜와 바꿔치기해 민간 컬렉터에게 팔아 넘겨졌다.

그 후 명나라 때부터 청나라 초기까지 400여 년 동안 여러 컬렉터의 손을 거치다가 1799년 청나라 황실의 소장품이 되었다. 그러나 기구한 운명은 여기서 끝이 아니었다. 1925년 청나라가 멸망하자 마지막 황제 푸이溥儀 · 1906~1967는 자금성에서 나올 때 이 그림을 가지고 나왔고, 1945년 일본 패망과 함께 만주국이 무너지면서 다시 세상에 모습을 드러냈다.

청명상하도는 아주 극적인 방법으로 세상에 나타났다.
이 과정에서 꼭 기억해야 할 사람이 있으니, 중국에서 '나라의 눈國眼' 혹은 '최고감정가人民鑑賞家'라 칭송받는 양런카이楊仁愷 · 1915~2008 선생이다. 그는 1950년 겨울 랴오닝성 박물관 임시 창고에서 그림1을 찾아냈다. 자칫 가짜란 오명을 쓰고 세상에 묻힐 뻔한 진짜 그림이 빛을 보게 된 순간이다.

그림1 │ 장택단의 '청명상하도' 속 나무다리. 이 작품을 직접 봤던 명나라 대신 이동양(李東陽)이 1515년 남긴 기록에 따르면 원작의 폭은 6m쯤 된다고 한다. 하지만 전해오는 과정에서 유실이 있어 현재 작품의 폭은 528.7cm다.

그림2 │ 쑤저우편 '청명상하도' 속 돌다리

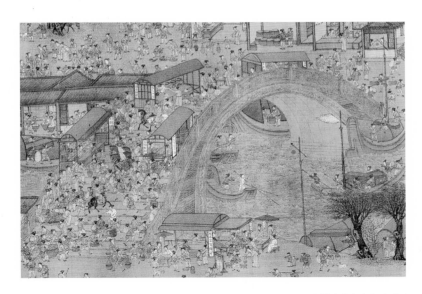

그림3 │ 가로 987.5cm, 세로 30.5cm 비단에 그려진 구영의 '청명상하도' 속 돌다리

당시 동북인민은행이 수집해 보내온 청명상하도는 총 3점, 그중 사람들이 진짜라 여긴 것은 그림2였다. 그런데 양런카이 선생은 어떻게 그림1이 진짜라고 확신할 수 있었을까? 물론 처음부터 그랬던 것은 아니다.

처음에 선생은 3점 모두 가짜라고 생각했다. 명과 청 시대 쑤저우 지역에서는 가짜 서화작품들이 많이 만들어졌는데, 이를 '쑤저우편蘇州片'이라고 부른다. 이미 쑤저우편 청명상하도를 10여 점 이상 봐왔던 선생으로서는 당연한 일이다. 그런데 막상 그림을 살펴보기 시작하자 전혀 다른 결론에 도달했다.

양런카이 선생이 내린 결론은 그림1이 장택단이 그린 진짜, 그림2는 쑤저우편, 그림3은 가짜 작품이 아니라 대화가인 구영仇英·대략1502~1552의 작품이라는 것이다. 그는 진짜 청명상하도가 발견된 것을 '기적'이라고 표현했다.

그림1을 진짜라고 감정한 결정적 근거는 무엇이었을까?
바로 그림 중앙에 있는 무지개다리虹橋였다. 독자들은 그림 셋에 모두 무지개다리가 그

려져 있지 않느냐고 반문할 것이다. 그런데 중요한 것은 다리의 존재가 아니라 재료다.

진짜 그림엔 나무다리, 나머지 그림엔 돌다리가 그려져 있기 때문이다. 북송의 수도인 동경지금의 허난성 카이펑에 살았던 맹원로孟元老가 쓴 '동경몽화록東京夢華錄'에는 분명히 나무로 만든 무지개다리에 대한 기록이 나온다. 그런데 위작들은 이를 모두 돌다리로 그린 것이다.

그림3 구영의 청명상하도는 수많은 쑤저우편 위작들의 교과서가 되었다. 그림2 역시 그림3을 흉내 낸 것이다. 명나라 중기 쑤저우 지역에 살았던 구영이 왜 나무다리를 돌다리로 그렸는지는 알 수 없다. 하지만 원작을 재현하면서, 북송 수도였던 동경이 아니라 쑤저우 지역을 모델로 했다는 점은 아주 흥미롭다.

청명상하도의 진위를 판별한 결정적 근거는 그림 속의 '나무다리'였다. 이렇듯 그림에 묘사된 사물 하나하나는 그 시대를 반영한다. 한 시대는 작품의 주제와 소재에 녹아 있으며, 그림의 재료와 표구에 투영된다.

종이, 비단, 안료, 도장, 표구 형태만 잘 살펴봐도 진짜인지 가짜인지 알 수 있는 것이다. 때로는 표구 형식 하나만으로도 작품의 진위와 제작 시기를 알아낼 수 있다.

## 진위 판정의 결정적 단서, 족자의 표구 형식

2012년 9월의 일이다. 필자는 서울 한남동의 리움미술관 내 상설전시관에서 그림 두 점을 보았다. 두 그림은 화풍이 비슷해 누가 보아도 같은 시기, 같은 사람의 작품이었다. 바로 '춘정관화도(그림4)'와 '추정화선도'였다. 그런데 문제는 두 작품이 고려시대 그려진 그림으로 소개되고 있었다는 것이다. 필자는 그것들이 고려시대 그림이 아님을 한눈에 알아챘다.

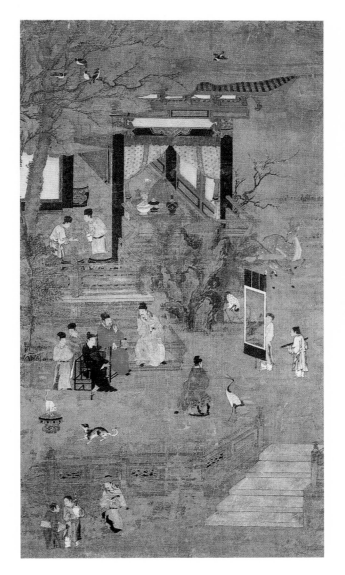

그림4 | 18세기경 중국 그림 '춘정관화도'

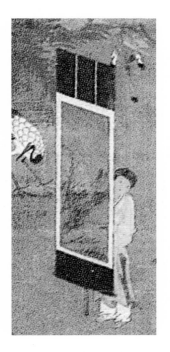

그림5 | '춘정관화도' 속 족자

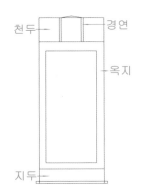

그림6 | '능권룽천지이색장'의 형태와
세부 명칭

어떻게 자세히 살펴보지도 않고 제작 연대를 알 수 있었을까? 필자가 신통력이 있어서? 물론 아니다. 그림 속에 비밀이 숨어 있다. 그림4를 자세히 보기 바란다.

왼편에 시종인 듯한 사람이 족자를 들고 있는 모습이 보이는데(그림5), 족자의 표구 형

식이 16세기 이후 청나라 때 유행한 '능권릉천지이색장'[1]이다. 이제 눈치 챘는가? 14세기에 멸망한 고려시대 그림에 16세기 이후의 표구 형식이 등장하다니 말이 되지 않는다.

이왕 표구 얘기를 시작했으니, 송대와 청대의 족자 형식에 대해 조금 더 알아보고 넘어가자.

---

### '능권릉천지이색장 綾圈綾天地二色裝' 표구 양식

액자의 윗부분 천두(天頭)와 아랫부분 지두(地頭)는 반드시 용, 봉황, 구름, 학 문양의 검은색 비단(綾)을 사용한다. 꽃의 문양이 있는 하얀색이나 상아색 비단은 쓸 수 없다. 경연(驚燕)의 두 줄은 흰 비단(白綾)을 쓰며 폭은 3~4cm 남짓이다. 족자의 양쪽 테두리 두 줄 경계선은 검고 굵어야 한다. 옥지(玉池)의 흰 비단도 앞서 말한 용, 봉황, 구름, 학 문양을 쓴다. (중략) 큰 서화작품의 경우, 작품의 네 변은 흰 비단으로 두르고 좁은 띠로 테두리를 해도 된다(그림6).

---

송나라의 족자 형식을 짐작할 수 있는 유물 4가지를 차례로 살펴보자(그림7).

우선 1958년 허난성의 송나라 묘에서 출토된 벽돌이다. 여기엔 잡극雜劇의 배우引戲色가 족자를 들고 있는 모습이 새겨져 있다. 다음은 타이베이 고궁박물원이 소장한 '인물' 속 초상화 족자, 앞서 보았던 청명상하도 속 술집 입구에 걸린 족자, 그리고 마지막으로 송나라 시대의 청동거울 '사녀매장경'에서 여인들이 감상하는 족자다.

여기서 눈여겨봐야 할 포인트는 족자의 윗부분이다. 4가지 사례 모두에서, 족자 위에서 아래로 내려뜨린 두 개의 비단 끈을 확인할 수 있다. 이것이 바로 송나라 족자의 특징인 경연驚燕이다. 말 그대로 제비燕를 놀라게驚 한다는 의미를 담고 있다. 바람이 불 때, 혹은 제비가 날아들어 족자에 날개를 부딪칠 때, 경연이 움직여 제비를 놀라게 한다는 뜻이다.

그런데 16세기 이후 '능권릉천지이색장' 형식으로 오면 경연이 장식적으로 변해 그 흔적만 남게 된다. 그리고 작품 네 변을 흰 비단으로 두른 옥지가 새로 만들어진다. 고려시대 족자의 특징을 정리하자면 송대 족자와는 다르게 경연이 없고, 송대 족자와 같이 옥지가 없다는 것이다(그림8).

---

1) 이 표구 형식은 대(大)컬렉터 문진형(文震亨 · 1585~1645)이 쓴 '장물지(長物志)'에 자세히 기록되어 있다.

벽돌 속 족자

초상화 속 족자

'청명상하도' 속 족자

'사녀매장경' 속 족자

그림7 | 송대 족자 형식

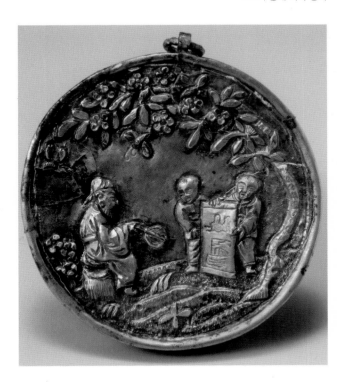

그림8 | 서울 국립중앙박물관이 소장한 고려시대 '은제도금 타출 신선문 향합'

이제 문제의 '춘정관화도'로 돌아가자.

이제까지 배웠던 지식을 바탕으로 그림5를 다시 보면, 커다란 서화 작품을 '능권릉천지이색장'으로 표구한 것이 눈에 보인다. 필자는 이것이 16~17세기 쑤저우 지역에서 유행하던 복고주의 화풍의 영향을 받아 18세기경 중국에서 제작된 작품이라고 생각한다. 리움미술관은 가족 단위 관람객이 많은 곳이다. 얼마나 많은 부모들이 '춘정관화도' 앞을 지나면서 아이들에게 "이건 고려시대 작품이래"라고 말했을까.

감정에서 표구는 절대 무시할 부분이 아니다.

악마는 디테일에 살고 작품의 진실도 디테일에 깃들어 있으므로. ▲

# 2

# 세상에 없던
# 고려시대 수묵화가 나타났다!

2010년 3월, 우연히 컴퓨터 모니터를 통해 그림 한 점을 봤다.

순간 머리가 텅 비고 모든 게 멈춘 듯했다.

세상에 없는 줄 알았던 고려시대 수묵화가 내 눈앞에 나타난 것이다.

바로 '독화로사도'다(그림1).

지금부터 독화로사도獨畵鷺鷥圖가 왜 현전하는 유일한 고려시대 그림인지, 그 비밀을 밝히려고 한다. 이 작품은 한동안 퇴경退耕 권상로權相老 · 1879~1965 동국대 초대 총장의 그림으로 알려졌다. 그림 뒤에 적힌 '동국대 초대 총장 20만'이라는 메모 때문이었다(그림2). 그 후 족자의 표구 상태에 연륜이 느껴지는 것으로 보아 조선시대 작품으로 추정되었고 왼쪽 하단에 유하노인의 글씨가 있어 그의 작품이라 여겨졌다.

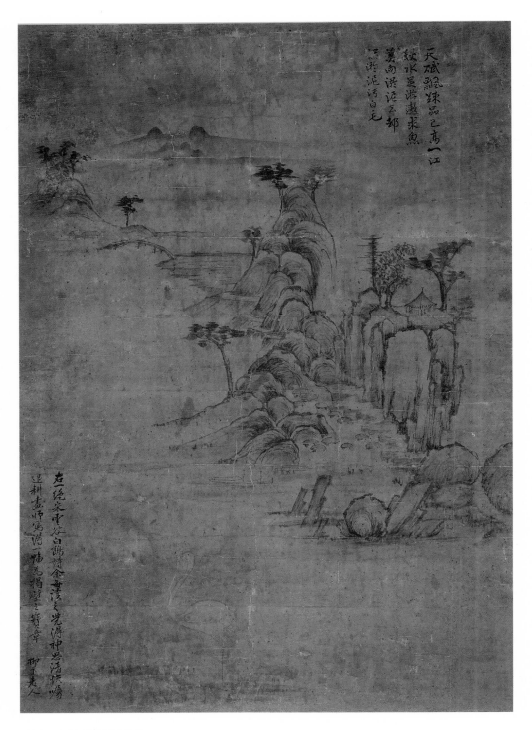

そ1 | 고려 수묵화 '독화로사도'

그림2 | 작품 뒤에 메모된 '동국대 초대 총장
20만(원)'

그림3 | '독화로사도' 속 바닷가 마을 풍경

한국 회화사를 다시 써야 할 기적

일반인들이 오해하는 것이 있다. 전문가들은 척 보면 그것이 한중일, 어느 나라 작품인지 알 것이라고 생각하는 것이다. 그런데 쉽지 않다. 불화佛畵를 제외하고, 고려나 조선 초기 작품들에 있어 국적을 단정할 확실한 근거가 없기 때문이다.

다시 '독화로사도'를 봐주기 바란다.

이 작품이 우리나라 것임을, 그것도 고려시대 그림임을 어떻게 증명할 수 있을까? 필자의 설명을 차근차근 따라오다 보면 독자들도 확신을 가질 수 있을 것이다.

우선 가장 먼저 눈에 띄는 것이 바닷가 마을 풍경이다(그림3). 그런데 이것이 고려에 사신으로 왔던 송나라의 서긍徐兢이 '고려도경高麗圖經'이란 책에서 묘사한 민가와 흡사하다.

'백성들은 열두어 집씩 모여 하나의 마을을 이루었고 (중략) 집은 지형과 높낮이가 벌집이나 개미굴 모양이었다. 띠를 잘라 지붕을 엮어 겨우 비바람을 가리는데, 그 크기는 서까래 두 개를 넘지 못했다.'

그림 속 바닷가에 옹기종기 모여 있는 초가삼간 열두 채는 이 그림이 중국이나 일본이 아닌 우리나라 작품임을 증명한다. 그런데 시대가 문제다. 불화를 제외하고 비단이나 종이에 그려진 고려시대 그림은 이제까지 단 한 점도 존재하지 않았다. 독화로사도와 비교할 그림이 없다는 의미다.

필자는 그림이 아닌 '글'에서 실마리를 찾고자 했다. 비밀의 열쇠는 고려의 대문호 이규보1168~1241가 가지고 있었다. '동국이상국집'에는 그의 시 '온상인소축독화로사도溫上人所蓄獨畵鷺鶿圖'가 실려 있다. '승려 온상인이 소장한 백로 한 마리가 홀로 그려진 그림을 보았다'는 제목의 시는 다음과 같다.

'그대는 못 보았는가,
이백이 시에서 마음의 한가로움을 이야기한 것을
오다가다 모래톱 가에 홀로 서 있네.
누구의 그림 솜씨가 이토록 신통한가.
그림 그린 묘한 뜻 이백의 마음과 방불하구나.
나는 처음에 화공의 의취를 깨닫지 못해
턱을 괴고 벽에 기대 혼자서 생각했네.
이미 강호江湖의 기절한 경치를 그렸으면
어째서 어부와 사공이 왕래하며 유유히 노는 것은 그리지 않았는가.
이미 백로의 뜻을 이룬 모습을 그렸으면

어째서 노는 물고기와 기는 게가 분주히 출몰하는 것은 그리지 않았는가.

가만히 생각하고 묵묵히 추리해 비로소 알아냈으니

생각으로는 이르지 못할 점이 여기에 숨겨져 있는 줄을.

저 백로, 사람을 보았다면

모래톱 머리에서 날개 치며 화닥닥 일어나 놀라 날아갈 것이며

저 백로, 물고기를 엿봤을 때라면

갈대밭 사이에 우뚝 서서 움직이지 않은 채 한가롭기는 어려우리.

어찌 백로의 한가로운 모습으로 하여금

도리어 참새처럼 깜짝깜짝 놀라게 할 수 있겠는가.

이러한 뜻을 아는 이가 적기에

내가 노래를 지어 비로소 널리 알리려 하네.'

승려 온상인이 소장한 옛 그림을 보고 혼자 한참을 생각해 화가의 창작 의도를 찾아냈다는 내용이다. 이규보는 '독화로사도'가 당나라 이백의 시 '백로'를 그림으로 옮긴 것이라 생각했다. '백로'의 시 구절 중 '心閑마음의 한가로움'과 '獨立沙洲傍물가 모래톱 가에 홀로 서 있네'을 자신의 시에 그대로 가져다 쓴 이유이다.

이백李白의 시 '백로白鷺'

가을 맑은 물가에 백로가 내려오네(白鷺下秋水).
마치 흰 서리 날리듯 외로이 내려오네(孤飛如墜霜).
마음이 한가로운 듯 얼마 동안 가지 않고(心閑且未去)
물가 모래톱 가에 홀로 서 있네(獨立沙洲傍).

결론적으로 이규보는 독화로사도가 이백의 시 '백로'를 모티브로 그린 것이라 '착각'했다. 이는 독화로사도가 고려시대 그림일 뿐만 아니라 당시로서도 오래되어 작가나 연대를 추정하기 힘든 그림이었음을 반증한다.

그런데 흥미로운 것은 그의 시 제목이나 내용처럼 독화로사도는 산수화가 아니라는 점

이다. 그림 속 주인공은 쇠백로이고 '강호의 기절한 경치'인 바닷가 섬마을은 배경 장치에 불과하다. 그 이유는 그림의 구도에 있다.

## 독화로사도의 배경은 선유도 망주봉 주변

독화로사도는 공간이 3개로 나눠진다.

첫 번째 공간은 백로가 서 있는 모래톱.

두 번째 공간은 바닷가 섬에 있는 두 봉우리.

세 번째 공간은 바다 가운데 보이는 두 봉우리.

그림4 | '독화로사도'의 구도 분석

그림의 세 공간은 서로 다른 이야기이면서 백로가 주인공인 하나의 이야기다(그림4). 이런 3단계 구도는 일본 쇼소인正倉院이 소장한, 비파 위 가죽에 그린 8세기 그림 '기상주악도騎象奏樂圖'(그림5)에서도 살펴볼 수 있다.

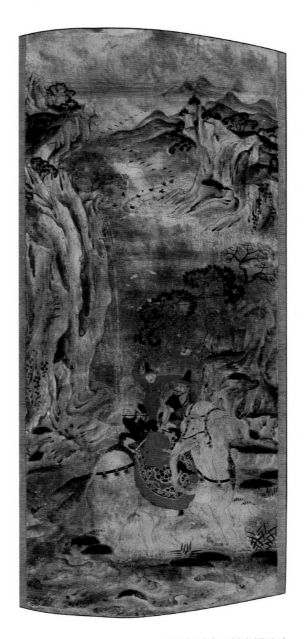

그림5 | 8세기 그림 '기상주악도'

그러면 이쯤에서 고려시대 산수화의 특징을 살펴보는 게 좋겠다. 고려 때는 풍수지리설을 설명하거나 절경의 자연경관을 그린 산수화가 유행했다. 비록 배경이라 할지라도, 독화로사도의 풍경 또한 그 당시 문인들에겐 의미 있는 경치였음에 틀림없다. 이규보가 '강호의 기절한 경치'라고 했을 정도였으니까. 필자는 이 풍경의 후보지로 두 곳을 생각했다. 황해도 예성항벽란도과 선유도2)다.

필자가 여러 차례 답사한 결과, 독화로사도의 두 번째 공간은 선유도 '망주봉' 일대임을 확신할 수 있었다. 현재의 망주봉 주변이 독화로사도와 완전히 일치하지는 않는다고 반문하는 독자도 있을 수 있다. 오랜 세월이 흐르면서 자연적, 인공적 지형 변화는 피할 수 없기 때문이다. 또 하나, 그림은 사진이 아니다. 같은 자연 경관을 놓고 시대에 따라 묘사하는 방법이 달랐다는 점도 감안해야 한다.

그렇다면 고려 말의 화가들은 어떤 방식으로 산수를 묘사했을까?
북송의 대화가 곽희郭熙는 자신의 책3)에서 이렇게 밝혔다.
'산은 가까이에서 보면 이렇고, 멀리 몇 리 밖에서 보면 또 이렇고, 멀리 십수 리 밖에서 보면 또 이렇다. 매번 멀어질수록 다르니 소위 산의 형태는 걸음걸음마다 움직인다는 것이다. 산은 정면이 이렇고, 측면이 또 이렇고, 뒷면이 또 이렇다. 매번 볼 때마다 다르니 소위 산의 형태는 면면마다 본다는 것이다.'

곽희의 말로 유추하건대, 고려 화가들은 걸음을 옮기면서 자연 산수를 관찰한 후 그것을 그림으로 그렸다.

이제 시간을 거슬러 독화로사도 화가의 동선을 추적해보자.
화가는 지금 북쪽에서 남쪽을 바라보며 걸음을 옮기고 있다.

---

2) 전북 군산시 옥도면 고군산군도 중 하나의 섬
3) 곽희(대략1034~1098)의 산수화론 책인 '임천고치(林泉高致)'

현재 위치는 선유3구 전월리<sub>밭너메</sub> 앞 바다에 정박한 배.

그곳에서 망주봉 주변을 관찰한 후 아래 장소로 차례로 이동한다.

화가의 동선을 표현하자면 그림6과 같다.

1. 밭너메 앞장불 서쪽에 위치한 골안너멋산

2. 서쪽(그림에서는 동쪽) 망주봉

3. 상서로운 고려왕릉터

4. 동쪽(그림에서는 서쪽) 망주봉

5. 우물이 있는 새터

6. 작은 고개인 새텃잔등에 있는 주막

그림6 | '독화로사도'를 그린 화가의 동선

화가는 풍수도참 사상을 신봉했던 고려의 분위기에 맞게 그림을 그렸다. 현지를 답사한 풍수학자들의 연구에 의하면, 망주봉은 권력의 기운이 강한 터로 왕권의 기운이 서린 곳이라고 한다. 선유도에 고려왕릉이 존재했다는 사실은 조선의 고지도는 물론 '신증동국여지승람'에도 기록되어 있다.

이제 마지막, 독화로사도의 세 번째 공간에 대해 알아보자.

바로 그림의 원경遠景이다. 바다 가운데 두 봉우리와 그 밑에 작은 암초들이 보인다. 이것이 진경이라면 여기는 대체 어디일까? 고려도경의 설명에 따르면 당시 송나라와 고려를 잇는 뱃길의 코스는 협계산(소흑산도) → 군산도(선유도) → 마도(안면도) → 자연도(영종도) → 예성항(벽란도)이었다.[4]

고려도경은 두 봉우리, 즉 쌍계산이 나타나면 고려에 도착한 것으로 여겼다고 기술하고 있는데, 지금의 소흑산도 독실산으로 추정된다.

이규보가 시로써 세상에 널리 알리고자 했던 명화 한 점은 그로부터 800여 년이 지난 오늘 우리 앞에 나타났다. 현전하지 않는다고 생각했던 고려 문인화의 발견!

국내 회화사를 다시 써야 할 기적이 일어난 것이다. 🔺

---

4) 1074년 이후의 상황을 기술한 것이다.

# 3

# '독화로사도'의
# 화법과 글씨 완전분석

앞에서 '독화로사도'가 우리에게 남겨진 유일한 고려시대 그림임을 증명했다. 그렇다면 이제 정확한 연대를 밝혀야 할 차례다. 그 작업은 독화로사도에 그려진 나무와 새, 그리고 그림에 쓰인 글을 조목조목 분석하는 데서 시작되어야 한다.

고려와 송나라의 문화 교류는 매우 긴밀했다. 고려의 화가가 북송 화가들에게 그림을 가르쳤으며, 이규보의 시가 남송 문인 사이에서 크게 유행하여 중국화가들에 의해 그림으로까지 그려졌다는 기록이 남아 있을 정도다. 그런데 중국 화가들을 다룬 책 '도화견문지[圖畵見聞誌]5)는 고려 그림에 대해 주목할 만한 기록을 남기고 있다.

---

5) 842년부터 1074년까지 활동한 중국 화가 284명을 기록한 곽약허(郭若虛 · 1041?~1098?)의 책

'고려는 고상한 문화를 추구해 중국을 제외한 다른 나라와는 비교할 수 없을 정도로 그림을 잘 그렸다'고 총평하면서, 접이식 부채에 그려진 그림을 통해 두 종류의 고려 화풍을 소개한 것이다. 하나는 고려 귀족의 생활상을 그린 것이고, 다른 하나는 바닷가 풍경 그림이다. 바닷가 풍경에는 모래톱에 사는 새, 꽃, 나무 등이 그려져 있는데, 독화로사도가 바로 이 경우에 해당한다.

고려시대 공예품인 은제도금신선타출무늬 향합에는 족자가 새겨져 있는데, 족자 속에 독화로사도와 유사한 바닷가 모래톱 풍경이 그려져 있는 것이다(그림1). 바다 가운데 두 봉우리가 우뚝 솟아 있고, 그 아래로 작은 암초들이 뚜렷하게 묘사되어 있다. 너무나 똑같다!

참고로 이 향합은 직경이 5.6cm에 불과하다. 향합 속 족자의 실제 크기는 가로 0.6cm, 세로 1.12cm로 새끼손가락 손톱 크기인데, 그 안에 정교하게 그림을 새겨 놓은 것이다.

그림1 | 13세기 은제도금신선타출무늬 향합 안에 새겨진 그림 족자

## 그림 속 암석, 나무, 쇠백로의 비밀

자, 이제부터 본격적으로 독화로사도를 분석해보자.

그림 속 암석은 소식(蘇軾 · 1036~1101[6]), 나무는 미불(米芾 · 1051~1107[7]), 쇠백로는 북송 문인화풍으로 그려졌는데 전체적으로 북송 문인화가의 화법을 따르고 있다.

독화로사도의 '암석'은 북송시대에 활동한 소식의 '소상죽석도(瀟湘竹石圖)'(그림2)와 유사하다. 이를 원나라 때 그려진 조맹부(趙孟頫 · 1254~1322)의 '수석소림도(秀石疏林圖)'(그림3), 가구사(柯九思 · 1290~1343)의 '청비각묵죽도'(그림4)와 비교하면 그 차이가 분명하다.[8]

소식은 붓끝이 획 중심을 지나는 중봉(中鋒)을 주로 사용했으나 조맹부는 붓끝이 밖으로 치우친 측봉(側鋒)으로 그렸다. 가구사는 소식이나 조맹부와는 또 다르게 도식적 화풍을 선보였고 돌 위에 농묵으로 '태점(苔點)'까지 찍었다(그림5).

그림2 | 베이징 중국미술관이 소장한 소식의 '소상죽석도'

6) 소식(蘇軾)은 북송의 문인으로 흔히 소동파라 불린다. 시와 사, 서예에 능했다.
7) 미불(米芾)은 북송의 대컬렉터이자 서예가로 채양, 소식, 황정견과 함께 송4대가로 불린다.
8) 조맹부(趙孟頫)와 가구사(柯九思)는 중국 원나라 때 활동한 서예가이다.

그림3 │ 베이징 고궁박물원이 소장한 조맹부의 '수석소림도'

그림4 │ 베이징 고궁박물원이 소장한 가구사의 '청비각묵죽도'

독화로사도

소식

조맹부

가구사

그림5 | 암석 비교

## 태점苔點이란?

산수화의 준법이 선(線)의 발전이라면, 태점은 준법의 변화 및 발전이다. 먼 산의 우거진 나무를 묘사하기 위해 시작된 태점은, 산과 언덕은 물론 나뭇가지나 나무 밑동의 잡초나 이끼까지 표현하기에 이르렀다. 태점은 원나라 때 유행하기 시작했고 명나라와 청나라를 거치면서 다양한 발전과 쇠퇴를 보였다. 옛 사람들은 태점을 찍지 않으면 산에 생기가 없다고 했으며, 산은 그리기 쉬우나 태점은 찍기 어렵다고도 했다. 때로 태점은 아름다운 여인을 더욱 돋보이게 하는 비녀에 비유되기도 했다.

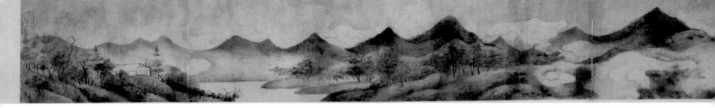

그림6 | 베이징 고궁박물원이 소장한 미우인의 '소상기관도권'.

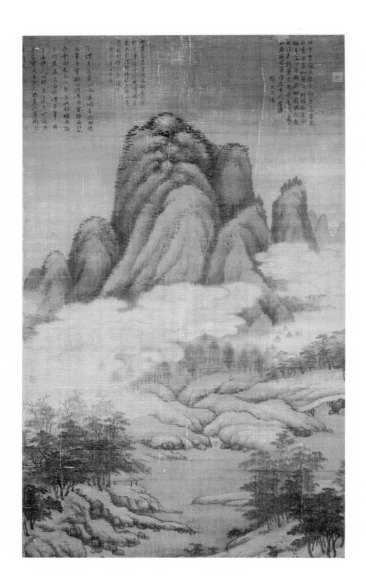

그림7 | 타이베이 고궁박물원이 소장한 고극공의 '운횡수령'

독화로사도

미우인

고극공

그림8 | 나뭇잎 비교

다음으로 살펴볼 부분은 독화로사도 속 '나무'다.

나무의 화법은 미불의 큰아들 미우인米友仁 · 1090~1170의 '소상기관도권瀟湘奇觀圖卷'(그림 6)에서 그 뿌리를 찾을 수 있다. 안타깝게도 미불의 명성을 확인할 수 있는 회화 작품은 한 점도 전해지지 않는다. 그래서 미우인의 작품은 미불 화풍을 이해하는 중요한 단서가 된다.

독화로사도와 미우인의 작품 속 나뭇잎을 살펴보면, 나뭇잎의 좌우가 위로 향하는 앙두법仰頭法으로 볼륨감 있게 그려졌다. 이는 한중일 삼국의 다른 그림에서 찾기 힘든 두 작품만의 공통점이다. 그런데 미불 화법을 계승한 적자라 일컬어지는 원나라 때의 화가 고극공高克恭 · 1248~1310이 그린 '운횡수령雲橫秀嶺'(그림7)에는 나뭇잎이 '一'처럼 평두법平頭法으로 그려졌다. 시대에 따라 다르게 표현된 것이다(그림8).

베이징 고궁박물원 소장

베이징 고궁박물원 소장

개인 소장

자주요박물관 소장

그림9 │ 금나라 대정(1161~1189) 때 제작된 자주요 도자기 베개에 그려진 쇠백로

　이제 마지막 주인공인 쇠백로9) 얘기로 넘어가자.

　오늘날 쇠백로를 그린 북송 문인화는 전해지지 않는다. 북송의 시서화 전통을 계승한
금나라 그림에서도 쇠백로는 찾을 수가 없다. 종이나 비단에 그린 그림은 없지만, 정말
다행히도 금나라 때 제작된 도자기 베개10)에서 쇠백로를 발견할 수 있었다(그림9). 두 그
림을 비교해보면 상당 부분 유사성이 확인된다(그림10).

9) 여름 번식기에는 머리에 두 가닥의 긴 장식깃이 생긴다는 것이 다른 백로류와의 차이점이다.
10) 자주요(磁州窯)는 중국 북방의 대표적 민간 자기 생산지다. 금나라 대정(1161~1189) 때 제작된 자주요 도자기 베개에서
　　북송 문인들의 시서화 전통을 찾아볼 수 있다.

독화로사도

자주요

그림10 | 쇠백로 비교

## 또 하나의 단서, 화가와 컬렉터의 글씨

독화로사도의 비밀을 푸는 열쇠는 그림에만 있는 것이 아니다. 이제 글 속에 숨겨진 단서를 찾아보자. 그림 오른쪽 위에는 화가퇴경 화사가 쓴 칠언절구가 있고, 왼쪽 아래엔 컬렉터유하노인의 글씨가 있다.

그런데 화가가 그림에 직접 시를 쓰는 것은 북송960~1127 이전에는 없는 일이었다(그림 11). 당시 화가들은 작품에 자신의 서명이나 도장을 찍지 않았다는 점이 매우 흥미롭다.
컬렉터가 글을 남긴 경우는 남송1127~1279 초기 작품에서 확인된다(그림12). 따라서 하나의 그림에 화가와 컬렉터가 동시에 글을 남기는 트렌드는 적어도 1150년 이전에 보편화되었다고 판단된다.

그림11 | 미국 넬슨 아킨스 미술관이 소장한 북송 교중상(喬仲常)의 '적벽도'

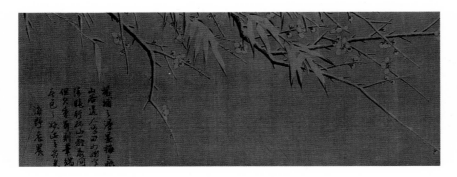
그림12 | 베이징 고궁박물원이 소장한 양무구(揚无咎 · 1097~1169)의 '설매도'

독화로사도 오른쪽에 퇴경 화사가 쓴 칠언절구는 다음과 같다.

'타고난 본성이 세상일에 구애받지 않고 소탈하며 품성이 매우 높아
맑고 깨끗한 가을 강물에서 노닐기에 충분하다.
물고기 구하러 진흙탕에 가지 마라.
도리어 진흙탕을 원망하며 타고난 하얀 털을 더럽히네.'(그림13)

왼쪽 유하노인의 글을 보면 칠언절구의 정체가 곧바로 밝혀진다.
'오른쪽 칠언절구는 송운곡末雲谷의 시 '백구白鷗'다. 매번 이를 읽을 때면 정신이 맑아지고 상쾌해지는 것을 느낀다. 퇴경 화사에게 부탁해 한 폭의 그림으로 그려 벽에 거는 보배로 삼았다. 유하노인.'(그림14)

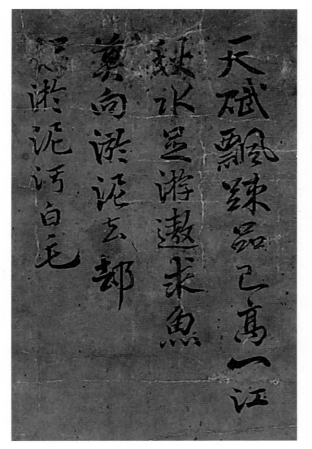
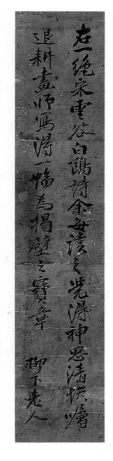

그림13 | 독화로사도에 쓰인 퇴경 화사의 자제(自題)

그림14 | 독화로사도에 쓰인
유하노인 제발(題跋)

그런데 뭔가 이상하지 않은가?

유하노인에 따르면 퇴경 화사가 그린 것은 분명 '백구'라 했는데, 이규보는 독화로사도가 이백의 시 '백로'를 그린 것이라 했다. 백구흰 갈매기와 백로는 엄연히 다른데 어떻게 이런 일이 일어났을까? 독화로사도의 그림이나 송운곡의 시 모두 '백로'를 묘사한 것이 확실하다. 유하노인이 '백로'를 '백구'로 잘못 쓴 것이다.

그림15 | 베이징 고궁박물원이 소장한 소식의 '행서제오아선시첩엽'

그림16 | 베이징 고궁박물원이 소장한 미불의 '행서소계시권'

조맹부 해서

조맹부 행서

그림17 | 베이징 고궁박물원이 소장한 조맹부의 '해서담파제사비권'과 '행서주덕송권'

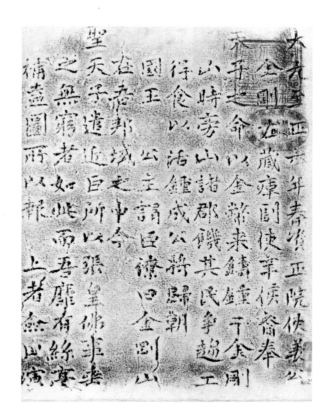

그림18 | 성사달의 '연복사종명' 탁본

## 독화로사도의 제작 시기는 1350년경

독화로사도에 있어 가장 궁금한 점 하나는 정확한 제작 시기다.

그 결정적 단서를 유하노인과 퇴경의 글씨에서 찾을 수 있다. 유하노인은 소식의 글씨(그림15), 퇴경은 미불의 글씨(그림16)를 배웠다. 그런데 두 사람에게서 공통적으로 조맹부 글씨(그림17)의 짜임새가 보인다. 1346년 성사달²~¹³⁸⁰이 쓴 '연복사종명演福寺鐘銘'(그림18)을 보면 고려 문인들이 조맹부 글씨를 완벽하게 재현했음을 알 수 있다.

따라서 독화로사도는 늦어도 1350년경 만들어졌을 가능성이 크다.

그러니 우리 앞에 나타난 독화로사도는 이규보가 보았던 그 독화로사도는 아니다. 고려시대에 원작이나 화고를 똑같이 그린 작품이라 생각된다. 이제 독화로사도와 관련해 마지막으로 정리해야 할 것이 있다.

현재까지 가장 오래된 그림으로 알려진 안견의 '몽도원도'11)와의 비교다. 독화로사도는 1350년경 고려 작품, 몽도원도는 조선 세종 때1447년의 작품이므로 분명히 시대적 차이가 있을 것이다. 앞에서 잠깐 언급했던 '태점'이 그 열쇠다.

태점은 산수화에서 실제 경치의 묘사와 상관없이 장식적 효과로 사용한 것인데, 이것이 작품 제작 시기를 추정하는 데 결정적 근거가 된다. 일단 독화로사도엔 태점이 없는데, 몽도원도엔 있다. 태점의 최초 사용 시기를 알 수 있다면 독화로사도의 연대를 보다 정확하게 알 수 있을 것이다.

태점을 기준으로 작품의 제작 시기를 정리해보자.
- 북송시대 곽희郭熙가 그린 '과석평원도'(그림19): 태점 없음
- 남송시대 하규夏圭가 그린 '계산청원도溪山淸遠圖'(그림20): 태점 있음
- 원나라 때 조맹부의 '수촌도水村圖'(그림21): 태점 있음
- 조선 세종 때명나라 그려진 안견의 '몽도원도'(그림22): 태점 있음

이를 근거로 남송부터 원나라 때 수묵 산수화에 태점이 본격적으로 사용되었음을 알 수 있다. 그림23을 잘 살펴보면 독자들도 태점의 유무와 그 변화를 확인할 수 있을 것이다.

결론적으로 '독화로사도'는 8세기 유행하던 구도와 북송 문인화풍으로 그려진 그림이다. 즉 이규보가 노래한 명화 '독화로사도'를 1350년경 이전에 똑같이 베껴 그린 것이다.

그러므로 종이나 비단에 그린 우리나라 순수 회화 작품 중 가장 오래된 작품이자 유일한 고려 수묵화다(그림24). ⚠

11) 이 그림 제목은 '몽유도원도'로 잘못 알려져 있는데, 자세한 내용은 이 책의 2부 5장에서 밝혀진다.

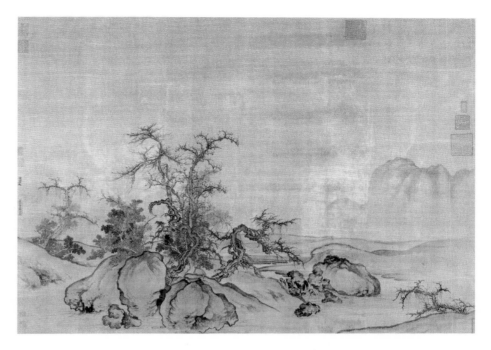

그림19 | 베이징 고궁박물원이 소장한 곽희의 '과석평원도'

그림20 | 타이베이 고궁박물원이 소장한 하규의 '계산청원도'

그림21 | 베이징 고궁박물원이 소장한 조맹부의 '수촌도'

그림22 | 일본 덴리대학 중앙도서관이 소장한 안견의 '몽도원도'

안견

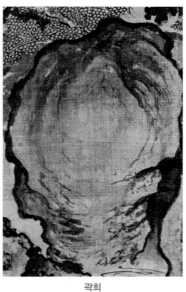

곽희

하규

조맹부

그림23 | 태점 비교

그림24 | 중국 국학의 대가인 펑치용(馮其庸)
선생이 쓴 '고려 수묵화 독화로사도'

# 4

# 고려의 대문호,
# 이규보가 오마주하다

모두가 궁금해 하는 비밀을 공개할 차례다.

고려시대 유일한 수묵화인 '독화로사도獨畵鷺鷥圖'가 발견되었다는 언론 보도가 나가자 수많은 사람들이 내게 질문을 던졌다. 어떻게 이 보물을 찾아냈냐는 것이다. 2010년 3월, 필자는 한 인터넷 미술품 경매 사이트에서 이를 처음 접했다(그림1).

실물도 아니고 컴퓨터 모니터에 나타난 선명하지 않은 도판만으로 작품의 가치와 진위를 판단한다는 것은 모두가 의아해 하듯 쉬운 일이 아니다. 하지만 잘 훈련받은 사람에겐 불가능한 일도 아니다. 앞서도 밝혔듯 필자는 양런카이楊仁愷 선생 문하에서 고서화 작품 감정에 대한 훈련을 거쳤다.

1994년 양련카이 선생의 첫 수업시간, 다음 시간까지 서화작품을 한 점 사오라는 과제를 받았다. 처음엔 어떻게 해야 할지 몰라 적잖이 당황했다. 작품을 볼 때는 마치 지금 당장 사야 할 것처럼 샅샅이 훑어보는 습관을 들이라는 산 공부였던 것이다.

감정 학습의 첫째는 '보는 것'이고, 둘째는 '사는 것'이다. 감정을 제대로 배우려면 반드시 가짜와 사기가 판치는 전쟁터 같은 미술시장을 거쳐야 한다.

그림1 | 우리나라 인터넷 경매에 나온 '독화로사도'

감정 수업을 받은 지 채 한 달도 안 되었을 때 일이다.

선생은 제자의 손을 잡고 랴오닝성박물관 내의 도서관으로 갔다. 당시 그곳 도서관은 밖에 비치된 도서카드로 책을 인출하는 방식이어서 도서관 직원만이 서고에 들어갈 수 있었다.

필자는 선생의 배려로 언제든 도서관 서고에 들어가 박물관이 소장한 책을 볼 수 있는 특권을 누렸다. 선생은 질문하기에 앞서 도서관 책을 통해 문제를 해결하라고 하셨다. 아울러 '책을 완전히 믿을 바엔 아예 보지 말라'고 주의도 주었다. 검증과 고증의 필요성을 역설하신 것이다.

남루한 모습으로 우리를 찾아온 고려 수묵화

다시 독화로사도 얘기로 돌아가자.

필자는 2010년 3월 20일, 경매가 시작되기 전 잠깐 실물을 볼 기회가 있었다. 모니터로 봤던 느낌 그대로 고색古色이 완연했다. 종이는 금방이라도 부서질 것 같았고 군데군데 찢기고 오염된 상태였다. 작품을 걸었던 줄은 짧게 남은 지승紙繩·종이를 꼬아 만든 실에 녹슨 철사를 이어 붙인 모습이었다. 시옷 자로 휘어진 철사는 이 그림이 오랫동안 허름한 집 벽에 걸려 있었다는 사실을 짐작케 했다.

범죄 사건이 발생하면 초동수사가 매우 중요하다고 한다. 작품 감정에서도 발견 당시의 상황을 수집하는 것은 중요한 일이다. 특히 '독화로사도'처럼 이미 표구된 족자에 그림을 그린 경우, 그 표구 형식 또한 고려시대 족자를 연구하는 데 귀중한 사료가 된다.

동일한 족자 형식을 보여주는 두 가지 사례(그림2, 그림3)가 있다. 그림2는 고려시대 은제도금 신선타출무늬 향합 앞면에 새겨진 두 동자가 들고 있는 족자, 그림3은 2008년 중국 산시陝西성에서 발견된 1189년 금나라 벽화에 그려진 족자이다.

그림2 | 고려 향합 앞면의 두 동자가 든 그림 족자

그림3 | 1189년 금나라 벽화에 그려진 족자

그림4 | 보존수리 전 '독화로사도'

그림5 | 보존수리 전 '독화로사도' 족자 도면

그림6 | '독화로사도' 족자 해체 후 부산물

작품 구입 후, 일주일간 매일같이 바라봤다.

볼수록 그림의 심각한 상태에 한숨이 나왔다. 빠른 시간 내에 보존수리가 절실했다. 필자는 그림을 새로 표구하기 전에 전문 사진관에서 원 표구 상태를 찍고(그림4), 표구 크기를 실측해 두었다(그림5).

또한 표구를 해체하면서 나온 부산물을 모두 모아 보관했는데, 해체 과정에서 흥미로운 일이 벌어졌다. 족자의 위아래 나무 봉을 감싼 종이에 글자가 쓰어 있었던 것이다. 한마디로 재활용 종이였다. 독화로사도와 함께 고려시대 글씨도 덤으로 얻게 된 사연이다(그림6).

## 낡은 족자가 전해주는 진실

현재 전해지는 옛날 그림 중에는 본래 병풍이나 족자 형태로 제작했다가, 그 일부분이 남아 있는 경우가 많다. 작품이 만들어진 당시의 모습을 온전하게 찾을 수가 없다는 뜻이다. 그런데 독화로사도는 정말 귀하게도 그림이 그려진 당시의 표구를 그대로 보존하고 있었다. 그림5로 추정컨대, 독화로사도가 그려진 고려시대 그림의 높이는 대략 76.5cm, 족자의 높이는 92.8cm다.

독화로사도를 벽에 걸어 놓고 볼 때 조금 낯선 느낌이 드는 이유는, 중국은 물론 조선 초기 족자나 그림보다 높이가 낮기 때문이다. 고려시대 족자의 높이가 낮았던 이유는 간단하다. 족자가 걸리는 주택의 천장이 낮았기 때문이다.

---

### 고려시대 낮은 천장의 비밀

통일신라 말기의 승려이자 풍수설의 대가인 도선(827~898)이 쓴 '비기(秘記)'에서 고려시대 주택의 천장이 낮았던 이유를 확인할 수 있다. 이는 일반 민가에만 해당되는 이야기가 아니었다. 고려 태조 역시 궁궐을 낮게 지어 겨우 비바람만 피했다고 전해진다. 결국 집의 천장이 낮아 족자의 높이도 낮아진 것이다.

'산이 드물면 높은 집을 짓고 산이 많으면 낮은 집을 짓는다. 산이 많으면 양(陽)이 되고 산이 드물면 음(陰)이 된다. 높은 집은 양이 되고 낮은 집은 음이 된다. 우리나라는 산이 많으니 높은 집을 지으면 쇠락과 손실을 초래한다. 따라서 고려 태조 이래로 비단 궁궐 안에 집을 높지 않게 하였을 뿐 아니라 민가까지 높게 짓는 것을 금하였다.'

그림7 | 7세기에 그려진 고개지의 '여사잠도'

그림8 | '독화로사도' 속 쇠백로

독화로사도는 비록 남루한 모습으로 우리에게 왔지만 명화임에 틀림없다. 고려의 대문호 이규보1168~1241는 자신의 안목에 자부심이 대단했다고 한다. 그런 이규보가 '그림 같은 시'로 세상에 널리 알리고자 했던 그림이 바로 '독화로사도'다. 그런데 앞서도 밝혔지만 이 그림은 원본이 아니라 고려시대에 복제된 작품이다. 어떤 연유로 복제가 되었을까?

당나라 때 문헌에 따르면, 서화작품 애호가들은 명품의 복제본을 힘써 만들었다고 한다. 대영박물관이 소장한 고개지顧愷之의 '여사잠도女史箴圖'는 4세기에 만들어진 원작이 아니라 7세기에 복제된 명화다(그림7).

고려의 사대부들에게 수묵으로 그림을 그리는 일은 흔했던 것 같다. 이규보는 '그림을 잘 그리는 사대부는 타고난 천성이니 그만둘 수가 없다'고 했다. 고려 말의 문신인 이달충1309~1384은 시와 그림을 하나로 여겼기에 사대부의 그림을 보고 '누가 시인이고 누가 화공인가'라고 했다.

수묵으로 정교하게 그린 쇠백로(그림8)만으로도, '독화로사도'가 12세기 초 고려 문인화의 대가가 그린 명화임을 확신할 수 있다. 유하노인이 이 그림을 '벽에 거는 보배'로 삼았던 것도 그런 이유일 것이다.

그러면 마지막 의문을 해결할 차례다. 우리 앞에 있는 '독화로사도'는 스님인 온溫상인이 소장했던 것이다. 이백의 시 '백로'를 표현한 그림을 왜 스님이 갖고 있었을까?

고려시대에는 귀족 가문의 아들, 열 중 하나는 출가해 승려가 되었다고 한다. 귀족 가문 서너 집에 한 집 꼴로 승려를 배출한 것이다. 고려 귀족문화의 중심에 승려가 있었으므로, 스님이 그림을 소유한 것이 전혀 이상한 일이 아니다. ▲

# 5

# '몽유도원도'가 아니라
# '몽도원도'라니까!

세종의 셋째 아들, 안평대군1418~1453은 평탄한 삶을 살지 못했다. 치열한 권력투쟁이 벌어지는 궁에서 왕자로 살아간다는 것은 호락호락한 일이 아니었다. 특히나 자신을 향해 옥죄어 오는 수양대군의 마수는 불안과 공포, 그 자체였을 것이다.

그래서였을까? 그의 두려움은 정반대의 꿈으로 표출되었다.

1447년 봄, 안평대군은 바위산에 시냇물이 흐르고 복숭아꽃이 흐드러지게 핀 황홀한 도원桃源을 꿈꾸었다. 그는 꿈에서 깬 후 세종이 아끼던 화가 안견을 불러 자신이 꿈에서 본 풍경을 그리게 했는데, 이것이 '몽유도원도'로 알려진 그림이다(그림1).

그런데 궁금하지 않은가? '몽유도원도'란 제목은 누가 붙였을까?

안평대군일까, 안견일까, 아니면 제3의 인물일까?

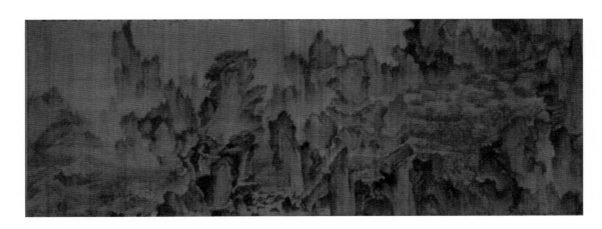

그림1 | 안견의 '몽도원도'

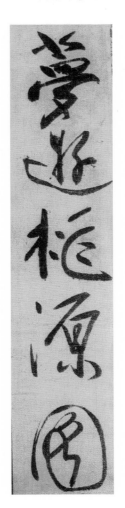

그림2 | 소릉에 쓴 작자미상의 '몽유도원도'

아니 그에 앞서 '몽유도원도'가 원래 제목이 맞을까?

사실 현전하는 옛 그림 상당수는 후대의 미술사 연구자들이 제목을 붙인 것이다. 같은 그림을 놓고 여기저기서 다른 제목으로 표기하는 경우도 있다. '몽유도원도'란 제목은 어떻게 만들어졌으며, 우리가 계속 그 이름으로 불러도 되는 것인지 알아보기로 하자.

## 소릉에 쓰인 안평대군 글씨는 '가짜'

우리가 이 그림을 '몽유도원도'로 알고 있는 이유는 확실하다. 안평대군이 썼다고 알려진 '몽유도원도夢遊桃源圖' 글씨(그림2)가 남아 있기 때문이다. 이것이 안평대군의 글씨임을 학계에 최초로 알린 주인공은 1929년 일본의 동양사학자 나이토 고난 박사다[12]. 그 후 안휘준 서울대 명예교수는 자신의 책 '안견과 몽유도원도'에서 나이토 고난의 주장을 그대로 반복한다.

안 교수는 스즈키 오사무가 1977년 발표한 논문을 근거로 '몽유도원도'란 글씨가 종이에 쓰였다고 주장했다. 그러나 필자가 직접 확인한 결과, 글씨는 중국산 서화 창작용 비단인 '소릉素綾'에 쓰여 있었다.

앞에서 다뤘듯이 '소릉'은 19세기 후반에서 20세기 전반까지 우리나라와 일본에서 크게 유행했다. 논리적으로 안평대군이 사용할 수가 없다. 안 교수가 인용한 '나이토 고난'과 '스즈키 오사무' 등 일본 학자들의 주장은 일고의 여지도 없이 틀렸다.

소릉이 우리나라에서 처음 쓰인 것은 1880년대이고 나이토 고난이 논문을 발표한 것은 1929년이다. 그러므로 안평대군이 썼다고 알려진 글씨 '몽유도원도'는 그 사이에 쓰였다고 볼 수 있다. 그런데 만약 우리나라 사람이 썼다면 글씨 옆에 '아무개가 삼가 쓰다' 등

---

12) 나이토 고난 박사의 논문 '朝鮮 安堅の夢遊桃源圖'

과 같은 존경심을 표현하는 문구가 있었을 것이다. 이런 형식을 갖추지 않은 것으로 보아 일본인이 썼을 개연성이 높다.

안 교수의 주장을 조금 더 들어보자.

그는 그림2의 글씨가 왕희지의 행서를 연상시키고 안평대군이 쓴 '자작시'(그림3)와도 일치하므로 안평대군의 것임에 의심의 여지가 없다고 했다. 사실 안평대군의 글씨는 당시 조선뿐 아니라 명나라 황제와 외국 사신들 사이에서도 유명했다. 조맹부에 버금가는 명필로 칭송받을 정도였다.

그런데 필자가 보기에 '몽유도원도' 글씨는 왕희지나 조맹부는 물론이고 안평대군, 신숙주, 박팽년의 글씨와도 다르다. 또 조맹부 체가 유행했던 당대의 글씨와도 사뭇 다르다(그림4).

그림3 | 안평대군이 쓴 '자작시'

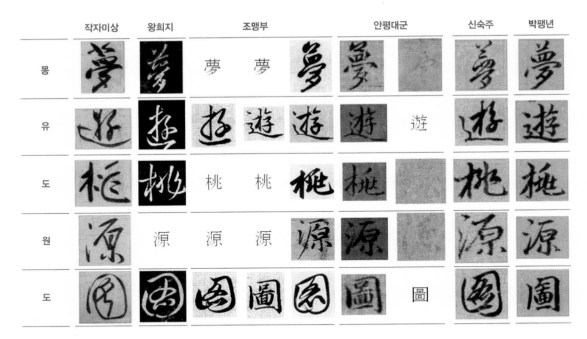

그림4 | 글씨 '몽유도원도'와 왕희지, 조맹부, 안평대군, 신숙주, 박팽년의 글씨 비교

그림5 | 박팽년의 '몽도원서'

그림6 | 이현로의 '몽도원도부'

　물론 글씨가 '안평대군의 것이냐 아니냐'와는 상관없이 그림 제목이 '몽유도원도'일 수 있다. 그러나 당시 기록들을 살펴보면 그림의 제목은 우리가 알고 있는 '몽유도원도'가 아니라 '몽도원도夢桃源圖'란 결론을 내리게 된다.

　안평대군의 명을 받아 사흘 만에 완성된 이 그림엔 당대 문사 21명의 글이 붙어 있다. 그림에 대한 헌사인 셈이다. 글 중 그림의 제목이 언급된 것은 박팽년과 이현로의 글이다. 그림의 제목을 파악할 결정적 단서가 될 두 사람의 글부터 살펴보자.

- 그림5: 박팽년의 '몽도원서夢桃源序'
- 그림6: 이현로의 '몽도원도부夢桃源圖賦'

　두 사람의 글 모두 '몽도원도'에 붙이는 글이란 뜻을 담고 있다. 그들이 감히 작품의 의뢰자인 안평대군의 뜻과 다르게 임의로 제목을 정했을 리는 없지 않은가.

　당시 글을 쓴 신하 21명 가운데 현재 문집이 전해지는 이는 총 7명이다. 그중 이 그림을 '몽도원도'라고 칭한 이는 4명이다. 박팽년, 강석덕, 신숙주, 서거정이 그들이다[13].

　나머지 2명은 이 그림을 '도원도桃源圖'라 했다. 김담, 최항이다[14].

　나머지 1명, 성삼문은 무어라고 했을까?

　사육신의 시문을 한 권으로 엮은 '육선생유고' 중 '성선생유고'를 보면 '제비해당몽유도원도기후題匪懈堂夢遊桃源圖記後'라는 부분이 발견된다. 그림 제목이 '몽유도원도'라는 설이 힘을 얻는가 싶지만, 사실 이는 잘못 인용한 것이다.

　'성선생유고'는 성삼문 사후 백년이 지나 편집한 책으로, 원문과 비교하면 빠진 글자도 있고 틀린 글자도 눈에 띈다. 성삼문이 쓴 원문 '도원도기桃源圖記'의 첫 구절은 '아침에 도

---

13) 박팽년의 '박선생유고' 중 '몽도원도서(夢桃源圖序)', 강석덕의 '진산세고' 중 '제몽도원도시권(題夢桃源圖詩卷)', 신숙주의 '보한재집' 중 '제비해당몽도원도시축(題匪懈堂夢桃源圖詩軸)', 서거정의 '사가시집' 중 '몽도원도'
14) 김담의 '무송헌선생문집' 중 '제도원도(題桃源圖)', 최항의 '태허정시집' 중 '도원도삼십운(桃源圖三十韻)'

원도를 보고 저물녘에 도원기를 읽네朝見桃源圖. 暮讀桃源記'다.

당시 신하들이 안견의 그림을 '몽도원도' 혹은 '도원도'라 불렀음이 확실하다.

1450년 안평대군의 자작시(그림3)에도 그림의 제목을 유추할 수 있는 부분이 나온다. 시의 첫 구절을 주목해서 보기 바란다.

'이 세상 어디에 '몽도원도' 같은 곳이 있나世間何處夢桃源

야복산관을 한 그 사람 아직도 눈에 선하네野服山冠尙宛然

그림으로 그려놓고 보니 참으로 좋아着畵看來定好事

이대로 여러 천년 전할 만하네自多千載擬相傳'

마지막으로 안 교수의 주장을 하나 더 점검해보자.

'그림 우측 가장자리에 '지곡池谷 가도작可度作'15)이라고 단정하게 쓰인 관서款署와 그 밑에 찍힌 '가도可度'라는 주문방인朱文方印이 있어 이것이 안견의 작품임을 분명히 해준다. 이것들은 물론 제작 당시에 만들어진 것이다.'

한마디로 서명과 도장을 보니 안견의 그림이 확실하다는 주장이다. 그런데 여기에도 심각한 역사적 오류가 있다. 당시 왕에게 바치는 그림에는 화사畵師의 이름을 남기지 않았다. 그림은 안견이 그린 것이 맞지만, 그림 위 글씨와 도장은 후대 사람이 첨가한 것으로 봐야 한다.

예로부터 선비들은 '조금 의심하면 조금 진보하고, 크게 의심하면 크게 진보한다'고 했다. 마음속 의문이 완전히 사라지도록 공부하라는 얘기다. 오랫동안 철석같이 믿었던 것을 바로잡는 데는 용기가 필요하다.

거기에 앞서 명백한 사실 앞에서 그동안의 잘못을 인정하기 위해서는 더 큰 용기가 필요할지도 모른다. ⚠

---

15) 안견의 본관은 지곡(池谷), 자는 가도(可度)이다.

# 6

# 대한민국 지폐 뒷면에
# 실린 가짜 그림

'위조' 하면 첫 번째로 연상되는 단어가 '지폐'다.

이제부터 대한민국 국민이라면 지갑에 한 장쯤 갖고 있는 천원권 얘기를 해보려고 한다. 필자는 2008년 출간한 책에서 천원권 뒷면의 그림, 정선의 '계상정거도'(그림1)가 가짜라고 주장했다. 같은 해 7월엔 서울대에서 공개 강의도 했다16). 2009년엔 논문을 통해 그림이 가짜임을 거듭 증명했다17).

---

16) 강연 동영상 '천원권 뒷면의 정선 그림 〈계상정거도〉(보물585호) 왜 가짜인가'는 서울대 중앙도서관 홈페이지에서 열람할 수 있다.

17) 2009년 11월 14일 서울대 한국미술연구센터 학술대회에 제출된 논문 '조선 서화 감정과 근거 자료의 운용'의 발표 동영상 역시 서울대 중앙도서관 홈페이지에서 열람할 수 있다.

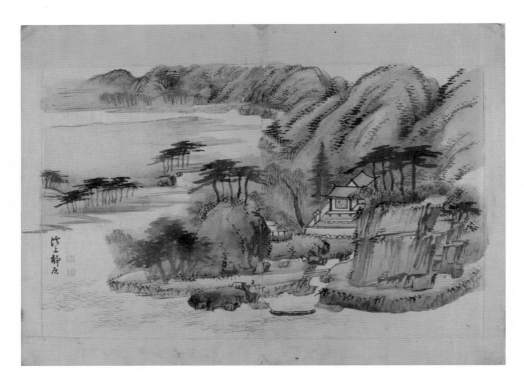

그림1 | 가짜 정선의 '계상정거도'

그런데 어이없게도 문화재청은 2010년 '계상정거도'가 수록된 '퇴우이선생진적'이 진품이라고 결론을 내렸다. 그 근거는 '휴대용 형광 X선 분석기로 낙관과 지질 검출 성분 등을 조사한 결과'라고 한다. 이는 과학 감정이 아니라, 국민을 상대로 눈 가리고 아웅 하는 짓이다. 이 세상 어디에도 정선 작품의 진위를 감정해줄 기계는 없다. 서화 감정에서 과학기기는 전문 감정가의 지식을 보조하는 도구여야 한다.

'계상정거도'를 둘러싼 진실 왜곡에 앞장선 이는 문화재청만이 아니다.

미술사가인 이태호 명지대 교수 역시 가짜 계상정거도 옹호에 앞장섰다. 그는 필자가 도판으로 감정한 것에 대해서도 '감정하는 사람으로서 기본이 돼 있지 않은 행태'라고 비판했다. 이태호 교수의 비판에 대한 필자의 대답은 이렇다.

'계상정거도는 도판만 봐도 충분히 알 수 있는 매우 졸렬한 가짜니까.'

## 실종된 실경, 조작된 사진

지폐의 도안 선정은 국가의 중대사다. 그런데 웬일인지 도안 선정 과정에서 '계상정거도'의 실물이 공개되지 않았다. 또한 한동안 전시된 적도 없다. 필자는 2009년 가을에야 서울 국립중앙박물관에서 계상정거도가 수록된 '퇴우이선생진적'보물 제585호의 전부를 볼 수 있었다.18) 역시나 수준이 안 되는 허접한 가짜였다.

정선의 화풍을 '진경산수', '실경산수'라고 한다. 그런데 가짜 그림은 실경과 다르게 그려졌다. 이는 변명의 여지가 없다. 가짜를 진짜라 우기기 위해, 명지대 이태호 교수는 가짜 그림과 비슷하도록 실경 사진을 조작했다.

그는 방송에 출연해서도, 경매 도록에도 이 조작된 사진을 제시했다.19) 이렇게 위험을 무릅쓴 이 교수의 노력에 힘입어 '퇴우이선생진적'은 무려 34억 원에 낙찰됐다.

그렇다면 사진은 어떻게 조작된 걸까?

이 교수가 제시한 사진(그림2)에는 '계상정거도'의 핵심인 도산陶山과 도산서원이 없다. 도산을 등지고 찍은 것이기 때문이다. 필자가 답사한 결과, 이 교수는 석간대石澗臺를 마치 도산처럼 보이게 조작했음을 알 수 있었다. 필자가 찍은 석간대 사진(그림3)이 그 증거다.

이는 2007년 도산서원이 언론에 공개한 도산과 서취병의 실경 사진(그림4)을 봐도 바로 알 수 있다. 상황이 이러면 문화재청이나 이 교수가 무슨 해명을 내놓아야 할 터인데 아직까지 묵묵부답이다.

---

18) 서울 국립중앙박물관 '겸재 정선―붓으로 펼친 천지조화'전(2009.9.8.~11.24)
19) 2008년 5월 26일 MBC TV '생방송 화제집중' 2530회, 2012년 9월 11일 K옥션 가을경매 도록

그림2 | 2012년 9월 11일 K옥션 가을경매 도록에 실린 사진

그림3 | 그림2에 제시된 실경을 필자가 찍은 사진

'퇴우이선생진적'의 원 소장가 역시 '이 작품은 수리의 흔적이나 변형된 부분을 찾아볼 수 없고 그 원형을 잘 간직하고 있다'고 주장하며 거짓 행렬에 동참한다.[20] 그의 주장을 정리하자면 다음과 같다.

첫째, 정선의 차남 정만수1710~1795가 이황과 송시열의 글씨만으로 새로 '퇴우이선생진적'을 꾸몄다.

둘째, 새로 꾸민 '퇴우이선생진적'의 여백에 정선이 그림을 그렸다.

셋째, 새로 꾸민 '퇴우이선생진적'에 정만수가 글을 썼다.

넷째, 새로 꾸민 '퇴우이선생진적'의 표구는 합당하다.

아이러니하게도 그의 주장은 '퇴우이선생진적'이 가짜임을 스스로 증명하고 있다. 만약 원 소장가의 주장대로 이것이 정만수가 꾸민 표구라면, 정만수 글의 위치는 예법에 맞지 않는다(그림5).

그의 글은 반드시 아버지 정선의 그림과 아버지의 친구 이병연의 글 다음에 있어야 한다. 예나 지금이나 아들이 아버지의 글이나 그림 앞에 글을 쓰는 경우는 없다. 예절과 법도까지 신경 쓰지 못했던 위조자의 짓이다.

20) 2008년 8월 15일, '퇴우이선생진적첩의 제고찰'

그림5 | '퇴우이선생진적첩'에서 정만수 글의 위치(한가운데 박스 부분)

## 위조 시장을 키우는 문화재청과 학계의 방조

그렇다면 정만수가 꾸민 진짜 표구는 어떠했을지 '가치'와 '능력'의 측면에서 판단해보자. 정선에게 '퇴우이선생진적'은 최고의 가치를 지닌 보물이었다. 그리고 그는 당대 최고의 화가였다. 당시 정선의 화첩 한 벌 값은 거의 작은 집 반 채 값에 달했다고 한다.

한마디로 최상급 표구를 했을 개연성이 높다. 아마 '퇴우이선생진적'의 표구는 1745년 표구한 '기사경회첩耆社慶會帖'(그림6)과 비슷했을 것이다.

그림6 | 서울 국립중앙박물관이 소장한 1745년에 표구된 '기사경회첩' 부분

한때 '퇴우이선생진적'을 소장했던 임헌회1811~1876는 '정선 이후로 몇 사람을 거쳐 자신의 소장품이 됐는지 모른다'는 기록을 남겼다. 이미 표구가 여러 번 바뀌었음을 짐작케 한다. 하지만 표구가 어떻게 바뀌었든 최고의 작품에 어울리는 수준이었을 것이다.

그런데 지금 우리 앞에 있는 '퇴우이선생진적'의 표구는 조잡하다. 원 소장가가 밝혔듯 인곡정사와 이병연의 글, 그리고 다음 장의 두 면은 배접도 되어 있지 않다. 현재의 표구 상태가 엉망이라는 사실을 인정한 것이다.

또한 정선의 4폭 그림에 적용된 표구 형식이 제각각이다.

• '계상정거도'처럼 일반적 형태를 취한 것.
• '무봉산중도'와 '풍계유택도'처럼 원 표구에 다시 종이를 덧댄 것.
• '인곡정사도'처럼 원 표구에 그림을 그린 것.

표구의 목적은 오랫동안 작품을 보호하는 것이다. 그림의 네 변에 비단이나 종이를 덧 대 감싸는 게 기본인데 '계상정거도'를 제외한 다른 그림은 아예 이마저도 없다. 표구도 하나의 형식이므로 작품의 성격에 맞게 일관성 있게 진행된다. 그런데 그림마다 제각각 이라니, 참으로 엉성하다!

수준 낮은 표구 못지않게 위조자의 그림 솜씨 또한 아마추어다.

'계상정거도'를 그린 위조자는 그림을 보호하려고 둘러싼 부분에까지 그림을 그렸다(그 림7). 초보자도 하지 않는 이런 실수에 대해서도 변명이 난무한다. 이태호 교수는 이것이 자연스럽다고 설명했고, 원 소장가는 '정선이 의도적으로 낙동강 물줄기를 온전히 표현했 다'고 찬탄했다.

이쯤 되면 정말 궁금해진다.

왜 문화재청과 이 교수는 진실을 왜곡하고 있을까?

왜 학계는 이 모든 사실에 눈감고 거짓을 방조하고 있을까?

현대는 기록의 시대다. 그들의 악의적 왜곡과 비겁한 침묵은 지금 이 순간도 남김없이 기록되고 있음을 명심해야 할 것이다. ⚠

그림7 | 그림을 둘러싼 부분에 그림을 그린 위조자의 실수

# 7

# '계상정거도'엔
# 광기도 천재성도 없다

걸출한 예술가들도 당대에는 인정받지 못하고 궁핍한 삶을 산 경우가 많다. 동서양을 막론해 그렇다. 하지만 정선1676~1759은 살아생전 세상을 떠들썩하게 하는 큰 인기를 누렸다. 도성 밖의 가마꾼들도 그의 이름을 알았다고 한다.

'정선'이란 인물을 가장 적절하게 표현하는 키워드는 '천재성, 거침없음, 자유분방'이 아닐까. 그는 흥이 나면 옆에 있던 시인 이병연의 붓을 빼앗아 단숨에 산수화를 그렸다고 한다. 그의 이런 행동은 친구였던 이병연의 눈에 광기로 비쳤나 보다. 이런 글을 남긴 것을 보면.

'시시로 발광하는 정선생時時狂發鄭先生'

정선의 번뜩이는 천재성, 혹은 광기는 기록으로도 남겨져 있다.

이하곤1677~1724은 평소 '정선보다 윤두서1668~1715가 위'라는 생각을 갖고 있었다. 그런데 1719년 비 내리고 천둥 치던 어느 밤, 그는 자신의 눈앞에서 정선이 비바람 몰아치는 풍경 '풍우취지風雨驟至'를 그리는 장면을 목격했다.

그날 이후 이하곤의 생각은 180도 바뀌었다. 정선의 그림이 고루하고 천박한 우리나라의 '그림 병病'을 바로잡고 화가의 오묘한 비결을 얻었으며, 그림을 바삐 그렸으나 법도와 형태가 조금도 어긋남이 없다고 칭찬했다. 또한 정선이 농묵으로 중첩된 산과 봉우리, 큰 나무 숲과 늙은 나무를 잘 그린다고 평했다.

## 벼락 치듯 순식간에 완성하는 정선 화풍

1738년 어느 겨울 저녁, 정선은 아들 정만수를 데리고 가까이 살던 조영석1686~1761의 집에 쳐들어가 붓과 벼루를 찾았다. 마치 벼락이 치듯 순식간에, 조영석 집의 문짝 세 칸에 파도가 넘실대는 '절강추도도浙江秋濤圖'가 그려졌다. 그의 나이 63세 때 일이다.

그는 여든이 되어서도 안경을 쓰고 밤중에 그림을 그렸다고 한다. 심지어 82세에 부채 그림 옆에 쓴 작은 글씨는 너무나 정교해 마치 실낱과 같다. 여든 이후의 산수화 소품들도 여전히 그 기세가 굳세고 웅장하다.

시와 서화에 능했던 문인화가 조영석은 30년간 아침저녁으로 정선과 얼굴을 마주한 이웃이자 친구였다. 그는 정선의 새로운 화풍이 조선 300년 역사에서 산수화의 신세계를 열었다고 평가하며 다음과 같이 정선의 말년 그림에 나타나는 특징을 짚었다.

'정선은 일찍이 백악산 아래에 살았는데 흥이 나면 산을 마주하고 그림을 그렸다. 산을 그리는 준법皴法과 먹을 씀에 마음속에서 스스로 깨침이 있었다. 금강산 안팎을 드나들고 영남嶺南을 두루 다녔으며, 여러 명승을 유람하여 그 물과 산의 형태를 모두 얻었다.

(중략) 그러나 내가 정선이 금강산을 그린 여러 화첩을 보니 모두 붓 두 개의 끝을 뾰족하게 세워 비로 쓸 듯 난시준亂柴皴으로 그렸는데, 이 두루마리 그림 또한 그렇다. 어찌 영동嶺東과 영남의 산 모양이 같아 똑같이 그렸겠는가. 정선이 그림 그리기가 권태로워 일부러 이처럼 편하고 빠른 방법을 취한 것이다.'

조영석은 어떤 부분에서 정선이 못마땅했다고 말하고 있다.

모든 산을 같은 준법으로 그리는 것을 '권태로운 붓놀림倦筆'이라 폄하한 것이다. 강세황1713~1791도 이와 비슷한 이야기를 한다. 암석의 모양이나 산의 형태를 모두 똑같은 화법으로 그린 정선이 진경을 그렸다고 말하기 어렵다는 주장이다.

---

산수화에서 준법皴法이란?

화가가 산과 암석의 결, 요철, 명암 등을 연구해 붓과 먹으로 특징적으로 표현한 것이 준법이다. 준법은 사물의 윤곽을 그리던 필선이 발전한 것으로 9세기에 나타났다. 현전하는 그림 중 제일 먼저 준법을 쓴 것은 당나라 화가 손위(孫位)의 '고일도(高逸圖)'다. 그림 속 암석을 보면 윤곽선뿐만 아니라 질감과 명암을 실감나게 표현했다. 준법은 송나라와 원나라를 거치면서 10여 가지로 발전했다.

---

정선이 사용했다는 '난시준'은 일상적으로 많이 쓰이던 준법이 아니었다. 그림1은 1679년 간행된 '개자원화전芥子園畫傳'21)에 실린 난시준의 예이다. 난시준을 발전시켜 자신만의 준법으로 만든 이는 한중일을 통틀어 정선이 유일하다.

그가 새롭게 창조한 진경산수화는 난시준이 있었기에 가능했다. 미친 듯이 빠르게 붓을 놀리는 기법인 난시준은 정선 화풍의 핵심인 동시에 위조자들에겐 큰 걸림돌이었다.

---

21) '개자원화보(芥子園畫譜)'라고도 한다. 중국 청나라 초기에 왕개(王槪), 왕시(王蓍), 왕얼(王臬) 삼형제 등이 산수, 사군자, 화훼, 초충(草蟲) 그림을 모아 편찬한 화보(畫譜)로 총 3집으로 구성되어 있다. 개자원(芥子園)은 청나라 초기 유명인사인 이어(李漁)의 별장이다.

그림1 │ '개자원화전' 중 난시준

그림2 │ 서울 성북동 간송미술관이 소장한 정선이 1747년에 그린 '문암'

정선의 1747년 작품 '문암'(그림2) '총석정'(그림3) '만폭동'(그림4)엔 공통점이 있다. 아래로 긋든 옆으로 긋든, 길이가 길든 짧든, 필획의 삐침과 필획 사이를 잇는 연결선이 나타나는 것이다. 그가 붓글씨를 쓰듯 붓의 탄력을 이용해 빠르게 그림을 그렸다는 증거다.

정선 그림의 위조자가 가장 흉내 내기 힘든 부분 역시 필획과 필획을 이어주는 난잡한 듯 보이는 가는 필선들이다. '문암' '총석정' '만폭동'에 사용한 난시준은 필획의 끝을 마치 붓글씨의 삐침처럼 처리했다.

그림3 | 간송미술관이 소장한 정선이 1747년에 그린 '총석정'    그림4 | 간송미술관이 소장한 정선이 1747년에 그린 '만폭동'

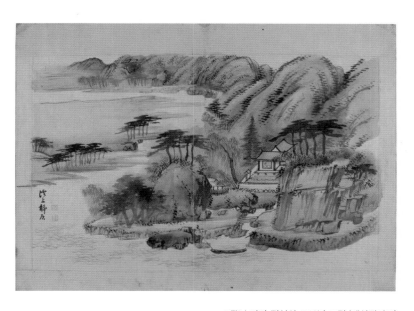

그림5 | 가짜 정선의 1746년 그림 '계상정거도'

| 난시준 | 문암 | 총석정 | 만폭동 | 가짜 계상정거도 |

그림6 | 난시준 비교

## '계상정거도' 속 준법과 물결 묘사 비교

　정선이 1747년 그린 세 작품을 1년 전인 1746년에 그린 천원권 뒷면의 '계상정거도'(그림5)와 비교해보자. '계상정거도'는 난시준을 모르는 위조자가 만든 가짜임이 확실해진다(그림6). 계상정거도가 실린 '퇴우이선생진적'보물 제585호에는 동일한 위조자가 그린 '무봉산중도' '풍계유택도' '인곡정사도'가 수록되어 있다.

　이제까지 산과 암석 묘사를 통해 계상정거도가 가짜임을 밝혔다. 이제 물결과 나무의 형태를 점검해보자. 예로부터 물결의 묘사를 보고 화가의 필력을 가늠했다.
　정선이 1747년 그린 '화적연'(그림7)과 '삼부연'(그림8)은 붓 끝이 획 중간에 위치한 중봉中鋒으로 거침없이 빠르고 경쾌하게 이어지는 것이 확인된다. 그런데 가짜 '계상정거도'의 물결은 붓 끝이 바깥쪽으로 치우친 측봉側鋒으로 힘없이 느리고 끊어지는 느낌이다(그림9).

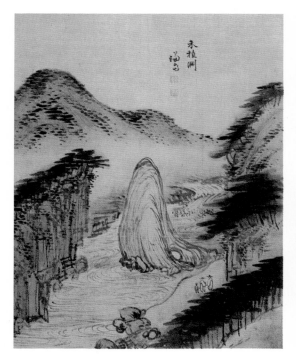

그림7 │ 간송미술관이 소장한 정선이 1747년에 그린 '화적연'    그림8 │ 간송미술관이 소장한 정선이 1747년에 그린 '삼부연'

화적연

삼부연

가짜 계상정거도

그림9 │ 물결 묘사 비교

정선은 나무를 그릴 때 먹의 농담을 정교하게 조절했고 명쾌한 필획을 리듬감 있게 구사했다. 1742년 작품 '웅연계람'(그림10)과 1747년 작품 '해산정'(그림11)의 나무를 보면 알 수 있다. 반면 가짜 '계상정거도'의 나무는 전체적으로 먹의 농담이 옅고, 담묵으로 그린 위에 지저분하게 덧칠을 했다. 나무 사이의 간격도 제멋대로이며 정선 특유의 리듬감도 없다(그림12).

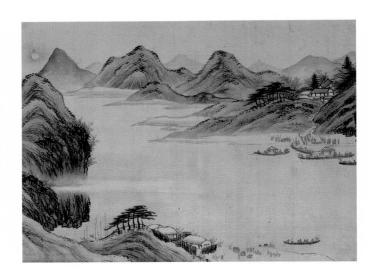

그림10 | 정선이 1742년에 그린 '웅연계람'

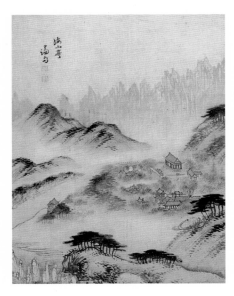

그림11 | 간송미술관이 소장한 정선이 1747년에 그린 '해산정'

웅연계람

해산정

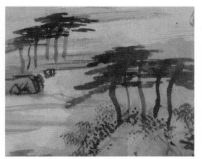
가짜 계상정거도

그림12 | 나무 묘사 비교

'퇴우이선생진적'엔 정선의 4폭 그림 외에도 글씨가 있다.

그림이 가짜라고 글씨도 가짜라고 단정할 수는 없다. 일단 이병연과 임헌회1811~1876의 글씨는 가짜다. 만약 여기에 아버지의 절친, 이병연이 글씨를 썼다면 정만수가 반드시 언급했을 것이다. 하지만 정만수의 글 어디에도 이병연 얘기는 없다.

여기 실린 이병연의 글씨를 서울대박물관이 소장한 이병연의 '시'와 비교해보자(그림13). 진짜는 한 자씩 힘을 들여 쓴 반면, 가짜는 글자를 이어서 썼다. 글자나 글자의 변을 구사하는 솜씨도 다르다.

임헌회의 글씨 역시 가짜인데, 오세창이 엮은 '근묵'에 실린 임헌회의 '서찰'과 비교하면 그 차이를 알 수 있다. 가짜는 필획이 가볍고 글자의 줄을 비뚤게 썼는데, 진짜는 필획이 무겁고 글자의 줄이 반듯하면서 서로 이어진다. 몇 글자만 비교해도 진위가 바로 보인다(그림14).

지금까지 천원권 뒷면의 '계상정거도'가 가짜임을 다양한 관점에서 입증했다. 하지만 이러한 분석 이전에, 보는 순간 에너지의 차이가 느껴진다. 정선은 모든 작품을 광기에 가까운 에너지와 타고난 리듬감으로 순식간에 완성했기에 작품 크기와 상관없이 그 기세가 역동적이고 웅건하다. 그런 기세와 느낌은 아무리 솜씨 좋은 위조자도 흉내 낼 수 없다.

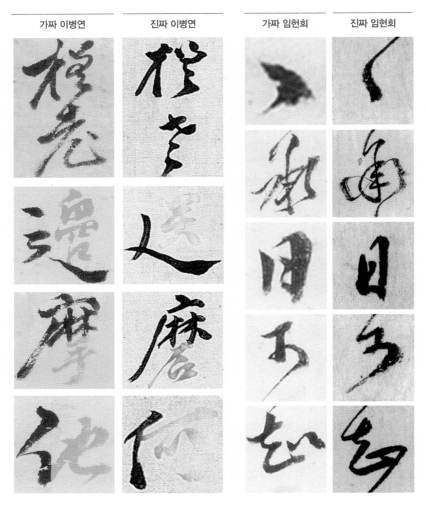

| 가짜 이병연 | 진짜 이병연 | 가짜 임헌회 | 진짜 임헌회 |

그림13 | 이병연 글씨 비교          그림14 | 임헌회 글씨 비교

'정선을 배우는 사람들은 정선의 필력 없이 헛되이 그 화법을 훔치려 한다.'
이천보1698~1761의 말은 위조자들에게도 똑같이 적용된다.

자, 이제 결론을 내리자.

'퇴우이선생진적'에서 진짜는 이황, 송시열, 정만수의 글씨뿐이다. 이를 제외한 정선의 모
든 그림과 이병연, 임헌회의 글씨는 가짜다. 위조 과정의 자초지종은 뒤에서 밝히겠다.

# 8

# 짜깁기 위조의 교과서, '퇴우이선생진적'

지금, 고대 무덤을 발굴 중이라 상상해보자.

무덤 안에 부장품이 하나도 없는 경우, 부장품은 당연히 없고 도굴꾼의 연장만 남아 있는 경우, 어느 편이 더 나을까?

무덤을 발굴하는 고고학자들은 후자를 선택할 것이다. 도굴꾼의 연장을 통해 무덤의 제작 시기와 도굴 시기를 대략적으로 찾아낼 수 있기 때문이다. 역사가 긴 직업 중엔 '도굴꾼'도 포함된다. 하나의 무덤이 수백 년에 걸쳐 수차례 도굴되는 일은 아주 흔하다.

그런데 고서화 감정에도 무덤 도굴에 빗댈 만한 예가 있다.

바로 여러 면으로 이루어진 서화첩書畵帖이다. 오랜 세월 여러 컬렉터의 손을 거치는 과정에서 위조자나 사기꾼을 만나 서화첩 일부, 혹은 전부가 가짜로 채워지는 것이다. 도굴

꾼들이 무덤에서 야금야금 부장품을 **빼** 가는 것과 흡사하지 않은가?

'퇴우이선생진적退尤二先生眞蹟'의 진실 찾기가 매우 복잡한 양상을 띠는 것은 서화첩의 숙명일지도 모른다. 그렇다고 두 손 놓고 있을 일은 아니다. 가짜의 위조 과정을 재구성하고 진짜가 어떤 모습일지 합리적으로 추정함으로써 진실에 다가갈 수 있기 때문이다.

---

'퇴우이선생진적'은 어떻게 정만수에게 전해졌을까?

'퇴우이선생진적'에서 '퇴우'란 퇴계 이황과 우암 송시열을 지칭하는 말로 이황과 송시열의 친필을 의미한다. 그런데 이것이 어떻게 정선의 아들, 정만수에게 전해졌을까? 이황이 1558년에 쓴 '회암서절요서' 초본이 외현손(현손은 손자의 손자를 의미) 홍유형에게 전해졌고, 이것은 다시 홍유형의 사위 박자진에게 전해졌다. 무봉산에 은거하던 송시열에게 1674년과 1682년 두 차례 찾아가 글을 받은 사람이 바로 박자진이다. 그런데 박자진은 정선의 외조부다.

정만수는 이 진적첩을 박자진의 장증손(長曾孫) 박종상으로부터 물려받아 이황과 송시열의 글씨 뒤에 아버지 정선의 그림과 자신의 글을 첨가해 표구를 완성했다. 요약하자면 '퇴우이선생진적'은 퇴계의 '회암서절요서' 초본이 후대로 전해지는 과정에서 만들어진 헌정 서화첩이라 할 수 있다.

---

## 현전하는 서화첩은 일제강점기 때 만든 가짜

그렇다면 가짜 '계상정거도'가 실린 '퇴우이선생진적'은 언제 어떻게 위조되었을까? 위조 과정을 밝히는 데 중요한 인물이 있으니 바로 컬렉터 임헌회다. 앞에서 그의 글씨(그림1)는 가짜임을 밝혔다. 진짜 글씨(그림2)와 비교하면 확연히 차이가 느껴진다. 따라서 서화첩 '퇴우이선생진적'은 임헌회가 죽은 1876년 이후에 그의 자손에 의해 팔렸고, 후에 위조자가 그의 글씨를 위조한 것으로 판단된다.

그런데 여기에 깜짝 반전이 있다.

임헌회가 소장했던 서화첩도 위조된 것이었다.

그림1 임헌회의 글에는 이병연의 시詩가 언급되어 있다. 이는 그가 소장했던 서화첩과 1746년 정만수가 표구한 '퇴우이선생진적'이 동일한 작품이 아니란 확실한 증거다. 정만

敬題退尤二先生眞蹟後

此退陶李先生朱書書三十一要序艸本尤庵宋先

生致語也余半生崇奉尤菴遂謹穆作茅鄉

行之至昝醒悍此閑卷客番怪悦兑釈承譽欵尝陶

嵒舞風之閑眞兑名於託失生負此帖承譽欵尝陶

盡李檀川前呂謂級絶也临此帖自洪之朴目朴

一部一以凌天云云愚吾人云歸書朱色實鋕抚

化吾佈今扣此出興吾人亦香玉玉丘壺鋳

二先生書學二先生芒世一勿贅別炤尒石尒傳之

永久也興復之人助本

崇禎子壬申六月日後學于西河任憲晦謹書

六月炎天非七十老人近筆研時節偶得夕雨驟

至書盧頋鋹　田愚金寔鋹 適來同觀雨止輝聲清

수가 표구를 마치고 쓴 글에는 이병연의 시에 대해 일언반구 언급이 없다. 당시엔 없었기 때문이다. 본래 없었던 것이 구매자의 입맛을 고려한 위조자와 유통업자에 의해 추가된 것이다.

임헌회도 속았다는 얘기를 들으면 의심이 꼬리를 문다.

지금 우리가 보고 있는 '퇴우이선생진적'은 임헌회가 소장했던 것이 맞을까? 물론 아니다. 마치 미래를 예견한 듯한 임헌회의 말을 들어보자.

'정선 이후로 몇 사람을 거쳐 나의 소장품이 됐는지 모른다. 지극한 보물은 내 것으로 만들기 어려우니, (중략) 다른 날에 다른 사람의 소장품이 되지 않을지 알 수가 없다.'

임헌회의 말대로 그의 사후에 서화첩은 팔렸고 유통과정에서 정선의 4폭 그림과 이병연, 임헌회의 글씨 모두 다시 위조되었다. 그 솜씨로 보아 우리 앞에 있는 서화첩은 대략 일제강점기 때 만들어진 것으로 추정된다.

서화첩에 실린 이병연의 글씨(그림3)를 진짜 글씨(그림4)와 비교하면, 감정을 모르는 일반인도 위조되었음을 알 수 있다. 시의 내용 또한 이상하다. 퇴계나 우암은 물론이고 정선과도 아무 관련이 없는 뜬딴지같은 글이기 때문이다. 글의 내용은 다음과 같다.

'짙푸른 소나무 주변 대나무 바람소리 속에 간략하게 붓을 들어 아이들에게 그려주네. 망천도輞川圖는 다른 이가 그린 게 아니라, 망천장輞川莊 주인인 왕유王維가 그린 그림일세.'
－병인년 가을에 벗, 사천노인

'퇴우이선생진적'의 앞표지 또한 이상하긴 마찬가지다(그림5).

표지 우측에 정선의 그림 제목부화. 附畵이 쪼르륵 적혀 있는 것이다. 이 서화첩은 말 그대로 퇴계와 우암, 두 선생의 글씨를 모은 것인데 정만수가 표구하면서 표지에 아버지 그림의 제목을 넣었을 리가 없다. 이 또한 무식한 후대 위조자가 저지른 실수다.

그림3 | '퇴우이선생진적'의 가짜 이병연 글씨

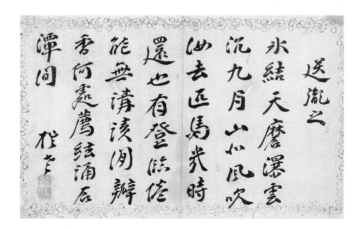

그림4 | 서울대박물관이 소장한 이병연의 '시'

이쯤에서 미술사가인 이태호 명지대 교수의 의견을 들어보자.

그는 2012년 K옥션 가을경매 도록에 이렇게 썼다.

'표지에 쓴 계상정거溪上靜居, 무봉산중舞鳳山中, 풍계유택楓溪遺宅, 인곡정사仁谷精舍는 정만수의 글씨로 보인다. 첩 발문과 같은 정만수의 서체로, 겸재의 글씨 풍과도 흡사하다.'

그림6의 왼쪽이 정만수의 진짜 글씨다. 이를 그림6의 가운데 글씨와 오른쪽 글씨와 비교해보자. 가운데가 '퇴우이선생진적' 앞표지 글씨, 오른쪽이 정선이 그림에 쓴 글씨다. 한눈에 차이를 알 수 있다. 가운데와 오른쪽 글씨는 한 위조자가 쓴 것이 확실하다.

그리고 말이 나왔으니 말인데, 정만수는 아버지 겸재의 글씨가 아니라 이병연의 글씨를 배웠다. 이 교수는 그 사실을 몰랐나 보다.

그림5 | '퇴우이선생진적'의 앞표지

| 진짜 정만수 글씨 | 위조자가 쓴 앞표지 | 가짜 정선 글씨 |

그림6 | 정만수 글씨, 위조자가 쓴 앞표지 및 정선의 그림에 쓴 글씨 비교

## 위조와 사기는 한통속, 34억 원 낙찰에 성공

이제 우리에게 남은 일이 하나 있다.

1746년 정만수가 만든 진짜 '퇴우이선생진적'을 재구성하는 작업이다. 정만수는 이황의 글씨 다음에 송시열의 글씨를 넣고 그 아래에 아버지 정선의 4폭 그림이 그려졌다고 하였다(그림7). 정만수의 글과 당시 표구형식에 근거하면, 진본은 앞표지와 뒤표지를 제외하면 다음과 같이 총 16면으로 만들어졌을 것이다(그림8).

그림7 | 정만수가 '퇴우이선생진적'에 남긴 글

- 앞표지엔 책의 제목, 즉 제첨을 붙였다.

- 1~2면은 여백으로 남겼다.

- 3~6면은 이황의 글씨를 넣었다.

- 7~8면엔 송시열의 글씨를 넣었다.

- 9~13면엔 정선이 '계상정거도', '무봉산중', '풍계유택', '인곡정사'를 그렸다.

- 14면엔 정만수가 이 진적첩이 어떻게 꾸며졌는지를 간략하게 글로 남겼다.

- 15~16면엔 다시 여백을 넣었다.

- 마지막으로 뒤표지를 붙였다.

그림8 │ 1746년 정만수가 표구한 '퇴우이선생진적' 가상도

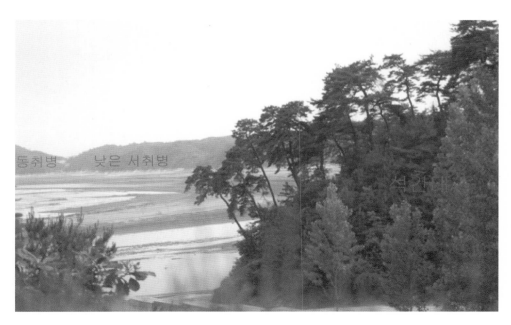

그림9 │ 조작된 '계상정거도'의 실경 사진(지명은 필자가 표시)

다시 천원권 지폐 뒷면의 가짜 '계상정거도' 얘기로 돌아가자.

이 그림은 명백히 위조자가 잘못 베껴 그린 것이다. 원작은 도산陶山과 우뚝우뚝 높이 솟은 봉우리 '서취병'의 실경을 그린 것이다.

그러나 이태호 교수가 제시한 증거 사진은 도산 위치에 석간대가 있다. 서취병의 높은 봉우리가 있어야 할 자리에 서취병의 낮은 끝부분이 있고, 서취병의 낮은 끝부분이 있어야 할 자리에 동취병의 끝부분이 보인다(그림9). 가짜 '계상정거도'가 실경과 많이 달라 당황한 나머지, 조작을 선택한 것이다. 이는 학자적 양심을 버린 일로 비난받아 마땅하다.

'퇴우이선생진적'이 34억 원에 낙찰됐다고 본질이 바뀌는 것은 아니다. 동서고금을 막론하고 졸렬한 가짜가 비싼 값에 팔린 경우는 얼마든지 있다. 좋은 작품을 사려면 반드시 돈이 필요하지만, 돈이 있다고 반드시 좋은 작품을 살 수 있는 것은 아니다.

중요한 것은 작품의 가치와 진위를 판단할 수 있는 '눈'이다. ⚠

# 9

# 겸재 정선의
# 대작 의혹을 밝힌다

기억하는가? 정선 산수화의 특징은 미친 듯 빠르게 그리는 '난시준亂柴皴'이라 했다. 필자는 난시준의 샘플로 '개자원화전芥子園畵傳'에 실린 그림을 제시했다(그림1). 그런데 수업 시간에 한 학생이 질문을 해 왔다.

1960년 중국 베이징 인민미술출판사에서 출간한 '개자원화전'에 실린 난시준 그림을 봤는데 필자가 제시한 그림과 달랐다는 것이다. 학생이 본 것이 바로 그림2이다. 언뜻 봐도 느낌이 다르다. 그림1과는 달리, 그림2에는 필획의 끝을 삐친 부분이 전혀 없다.

도대체 무슨 조화일까? 그 비밀은 '개자원화전' 자체에 있다.

개자원화전 초판은 목판본으로 1679년 난징의 화가인 왕개王槪 · 1645~1701가 간행했다.

당시 여러 번 정교하게 인쇄됐지만 현재는 전해지지 않는다. 그림1은 1679년 간행된 책을 1782년 이전에 다시 새긴 것으로[22], 현재 미국 넬슨 아킨스 미술관이 소장하고 있다.

　　그 후 1887년 상하이의 화가 소훈巢勳·1852~1917이 이미 훼손된 '개자원화전'을 직접 베껴 석판본으로 간행했다. 학생이 본 '개자원화전'은 이를 사진으로 찍은 영인본이다. 그동안 우리가 보았던 '개자원화전'은 소훈의 책이거나 이 책의 우리말 번역본이다.

그림1 │ 미국 넬슨 아킨스 미술관이 소장한 '개자원화전' 중 난시준

---

22) 쑤저우 조씨서업당(趙氏書業堂) 발간
23) 2011년 12월 서울 견지동 동산방화랑 '조선후기 산수화전'

아마 소훈은 난시준을 모르는 상태에서 그림을 베꼈을 것이다. 그림1이 그림2처럼 밋밋해진 이유다. 그런데 난시준을 이해하지 못하기는 위조자들도 매일반이었다. 2011년 한 전시23)에 나온 정선의 '연강임술첩' 신新화첩본의 '우화등선'과 '웅연계람'이 바로 그런 경우다.

그림2 | 1960년에 출판된 '개자원화전'에 실린 난시준

그림3 | 신화첩본 '연강임술첩'의 정선 발문

'난시준'을 이해 못한 까막눈 위조자들

'연강임술첩'은 1742년 임술년 어느 늦가을에 태어났다.

그날 정선은 지인과 임진강 상류에 있는 우화정羽化亭에 모여 여흥을 즐기고 해질녘 웅연熊淵에서 달을 보며 뱃놀이를 했는데 이 모습을 그림으로 남긴 것이다. 정선의 글에 따르면 그는 '연강임술첩' 세 벌을 그려 뱃놀이를 함께 했던 홍경보1692~1744, 신유한1681~1752과 나눠 가졌다고 한다.

따라서 이미 알려진 구舊본 '연강임술첩' 외에 앞으로 진본 두 벌이 더 나올 수 있다. 하지만 2011년 전시에 나온 신新화첩본의 '우화등선'과 '웅연계람'은 가짜다. 오직 정선의 글씨만 진짜다(그림3).

이 전시를 기획한 미술사가 이태호 명지대 교수는 신新화첩본을 '최고의 대어급 명작'이라고 소개하면서, 가짜 '우화등선'(그림4)을 다음과 같이 평했다.

'절벽을 표현함에 있어 비스듬한 터치로 바위 질감을 내어 유연한 편으로 구본 우화등선에 비해 성공적이다.'

필자는 이 교수의 주장을 직접 확인하기 위해 전시장을 찾았다. 그런데 직접 보니 신화첩본(그림4)은 구본(그림5)과 달리, 절벽을 그림에 있어 붓 끝을 뾰족하게 세워竪尖 · 수첨 빗자루로 쓸 듯 그리는 '난시준' 기법이 적용되어 있지 않았다.

또한 전체적으로 먹의 농담조차 조절하지 못했다. 특히 그림4의 산 윤곽을 그린 필력은 정선에 크게 못 미쳤다. 이 모든 것이 가짜이기 때문이다. 일각의 주장대로 '현장 사생본'이기 때문이 아니다. 정선은 모든 그림을 현장에서 즉흥적으로 그리지 않았던가.

정선 산수화의 또 다른 특징은 미점준米點皴, 혹은 낙가준落茄皴이다. 이는 정선이 미불의 화법을 배웠기 때문에 나타난 특징이다. 정선은 산의 윤곽선을 그린 후, 반드시 횡점을 찍었다. 미불의 화법에서 유래된 준법이어서 '미점준', 채소인 '가지茄'를 옆으로 뉘어 놓은 듯하다고 해서 '낙가준'이라 부른다.

---

미점준米點皴이란?

준법의 필법 유형을 귀납해 보면 선, 면, 점 3가지로 나뉜다. 미점준은 이중에 점을 위주로 한 준법이다. 북송시대 서예가이자 화가인 미불(米芾)은 수묵만으로 자신이 살았던 중국 강남 지역의 구름 낀 산이나 연기와 비에 흠뻑 젖은 자연 경치를 묘사했다. 럭비공 모양의 타원형 수묵 점을 반복적으로 나열해 산과 나무의 형상을 표현한 것이다. 미점준의 '미(米)'는 미불의 성씨에서 유래했다. 미불과 미우인(米友仁) 부자가 창조한 산수화풍은 '미씨운산(米氏雲山)' 혹은 '미가(米家)산수'라 불린다.

그림4 | 신화첩본 '연강임술첩'의 가짜 '우화등선'

그림5 | 정선이 1742년에 그린 '우화등선'

문인화가 조영석1686~1761은 정선의 미불화법에 있어 이렇게 지적했다.

'사물 배열에 있어, 때때로 너무 빽빽하고 답답하게 화폭에 가득 차서 산수화에 빈 하늘이 하나도 없다. 정선의 그림은 미불화법을 구현하는 데 있어 미진한 바가 있는 듯하다. 정선은 어떻게 생각하는지 모르겠다.'

정선의 '우화등선'(그림5)과 '장안사도'(그림6), '만폭동'(그림7)을 보자. 조영석이 무엇을 말하는지 알 수 있을 것이다. 그림8은 명나라 말기 문인화가 동기창董其昌 · 1555~1636이 미불화법으로 그린 것인데, 정선의 그림에 비해 여백이 강조되어 있다.

그림6 | 서울 국립중앙박물관 소장, 정선이 1711년 그린 '장안사도'

그림7 | 간송미술관 소장, 정선이 1747년 그린 '만폭동'

그림8 | 상하이 박물관 소장, 동기창의 '방고산수화책(제8면)'

정선의 가짜 그림 중에는 보자마자 한숨이 나오는 황당한 것들도 많다. 미불화법을 전혀 모르는 무식한 위조자들은 산의 윤곽도 그리지 않고 정선의 그림을 위조했다. 국립춘천박물관이 소장한 '단발령망금강'과 '정양사'(그림9), 고려대박물관이 소장한 '목멱산'(그림10), 서울대박물관이 소장한 '미법산수도'(그림11)가 그 황당한 가짜들이다.

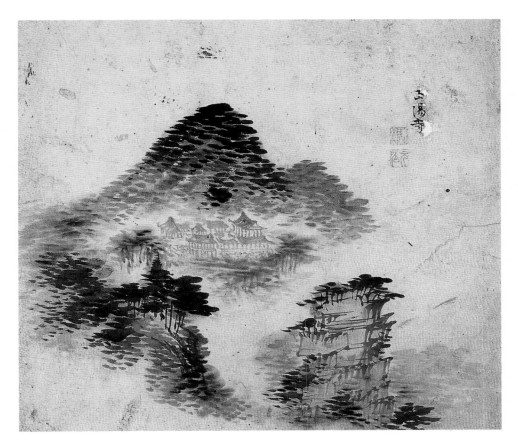

그림9 | 국립춘천박물관 소장, 가짜 정선의 '정양사'

그림10 | 고려대박물관 소장, 가짜 정선의 '목멱산'

그림11 | 서울대박물관 소장, 가짜 정선의 '미법산수도'

## 반어적 표현을 곧이곧대로 받아들인 오류

정선은 살아생전 엄청난 인기를 누렸다. 그만큼 가짜도 창궐했다. 정선 그림의 애호가
였던 권섭1671~1759은 자신이 만든 '정선화첩'에 가짜 그림이 섞였다는 사실을 뒤늦게 알고
고민에 빠졌다. 그는 고민 끝에 '가짜를 차마 버리지 못하고 진짜처럼 즐기고 있다'고 고
백했다.

그는 이어서 정선의 말년 작품에 대한 루머들을 강하게 부정했다. 당시 정선이 넘치는
수요를 감당하지 못해 아들에게 그림을 맡긴다느니대작, 성의 없이 대충 그린다느니태작
하는 얘기들이 나돌았다. 이런 소문에 대해 권섭은 다음과 같은 글을 남겼다.

'겸재 노인의 세상에 보기 드문 그림은 이미 각기 다른 종류로 화첩 하나를 꾸몄는데, 곧 다시 그 종류를 넓히고자 했다. 이 12폭에 또 10폭이 있는데, 그림의 얻고 잃음이 각기 다르다. 그래 이 벗이 늙고 고단해 그 아들로 하여금 대신 그리게 했겠는가. 맘껏 거침없이 그림을 그릴 때, 또한 혹 뜻대로 될 때와 안 될 때가 있었겠는가. 기왕에 겸재 노인 그림이라고 하는데, 어찌 헛되이 취사선택을 하겠는가. 아울러 이들을 붙여서 별도 화첩으로 만들어, 한천장과 화지장, 두 곳 책상에 나눠 비치했다. 가히 78세 노인의 남은 세월을 즐겁고 기쁘게 할 만하다.'

이 글에서 논란이 되는 구절이 두 군데 있다.

'그래 이 벗이 늙고 고단해, 그 아들로 하여금 대신 그리게 했겠는가豈此友老倦, 而使其子代手耶.' 이는 정선이 결코 대필을 하지 않았다는 반어적 표현이다. 그런데 학계는 이를 정반대로 해석했다.

나머지 한 구절은 '맘껏 거침없이 그림을 그릴 때, 또한 혹 뜻대로 될 때와 안 될 때가 있었겠는가縱筆揮之際, 或有得意未得意時耶.' 이 역시 정선은 언제나 완벽하게 그렸다는 반어적 표현이나, 학계는 정선이 대충 그릴 수밖에 없었다는 것으로 잘못 해석했다.

마지막으로 재미있는 에피소드 하나를 소개하겠다.

정선의 가짜 작품에 속은 것을 가슴 아파하던 권섭조차도 손자인 권신응을 시켜 정선의 그림을 모사하게 했다. 그는 이 그림을 정선의 화첩에 슬쩍 끼워 넣은 후, 지인들에게 진품이라고 농을 걸었다고 한다.

정선 살아생전에 얼마나 많은 가짜가 나돌았는지 짐작되는 대목이다. ◭

# 3부

—

# 가짜는 또 다른
# 가짜를 부른다

# 1

# 가짜로 몰린 '서당', 김홍도 그림이 맞다!

세상에서 가장 유능한 컴퓨터 보안 전문가는?

아마 세상에서 가장 유능한 해커가 아닐까.

감정 세계에서도 이런 '창과 방패'의 논리가 적용된다. 감정가가 되려는 사람이라면 반드시 거치는 훈련이 있는데, 바로 똑같이 베껴 그리는 작업이다. 베껴 그리는 과정에서 진품과 가짜를 판별하는 안목이 생기고 위조꾼들의 허점을 발견할 수 있기 때문이다.

감정가 스스로 붓글씨나 그림을 흉내 낼 정도는 돼야 비로소 작품이 눈에 들어오는 법! 물론 도장도 새길 줄 알고 표구도 할 줄 알면 더 좋다. 서화 감정이 '과학'으로 인정받는 이유는 창작의 실천과 재구성을 통한 검증 방식을 적용하기 때문이다.

진실을 알고 싶다면 쪼그리고 앉아 보라

2012년 10월 26일, 아침 뉴스와 신문은 한 학자의 충격적 주장으로 뒤덮였다.

초등학생도 아는 그 유명한 김홍도의 '서당'(그림1)이 가짜일 뿐 아니라, 그림이 실린 '단원풍속도첩'[1]의 모든 그림이 가짜라고 했기 때문이다. 그 주인공은 미술사가인 강관식 한성대 교수다. 그는 자신의 주장을 뒷받침하기 위해 '서당' 그림을 수정해서 발표하기까지 했다(그림2).

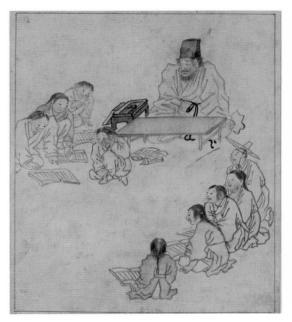

그림1 | 김홍도의 '서당', 보물 제527호로 서울 국립중앙박물관 소장

그림2 | 강관식 교수가 수정한 '서당'

마침 그날 필자는 서울대 대학원 수업이 있었다.

수업이 시작되자 강 교수의 주장과 언론의 보도 내용에 대해 학생들의 질문이 쏟아졌다. 그도 그럴 것이 필자는 이미 2008년 '진상'이라는 책을 통해 '단원풍속도첩'에 실린 25

---

1) 김홍도필 풍속도 화첩을 말한다.

점 중 '서당' '서화 감상' '무동' '씨름' '활쏘기' '대장간'만 진짜고 나머지 19점은 2명 이상의 위조자가 그린 가짜라고 주장했기 때문이다.

강 교수가 발표한 논문 요지와 신문 기사 내용을 요약해보자.

첫째, '서당'에서 앞사람 팔과 뒷사람 다리를 하나로 합체해 잘못 그렸다.

둘째, '무동'과 '씨름'에서 왼손과 오른손을 바꿔 그렸다.

셋째, 그림 13점에 찍힌 '김홍도인'은 나중에 찍은 불확실한 도장이다.

넷째, '단원풍속도첩'은 김홍도 풍속화를 배운 도화서 화원의 작품이다.

다섯째, '단원풍속도첩'의 순서가 원래와 다르다.

여섯째, '단원풍속도첩'의 그림은 원래 26점이었다.

지금부터 강 교수의 주장을 하나하나 검증해보겠다.

가장 중요한 첫 번째 주장, 앞사람의 팔과 뒷사람의 다리가 불분명하게 합쳐져, 뒷사람이 마치 오른발이 없는 사람처럼 그려졌다는 것이다.

강 교수가 고쳐 그린 그림2처럼, 사람이 두 무릎을 세웠을 때 나오는 자세는 크게 두 가지다. 하나는 두 손을 앞으로 하고 상체를 앞으로 숙이는 경우, 다른 하나는 무게중심이 뒤로 이동한 경우다.

김홍도의 서당 그림은 보다시피 상체를 앞으로 숙인 자세다(그림3). 그렇다면 그림4처럼 두 손이 앞으로 나왔어야 하지만 그렇지가 않다. 그 이유는 강 교수가 주장하는 것처럼 두 무릎을 세운 자세가 아니기 때문이다.

그림3은 왼쪽 무릎을 세우고 오른발은 접어서 엉덩이 밑에 깔고 앉은 자세다(그림5). 앞사람에 가려져 허벅지와 종아리 부분이 보이지 않는 것이다. 이 자세는 훈장에게 혼나 눈물을 훔치는 학동(그림6)과 같다. 결과적으로 강 교수의 주장과 그가 수정한 그림2는 잘못된 것이다. 독자 여러분도 그림3의 자세를 직접 취해보기 바란다.

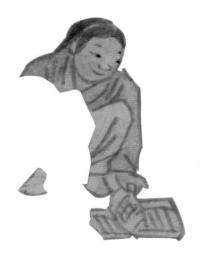

그림3 | 논란이 된 무릎 세운 학동의 모습

그림4 | 1910년 길가에 앉아 장기 두는 조선 사람들

그림5 | 1890년 조선의 서당 아이들

그림6 | 김홍도의 '서당' 속 훈장에게 혼나 눈물 흘리는 학동

## 과장된 어깨는 김홍도 그림의 일관된 특징

사실 강 교수의 주장 중 가장 문제가 되는 것은 앞사람 어깨 부분에 대한 판단이다(그림7). 그는 '왼팔 어깨가 골절되어 튀어나온 것처럼 기형적으로 그려졌다'고 했으나 이는 오히려 김홍도 그림의 특징이다. 그림8을 보라. '서당'(그림1)에서 훈장의 어깨, '활쏘기'(그림9)에서 활을 손보는 사람의 어깨, '행려풍속도병'2) 중 '취중송사'(그림10)의 태수 어깨도 모두 과장되게 그려졌다.

그림7 | 논란이 된 어깨가 과장된 학동의 모습

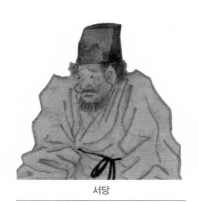

서당

활쏘기

취중송사

그림8 | 김홍도의 과장된 어깨 표현

그림9 | 김홍도의 '활쏘기'

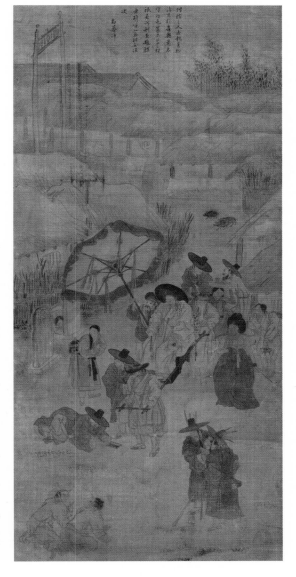

그림10 | 서울 국립중앙박물관이 소장한 김홍도의 '행려풍속도병' 중
'취중송사'

2) 김홍도가 비단에 그린 8폭 병풍. 각 폭 상단에 강세황의 익살스러운 글이 실려 있다.

강 교수의 두 번째 주장으로 넘어가자. '무동'과 '씨름'에서 오른손과 왼손의 위치가 바뀌었다는 그의 주장은 맞지만 그렇다고 그것이 가짜란 증거는 못 된다. 이는 거침없이 빠르게 그리는 와중에 발생한 실수이고 시대적 한계라 할 수 있다.

김홍도가 그린 '행려풍속도병' 중 '파안흥취'(그림11)에 등장하는 여인의 왼팔에서도 이와 비슷한 실수가 관찰된다(그림12). 인체 구조에 맞지 않게 팔을 부러진 듯이 그린 것이다. 하지만 '행려풍속도병'에 실린 8폭의 그림 모두 김홍도의 글과 글씨가 맞으며, 거기에 쓰인 강세황의 글씨도 진짜다.

그림11 | 김홍도의 '행려풍속도병' 중 '파안흥취'

그림12 | '파안흥취'에서 왼쪽 팔이 부러지게 그려진 여인

강 교수의 나머지 주장들은 사실 김홍도와 직접적인 관련이 없다.

김홍도가 처음부터 25점이나 26점으로 된 화첩을 그린 게 아니지 않는가. 컬렉터들이 그림을 수집하다 보니 그렇게 된 것이다. 김홍도가 정조를 위해 그린 그림 70점이 5권 화첩으로 꾸며진 것으로 보아, 민간에서 20점 이상의 작품을 모으는 게 쉽지 않았고 이를 하나의 화첩으로 꾸미기는 더더욱 어려웠을 것이다.

그림의 순서 또한 후대의 여러 컬렉터가 임의로 정한 것에 불과하다. 컬렉터 중에는 위조자도 있어, 위조한 도장을 진짜와 가짜 작품을 가리지 않고 마구 찍어 혼란을 일으켰다.

강 교수는 '단원 풍속도첩' 자체가 김홍도 풍속화를 배운 도화서 화원들이 그린 그림이라고 주장했다. 이는 실상을 잘 모르고 한 말이다.

풍속도첩 중 '자리 짜기' '장터 가는 길'(그림13) '타작'(그림14)을 자세히 살펴보면 이상한 점이 발견된다.

그림13 | 가짜 김홍도의 '장터 가는 길'

그림14 | 가짜 김홍도의 '타작'

보통의 경우라면 작품의 네 변 테두리 필선 안쪽에 그림을 그린다. 그런데 위에서 인용한 그림들은 다른 데서 그려진 그림을 필선 안쪽에 덧붙인 것이다.

한마디로 기성 작품의 테두리 필선을 재활용한 것이다. 도화서 화원뿐 아니라 그림을 그리는 화가라면 굳이 하지 않아도 될 '위조자의 사족'이다. 지금은 덧붙인 것이 티가 나지만, 재활용할 당시는 지금처럼 종이가 변색되지 않아 자연스러웠을 것이다.

감정가가 가장 먼저 해야 할 일은 무엇일까?

진위를 감정하는 저울에 작품의 필획을 올려놓고 측정해야 한다. 그 밖의 세부적인 사항들은 다음 문제다. 필자가 진품이라 주장하는 '서당' '서화 감상' '무동' '씨름' '활쏘기' '대장간'의 필획은 김홍도가 1778년에 그린 '행려풍속도병'의 필력과 똑같다. ◢◣

# 2

# 김홍도의 '포의풍류' '월하취생'은 5등급 짝퉁

사람들은 진짜와 닮은 가짜에만 속아 넘어갈까?

고서화에 있어서는 꼭 그렇지만은 않다. 가끔은 진짜와 전혀 닮지 않은 가짜에도 속는다. 왜 이런 일이 벌어지는지 알아보자.

명품 브랜드를 위조한 가짜 제품은 보통 5등급으로 나뉜다.

• 1등급 : 이른바 '짜가' 장인이 만든 걸작이다. 원 상품의 제조 기술을 완벽하게 재현해 전문가도 구별하기 힘든 진짜 같은 가짜다.

• 2등급 : 나름 완벽하게 재현했지만 전문가는 속이지 못하는 가짜다.

• 3등급 : 위조자가 진짜와 다른 방향으로 업그레이드시킨 가짜다. 마치 자신의 것인양 자신감을 가지고 발전시켰다고 보면 된다.

- 4등급 : 겉모습만 대량 복제해 주의하면 누구나 알 수 있는 가짜다.
- 5등급 : 믿거나 말거나 상표만 갖다 붙인 가짜다.

이중 1, 2, 4등급 짝퉁은 진짜와 비슷하게 만들어졌고 3, 5등급은 진짜와 다르다. 구두나 핸드백 등 유행을 타는 패션 명품들은 대부분 단시간 내에 유통되고 소비된다. 따라서 3, 5등급 짝퉁에 속하는 것은 초자들뿐이다.

문제는 오랜 세월 전해지고 소비되는 고서화 작품이다. 세월이 흐르면 무엇이든 불분명해지기 때문에, 컬렉터들조차 1, 2, 4등급은 물론 3, 5등급 짝퉁에 쉽게 속는다.

여러 작품을 모은 서화첩의 경우는 더 심각하다. 오랜 세월 다양한 위조자가 다양한 방법으로 위조해서, 진짜와 가짜가 뒤섞이거나 전부 가짜로 채워지기 때문이다. '단원풍속화첩<sub>김홍도필 풍속도 화첩</sub>'이 대표적 예이다.

필자가 앞에서 밝혔듯이 이 화첩에 실린 25점 중 진짜는 '서당' '서화 감상' '무동' '씨름' '활쏘기' '대장간' 6점이다. 이중 '서화 감상'(그림1)은 무식한 위조자가 작품 위에 직접 종이를 대고 베끼면서 먹물 얼룩을 남겨 놓았다(그림2). 저고리 동정 부분 등을 눈여겨보라.

그림1 | 김홍도의 '서화감상'

그림2 | 김홍도의 '서화감상' 중 먹물 얼룩 부분

## 필획, 묘사, 윤곽선 모두 다른 총체적 가짜

5등급 짝퉁은 믿거나 말거나 상표만 갖다 붙인 가짜라 했다. 그런데 성북동 간송미술관과 한남동 리움미술관이 이런 하류 짝퉁을 소장하고 있다면 믿겠는가. 바로 김홍도의 '포의풍류'(그림3)와 '월하취생'(그림4)이다.

미술사학계는 두 작품을 노년의 병고와 실의를 표현한 작가의 자화상 같은 작품이라 평한다. 그러나 그림3과 그림4는 김홍도와 전혀 상관없는 졸렬한 가짜다.

강세황은 '단원기檀園記 우일본'3)에서 김홍도가 천부적 재능을 갖춘 조선 최고의 화가라고 극찬했다. 다음의 글을 보면 강세황은 실물과 똑같이 그리는 솜씨를 특히 신기해했음을 알 수 있다.

'김홍도는 일찍이 세상에 둘도 없이 그림 솜씨가 뛰어나 궁중화사 중에 이름났던 진재해, 박동보, 변상벽, 장경주도 그보다는 못했다. 무릇 누각, 산수, 인물, 화훼, 벌레, 물고기, 새 등을 그 모습대로 꼭 닮게 그려 늘 하늘의 조화를 빼앗았다. 조선 400년에 처음 있는 일이라 할 만하다. 더욱이 사람이 살면서 날마다 겪는 수많은 일과 같은, 세상 풍속을 그리는 데 뛰어났다. 길거리, 나루터, 가게, 시장 점포, 시험장, 놀이마당을 그리기만 하면 사람들이 손뼉 치며 신기하다고 외쳤다. 세간에서 말하는 김홍도의 풍속화가 이것이다. 진실로 신령스러운 마음과 지혜로운 머리로 영원하고 교묘한 이치를 홀로 깨치지 않고서야 어찌 능히 이렇게 할 수 있겠는가.'

김홍도의 '서당'과 가짜 '포의풍류,' 가짜 '월하취생'을 비교해보면 가짜 작품들은 기본적으로 필획에 힘이 없을 뿐 아니라 사물 묘사도 정확하지 않음을 알 수 있다. 강세황이 찬탄해 마지않던 솜씨가 어느 날 갑자기 사라졌단 말인가?

---

3) 1786년 강세황이 쓴 글로, 김홍도의 37세까지의 생애와 작품 세계가 잘 정리되어 있다.

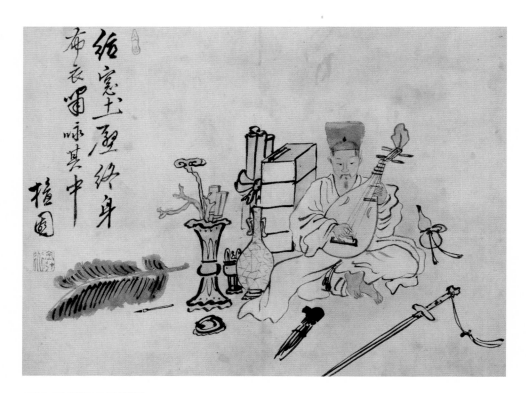

그림3 │ 가짜 김홍도의 '포의풍류'

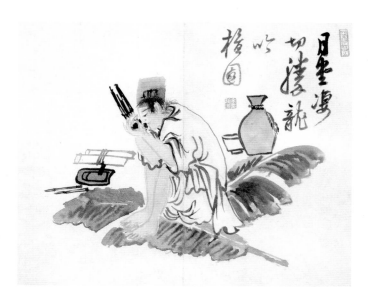

그림4 │ 가짜 김홍도의 '월하취생'

또한 김홍도가 아주 옅은 먹물로 사물의 윤곽선을 먼저 그린 다음 그림을 완성한 것과는 달리, 가짜 그림들은 윤곽선도 없고 먹물의 농담도 조절하지 못했다.

구체적으로 위의 세 작품에 그려진 사방건(四方巾4)을 비교해보자(그림5). '서당' 그림에서 훈장이 쓰고 있는 사방건은 먹물 농담을 이용해 입체감을 표현했다. 그런데 가짜 그림들은 윤곽이 불분명하고 밋밋하다.

서당

가짜 포의풍류

가짜 월하취생

그림5 | 사방건 비교

김홍도와 동시대에 활동한 다른 화가들이 사방건을 어떻게 묘사했는지도 살펴보자. 장경주가 그린 '윤증 초상'(그림6)과 신윤복의 아버지 신한평이 그린 '이광사 초상'(그림7)의 사방건을 '서당'과 비교하면, 비록 화법은 다르지만 모두 입체적으로 생동감 있게 묘사했음을 확인할 수 있다(그림8).

---

4) 조선시대 선비들이 집안에 있을 때 쓰던 건으로 사방이 네모지고 평평하다고 해서 붙여진 이름

강세황은 장경주가 김홍도를 따라가지 못한다고 했다. 김홍도는 같은 시기에 활동했던 선배 신한평보다도 출중했다. 세 차례에 걸친 임금의 초상화 작업, 즉 어진 제작에도 김홍도는 동참화사, 신한평은 한 단계 아래인 수종화사로 참여했다.

1804년과 1805년 김홍도와 신한평, 두 사람은 규장각 소속 최고의 궁중화사로 그림 시험을 보았는데 두 번 다 김홍도의 성적이 높았다.

그림6 | 장경주의 '윤증 초상'

그림7 | 신한철의 '이광사 초상'

서당

1744년경 윤증 초상

1774년 이광사 초상

그림8 | 사방건 비교

김홍도의 아들 작품까지 위조하다

　위조자들은 작가와 영향을 주고받았던 스승, 선배, 제자, 후배의 작품도 위조한다. 그 예가 김홍도의 아들 '김양기'의 작품으로 잘못 알려진 '신선'(그림9)이다. 위조자는 그림4 김홍도의 '월하취생'이 가짜인 줄 모르는 상태에서, 가짜를 보고 또 다른 가짜를 만든 것이다.

　한편 동아대박물관이 소장한 신윤복의 '파안흥취'(그림10) 역시 김홍도의 '행려풍속도병' 중 '파안흥취'(그림11)를 위조한 가짜다. 이렇듯 가짜는 작가의 예술세계와 전혀 상관없이 만들어지기도 한다.

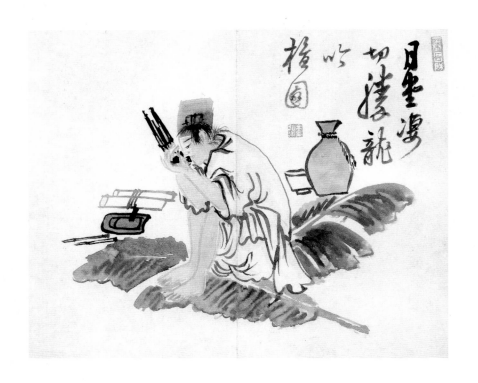

그림9 │ 가짜 김홍도의 '월하취생'(위)과 가짜 김양기의 '신선'(아래) 비교

그림10 | 가짜 신윤복의 '파안흥취'

그림11 | 김홍도의 '파안흥취'

제대로 위조하기 위해서는 위조할 작가의 화풍을 그대로 흉내 내야 하는데, 위조자들은 은연중 자신이 스승으로 삼았던 작가의 화풍을 드러내곤 한다. 독자들은 조선 미술사를 뒤흔든 전문 위조꾼, 소루 이광직을 잊지 않았을 것이다.

간송미술관이 소장한 김홍도의 '월하고문'(그림12)과 리움미술관이 소장한 '김홍도필 병진년 화첩'(그림13)이 바로 소루가 만든 가짜다. 그런데 소루의 위작들을 한참 보고 있노라면, 신기하게도 조선 말기에 활동한 궁중화사 이한철1808~? 5)이 엿보인다. 국립중앙박물관이 소장한 이한철의 '방화수류도'(그림14)는 소루의 뿌리가 이한철임을 확신하게 해준다. △

그림12 | 소루 이광직이 그린 가짜 김홍도의 '월하고문'

그림13 | 소루 이광직이 그린 가짜 김홍도의 '병진년 화첩'

---

5) 조선 말기에 활동한 화가. 도화서 화원으로 헌종, 철종, 고종의 어진 제작에 참여했다.

그림14 │ 이한철의 '방화수류도'

3부 가짜는 또 다른 가짜를 부른다 │ 217

# 3

## '단구 丹丘'라고 서명된
## 김홍도 작품은 모두 가짜

지금 네이버 검색창에 '고미술품 위조'나 '고미술품 사기'를 쳐보라.

최근 사건이 다수 검색될 것이다. 그런데 가짜가 만들어지고 유통되는 양에 비하면 법의 처벌을 받는 경우는 극소수에 불과하다.

우리말에 '좋은 게 좋은 것'이란 관용구가 있다. 뭐든 모나지 않게 다른 사람들과 어울려 적당히 하자는 거다. 그래서인지 우리나라에서 가짜 고미술품은 수없이 만들어졌고 또 만들어지고 있지만, 정작 진위 문제가 불거지면 의식 있다는 사람조차 피하려고만 한다. 가짜를 근절하겠다는 의지조차 없는 것으로 보인다.

이렇게 가짜 쓰레기들이 산처럼 쌓여 진짜를 밀어내다 보니, 과거에 만들어진 가짜를 밝히는 것도 힘들지만 사람들에게 이를 믿게 하기가 더 어려운 지경이다.

그림1 | 가짜 김홍도의 '편주도해'

그림2 | 그림1에 서명된 '단구(丹邱)'

阝를 첨가한 두번째 위조

그림3 | 그림2의 '단구(丹邱)' 위조 과정

위조자는 왜 뒤늦게 가필을 했을까?

2005년 필자는 한 전시장6)에서 흥미로운 가짜 작품 한 점을 발견했다. 바로 김홍도의 '편주도해'(그림1)였다. 필자가 한눈에 가짜라 판단한 것은 그림 속 서명 때문이었다. 그림1의 서명 부분을 확대해서 보면(그림2), 일반인이 보더라도 뭔가 균형이 맞지 않음을 느낄 수 있다.

'단구丹邱'라고 쓰인 서명은 상하 글자의 균형이 맞지 않고, '구邱' 자의 좌우 먹 색깔도 다르다. 추정컨대, 위조자가 처음엔 '단구丹丘'라고 썼다가 나중에 '구丘' 자 옆에 '부阝' 자를 추가했을 것이다(그림3). 도대체 위조자가 왜 이런 짓을 했는지 알려면 단순한 진위 판정을 넘어 역사적 맥락과 인문학적 지식을 동원해야 한다.

김홍도가 만년에 사용한 호는 '단구丹丘'와 '단구丹邱'7), 2가지라는 것이 현재 우리 미술사학계의 입장이다. 왜냐하면 진본이라고 인정되는 김홍도의 작품들에 2가지 호가 모두 사용되었기 때문이다. 김홍도의 '좌수도해'(그림4)에도 '단구丹丘'라고 적혀 있다.

만약 미술사학계의 입장이 옳다면 그림1의 위조자들은 왜 뒤늦게 서명에 가필을 했을까? 이해도 되지 않고 설명도 되지 않는다.

결론부터 얘기하자면 김홍도가 만년에 쓴 호는 '丹丘'가 아닌 '丹邱'다. '丹丘'라 쓰인 작품은 모두 가짜란 얘기다. 그 이유를 알려면 우선 '피휘避諱'가 뭔지 알아야 한다. '휘諱'는 황제, 선현, 조상의 이름을 말하므로 '피휘'는 그들의 이름에 들어간 글자의 사용을 피한다는 의미다.

예를 들어보자. 알다시피 세종의 이름은 이도李裪, 정조의 이름은 이산李祘이다. 당시 백성들은 이름에 도裪와 산祘이란 한자를 쓸 수 없었는데 이것이 바로 피휘다.

6) 2005년 5월 서울 성북동 간송미술관이 기획한 '단원 대전'
7) 신선이 사는 곳이란 의미

피휘避諱란?

황제나 왕의 이름을 피하는 '국휘(國諱)', 성현의 이름을 피하는 '성인휘(聖人諱)', 조상의 이름을 피하는 '가휘(家諱)' 등이 모두 포함된다. 해당 글자를 바꾸거나, 글자를 비우거나, 글자 필획을 생략하는 방법 등으로 피휘를 하게 된다. 국가 간 외교 문서는 물론 집안 간 서신에서도 피휘가 지켜졌다.

## 피휘의 비밀, 대구大邱도 원래는 대구大丘였다

'단구丹丘'에 사용된 '구丘'는 유교 국가에서 가장 추앙받는 성현, 공자의 이름이 아니던가. 공자의 이름은 송나라, 금나라, 청나라를 거치며 줄곧 피휘됐다. 특히 청나라 옹정제와 건륭제[8] 때는 이를 엄격하게 지켜 어기면 가혹한 처벌을 내렸다.

'사서오경'을 제외하고 '丘' 자는 반드시 '邱'로 써야 했다. 지명에 쓰이던 '丘qiu' 또한 '邱qiu'로 바꾸고 발음도 '期qi'로 하도록 했을 정도였다.

다시 말해 김홍도가 활동하던 시기는 중국에서 공자 이름의 피휘가 매우 엄격하게 지켜지던 때였다. 그렇다면 당시 조선은 어떤 상황이었을까? 영조실록에 등장하는 상소 한 통에서 실마리를 찾을 수 있다.

'신들이 사는 고을은 바로 영남 대구부大丘府입니다. 부의 향교에서 성현에게 제사를 지내온 것은 건국 초부터였습니다. 음력 2월과 8월 석전제 때 지방관이 당연히 초헌을 하기 때문에 축문에 대수롭지 않게 '대구大丘 판관'이라 써놓고 있습니다. '대구大丘'의 '丘' 자는 바로 공자님의 이름자인데, 신전에서 축을 읽으면서 공자님의 이름자를 범해 사람들의 마음이 편치 않습니다.'

1750년 음력 12월 2일 대구의 선비, 이양채가 올린 상소에서, 그 당시엔 대구가 '大丘'였음을 알 수 있다. 영조 실록 내내 대구의 지명이 '大丘'로 사용된 것을 보면 이양채의 상소는 받아들여지지 않았던 모양이다.

그렇다면 언제부터 '大丘'는 '大邱'가 되었을까? '大邱'는 정조 실록에 처음 등장하기 시작하고 그 시점은 정조 2년1778년이다. 김홍도의 나이 서른넷에 해당된다. '단구'는 김홍도가 말년에 사용한 호이므로 애초에 '丹丘'라는 호를 썼을 리가 없다는 결론에 이르게 된다.

우리나라 역대 서화가들의 인명사전인 오세창1864~1953의 '근역서화징槿域書畫徵'에도 김홍도의 호를 '단구丹邱'라 했다. 오세창이 우리나라 서화가들의 인장을 모아 엮은 '근역인수槿域印藪'에서도 김홍도의 인장은 '단구丹邱'라 표기되어 있다(그림5).

서울 국립중앙박물관이 소장한 '단원유묵첩'에 실린 글씨도 마찬가지다.9)

---

8) 옹정제(재위 1723~1735), 건륭제(재위 1735~1795)
9) 1805년 음력 1월 22일 김홍도가 쓴 글씨. 참고로 필자가 직접 본 결과 이 글씨는 김홍도의 원본이 아니라 타인의 필사본이다.

김홍도의 예술세계에 누구보다 큰 영향을 미친 인물, 강세황으로 잠시 시선을 돌려보자. 그는 중국 선진문화를 동경해 '중국에서 태어나지 못한 것이 평생의 한이다我有平生恨 恨不生中國'란 글을 남겼다(그림6).

그의 문집 '표암고豹菴稿'를 면밀히 분석해보면 1752년의 시에는 '구丘' 자를 사용했는데, 1769년의 시에는 '구丘' 자를 피휘하고 있다. 중국을 동경한 그가 누구보다 앞서 피휘를 실천했음을 알 수 있다.

그림5 | 김홍도의 호가 '단구(丹邱)'라고 새겨진 인장

그림6 | 강세황의 '증별은수부성경'

그림7 | 가짜 김홍도의 '부상도', 한남동 리움미술관 소장

이제 정리해보자. 김홍도가 만년에 쓴 호는 단구丹丘와 단구丹邱, 2가지라는 미술사학계의 입장은 틀렸다. 김홍도는 오직 '단구丹邱'만을 사용했다. 그림1을 위조한 자들은 그것을 뒤늦게 알아차리고 가필을 감행했던 것이다.

그러니 '丹丘'라 서명된 김홍도의 '좌수도해'(그림4)와 '부상도'(그림7)는 모두 가짜다. 예외는 없다.

미술품 감정은 '진짜 가짜'를 알아맞히는 단순한 행위가 아니다. 만약 부적절한 근거로 우연히 작품의 진위를 맞췄다면, 이는 개별 작품에서 이루어진 실수보다 더 위험한 결과를 초래할 수 있다.

미술품은 신비 현상도 우연의 산물도 아니다. 일정한 원인에 의해 만들어진 필연적 산물이다. 올바른 감정이란 '결과'가 아니라 왜 진짜이고 왜 가짜인지를 밝히는 '과정'에 존재한다. 우리는 김홍도의 '호'와 '피휘'란 키워드로 그 과정을 살짝 체험했다. △▣

# 4

# '강세황 70세 자화상'은
# 자화상이 아니다

강세황은 유난히 자신의 초상화에 공을 들였던 인물이다.

자신이 직접 그린 작품도 있고 다른 이들이 그려준 작품도 있다. 한 분야의 작품이 많다는 것은 그만큼 가짜가 나돌 가능성이 크다는 의미가 된다. 지금부터 강세황 초상화에 얽힌 진실 속으로 들어가 보자.

강세황 초상화 중 가장 유명한 것이 그림1과 그림2다. 그림1은 '강세황의 70세 자화상'이란 이름이 붙여져 있다. 그런데 왠지 고개를 갸웃하게 된다. 그림1이 정말 자화상일까? 70세 노인이 그린 그림이라고 하기에는 혈기왕성한 에너지와 정교한 필치가 남다르기 때문이다.

그림1 | 김홍도가 그린 '강세황 70세 자화상'

그림2 | 이명기가 그린 '강세황 71세 초상'

대부분의 고서화 연구가들은 자료가 턱없이 부족해 마치 안개 속을 더듬듯 연구를 해나간다. 그런데 다행히도 강세황의 초상화에 대해서라면 보석 같은 문헌이 존재한다. 바로 강세황의 셋째 아들 강관1743~1824이 1783년 계묘년의 집안일을 기록한 '계추기사癸秋記事'다.

이 책은 28세의 초상화가 이명기가 그림2를 그리는 과정을 소상히 소개하고 있는데, 이와 함께 그 이전에 그려진 초상화들에 대해서도 다루고 있다. 다음의 구절을 눈여겨보자.

'일찍이 영조 임금 병자년1756 여름 음력 4월에 아버지께서 소품의 자화상을 그리신 적이 있는데, 이것이 초상화의 시작이다. 그 뒤로 여러 번 화사들에게 초상화를 그리게 하

였으나 언제나 꼭 닮지 않았다. (중략) 그간 여러 차례의 초상화 모사는 둘째 형님강완이 기쁘게 수행하였다. 지금 초상화 정본(그림2)이 새로 완성되니……'

계추기사의 친절한 설명에 따르면, 강세황이 자화상을 처음 그린 것은 44세 때인 1756년이다. 그 후 강세황의 차남 강완이 화가들로 하여금 수차례 아버지의 초상화를 그리게 했으나 모두 미흡했다는 것이다.

그런데 여기서 이상한 점이 발견된다. '계추기사'의 내용 어디에도 그림1에 대한 설명이 없다. 왜 강관은 오래 전의 자화상과 초상화는 언급하면서 그림1은 빼먹었을까? 만약 강세황이 그림1을 그렸다면 그랬을 리가 없다. 두 그림은 불과 1년 차이로 그려졌고, 그림1은 그림2 못지않게 훌륭하기 때문이다.

이는 그림1이 강세황의 작품이 아니란 사실을 강력히 암시한다.

70세 노인 작품에서 혈기왕성한 에너지가?

그렇다면 그림1은 누가 그렸을까?

해답을 찾기 위해서는 강세황의 생애를 조금 더 자세히 들여다볼 필요가 있다. 그가 54세1766년에 쓴 자서전 '표옹자지豹翁自誌'에는 다음의 두 구절이 실려 있다.

'내가 일찍이 자화상을 그렸는데 오직 그 정신만을 얻어,
속된 화공들의 초상화 묘사와는 전혀 다르다.'

'나는 원나라 왕몽王蒙과 황공망黃公望의 산수화 화법을 배웠으며
수묵으로 난초와 대나무를 그렸는데,
깨끗하고 굳세어 세속의 티끌이 하나도 없다.'

그가 그림에 있어 얼마나 자부심을 가지고 있었는지 알 수 있는 대목이다. 실제로 그가 49세1761년에 그린 '복천 오부인 86세 초상'(그림3)을 보면, 당시 다른 화가들이 신경 썼던 얼굴의 입체감이나 피부의 질감 묘사보다는 주요 골격만을 절제된 필선으로 표현해 인물의 정신을 드러내는 데 집중했음을 알 수 있다.

그림3 | 강세황이 49세에 그린 '복천 오부인 86세 초상'

강세황에게 있어 그림이 어떤 존재인지 알 수 있는 또 하나의 에피소드가 있다. 1763년 영조는 '천한 기술로 강세황을 업신여기는 사람이 있을까 염려되니, 다시는 그가 그림을 잘 그린다는 말을 하지 말라'는 어명을 내렸다고 한다. 이 말을 전해들은 강세황은 성은에 감읍해 사흘 동안 눈물을 흘린 후, 다시는 그림을 그리지 않겠다고 맹세했다 전해진다.

따라서 그 맹세 이후, 그가 사람들이 업신여길 수 없는 높은 벼슬에 나아가기 전까지는 붓을 놓았을 것으로 추정된다.

강세황1713~1791은 환갑이 지나서야 벼슬길에 나선 늦깎이 관료였다.

62세1774년에 별제종6품가 됐고, 63세1775년에 한성부 판관종5품이 됐다. 64세1776년에 기구과耆耉科에 수석 합격해 동부승지정3품에 임명됐으며, 66세1778년에 문신정시文臣庭試에 수석 합격해 한성부 우윤종2품과 부총관이 됐다. 69세1781년에는 임금의 초상화를 그리는 일을 지휘 감독했다.

71세1783년엔 기로소耆老所10)에 들었고 지금의 서울시장인 한성부 판윤정2품에 임명됐다. 72세1784년에 도총관에 임명됐으며, 그해 겨울 부사로 중국 사행 길에 올라 베이징에 갔다가 1785년 봄 귀국했다. 그는 중국에 머무는 동안 붓글씨로 크게 이름을 떨쳤으며 일행의 요구로 부채에 수묵으로 '묵목단墨牧丹' 그림을 그리기도 했다.

벼슬을 하지 않았던 청년·중년시절, 고위 관직을 맡아 바빴던 노년시절, 강세황의 화풍은 어떻게 변했을까? 그가 70세1782년에 그린 '약즙산수'(그림4)를 39세1751년에 그린 '도산도'(그림5)와 비교해보자. 젊은 날보다 맵게 발전한 문인화풍과 군센 필력을 확인할 수 있다.

하지만 산수화와 초상화는 작업에 소요되는 에너지가 다르다. 강세황이 노년의 나이에 극도의 정교함과 집중력으로 완성된 초상화(그림1)를 그렸다고 보기는 어렵다. '노년에 오른쪽 팔이 고통스럽게 얽매여, 붓을 잡거나 옷을 입는 것이 줄곧 불편하다衰年右臂苦拘牽, 把筆穿衣摠不便'는 그의 고백도 이런 의문에 힘을 실어준다.

---

10) 조선시대 나이가 많은 문신을 예우하기 위하여 설치한 기구

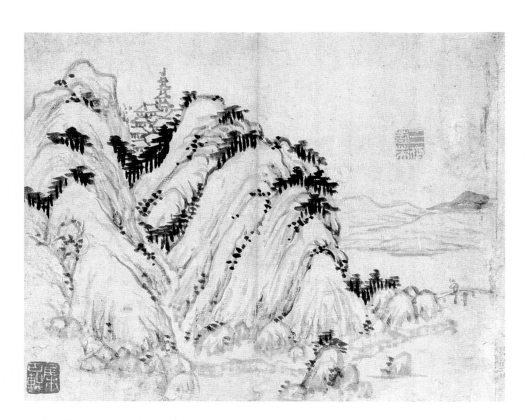

그림4 | 강세황이 70세에 그린 '약즙산수'

그림5 | 강세황이 39세에 그린 '도산도'

## 강세황의 예술계 절친, 김홍도의 대작

그림1의 비밀을 푸는 단서는 흥미롭게도 강세황의 글에 숨겨져 있다. 1786년 김홍도에게 써준 '단원기檀園記'와 '단원기 우일본'에서 그는 자신과 김홍도의 관계를 '나이와 지위를 초월한 예술계의 참된 친구'라고 표현했다.

'나와 김홍도의 사귐은 앞뒤로 세 번 변했다. 시작은 그가 어려서 내 문하에 드나들 때로, 그의 재능을 칭찬하기도 하고 그림 그리는 비결을 가르치기도 하였다. 중간은 같은 관청에서 아침저녁으로 서로 마주할 때이고, 마지막은 함께 예술계에 있을 때로 참된 친구의 느낌이 있었다.'

강세황은 김홍도가 초상화에 특출했다면서 1773년 영조와 1781년 정조의 어진 제작에 동참화사로 뽑혔던 일을 밝히기도 했다.

'영조 말년에 임금의 초상화를 그릴 것을 명하여 당시 초상화에 뛰어난 자를 선발했는데 김홍도가 뽑혔다. (중략) 우리 정조 임금께서 왕위에 오른 지 5년, 선왕의 성대한 사업을 따르고자 임금의 초상화를 그리려고 반드시 최고의 화가를 기다림에 관료들이 모두 '김홍도가 있으니 다른 화가를 구할 게 없다'고 말하였다.'

지금부터 주목해주기 바란다. 강세황 스스로 김홍도가 자신의 대필이었음을 밝히며 그의 노고를 치하하는 부분이 나온다.

'매번 그림 그릴 일이 있을 때마다 김홍도는 나의 노쇠함을 딱하게 여겨 나의 수고를 대신하였다. 이는 더욱이 내가 잊지 못하는 바다.'

1777년부터 1783년까지, 강세황과 김홍도 두 사람은 서울에 있었다. 이때 강세황은 정3품에서 정2품 벼슬을 하며 인생의 황금기를 구가하고 있었다. 반면 김홍도는 1781년 가

을 정조의 초상화를 그리기 전까지는 관직이 없는 화가로만 활동했다. 그림1이 그려진 1782년, 김홍도는 임금의 초상화를 그린 공으로 동빙고 별제종6품로 근무하고 있었다.

강세황과 김홍도의 관계에 있어 '예술계의 참된 친구' 단계는 1777년 이후의 일이다. 1781년 강세황과 김홍도는 임금의 초상화 그리는 작업을 하면서 감독관과 화가로 만났다. 초상화 제작에 대해 많은 얘기를 나눴을 것으로 짐작된다.

1782년 70세의 강세황은 김홍도로 하여금 그림1을 대작하게 했다. 앞에서 살펴본 두 사람의 관계를 보아 아주 자연스러운 일이다. 따라서 모든 정황으로 보아, 그림1은 강세황의 자화상이 아니라 김홍도의 작품이다. ◢◣

<span style="float: right; font-size: 3em;">5</span>

# 국립중앙박물관의
# '강세황 특별전' 유감

"중국으로 돌아가라."

"중국 서화만 감정해라."

"우리 소장품은 건드리지 마라."

필자가 명지대 대학원에 예술품감정학과를 개설한 후, 미술사가들로부터 들었던 말이다. 수백 년 동안 어떤 제약도 없이 제작되고 유통되었던 가짜 서화작품에 처음으로 브레이크를 걸었기 때문이다. 돌이켜보면 이런 말들이 필자의 오늘을 만들었다.

2013년 필자는 서울 국립중앙박물관에서 열린 강세황 탄신 300주년 기념 특별전[11]에

---

11) 2013.6.25.~8.25. '시대를 앞서간 예술혼 표암 강세황'전

다녀왔다. 눈 돌리는 곳마다 가짜가 눈에 띄었다. 필자가 이미 가짜라고 밝힌 작품들도 전시되고 있었다. 눈앞에서 가짜 작품들을 다시 한 번 확인할 수 있는 좋은 기회였다.

필자가 책의 앞부분에서 가짜라고 밝힌 강세황의 '방동기창산수도'(그림1)와 '방심주계산심수도'(그림2)부터 이야기해보자. 역시 '빨간색 물감으로 그린 도장'이 눈에 띄었다. 붓의 흔적과 붓이 멈춘 부분의 물감 뭉침이 확연히 보였다. 이는 가짜나 원작을 베낀 부본副本에서 주로 관찰되는 흔적이다.

강세황은 시서화인詩書畫印에 모두 능했다. 전각용 칼을 쓰는 법도를 잘 알았을 뿐 아니라, 중국 한나라와 위나라의 법식으로 도장을 새길 줄도 알았다. 그는 고상하면서도 속되지 않게 새겨진 도장 두세 개면 충분하다 했다고 전해진다.

그의 아들 강빈의 글을 보면, 강세황의 '낙관이 없는 작품'이 중국 사람에게 고가에 팔렸다는 내용이 나온다. 그가 작품에 낙관을 하지 않은 경우도 있다는 방증이다. 강세황의 고상하고 깐깐한 성품으로 보아, 설령 낙관을 하지 않은 작품은 있을지언정 도장을 그려 넣은 작품은 있을 리가 없다.

그림1 | 가짜 강세황의 '방동기창산수도'

그림2 | 가짜 강세황의 '방심주계산심수도'

## '송도기행첩' 속 검은 폭포는 가짜의 증거

특별전에는 강세황의 '송도기행첩'도 나왔다.

2003년 서울 예술의전당 '표암 강세황의 시서화평'전에 이어 두 번째로 보게 된 것이다. 필자는 이미 이 화첩 중 '박연'(그림3)이 신중국산 연분을 사용한 가짜임을 밝혔다.

기억할지 모르겠다. 신중국산 연분은 1850~1940년대 사용된 백색 안료로 시간이 지나면 검게 변하는 특징이 있어 고서화 감정을 하는 데 중요한 단서로 사용된다. 화가들은 그림을 그릴 때 몇 종류의 백색 안료를 섞어 썼는데 특별히 새하얀 색감을 강조하고 싶을 때 납이 주성분인 '연분'을 썼다.

그림3을 유심히 보기 바란다. 위조자는 햇빛에 반사된 폭포의 시작 부분과 폭포물이 떨어져 하얗게 포말이 이는 부분에 신중국산 연분을 썼다. 그리고 그 결과 더 새하얗게 표현되어야 할 부분이 검게 변해 버렸다.

강세황의 '송도기행첩'은 그동안 한국 미술사에서 서양화법의 영향을 받은 실경 산수화로 주목받았지만 사실은 가짜다. 서양화법의 영향을 받은 진품 실경 산수로는 '남산과 삼각산'(그림4)이 있다.

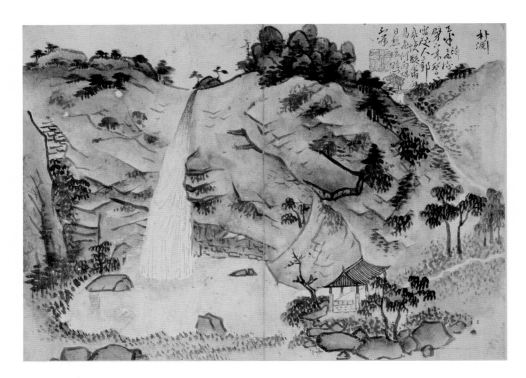

그림3 │ 가짜 강세황의 '송도기행첩' 중 '박연'

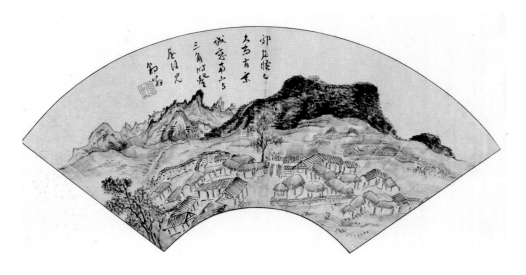

그림4 │ 강세황의 '남산과 삼각산'

그날 전시장 입구에는 강세황의 70세 '자화상'(그림5)과 이명기의 '강세황 초상'(그림6)이 나란히 걸려 있었다. 각각 1782년과 1783년에 그려진 것으로, 조선시대 최고 수준을 자랑하고 있었다. 마치 피가 도는 듯 생생한 피부의 질감, 표정을 만드는 얼굴 부위의 높낮이 표현, 자세에 따른 의복의 입체적 묘사 등이 혈기왕성한 직업작가의 작품임을 보여준다.

필자는 앞에서 그림5는 당시 화단의 최고 화가로 손꼽혔던 38세의 김홍도 작품, 그림6은 초상화가로 이름을 떨쳤던 무서운 신예, 28세의 이명기 작품임을 밝혔다.

그림5를 자세히 보면 노랗게 쇠한 수염 끝자락까지도 놓치지 않고 세밀하게 묘사된 것

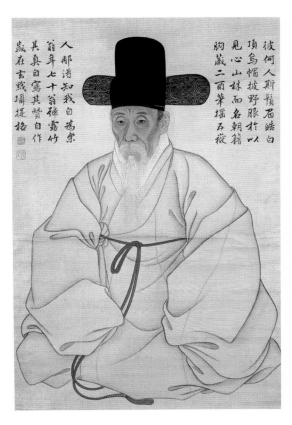

그림5 | 김홍도가 그린 '강세황 70세 자화상'

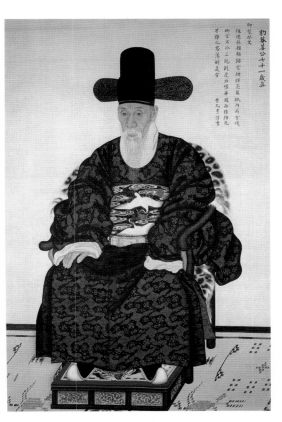

그림6 | 이명기가 그린 '강세황 71세 초상'

을 확인할 수 있다. 금니金泥12)로 장식한 다홍색 허리띠는 매우 정교하고 입체적이다.

다시 한 번 말하지만, 그림5는 고위 관직에 있었던 노쇠한 문인화가가 그릴 수 있는 작품이 아니다.

부채 초상화, 강세황을 몰라도 너무 모른 위조자

강세황 특별전엔 독특하게도 부채에 그려진 '강세황 69세 초상'(그림7)이 등장했다. 부채에는 이 작품이 만들어진 경위를 밝히는 강세황의 글이 적혀 있다. 글의 내용은 대략 다음과 같다.

'1781년 음력 9월 11일, 나는 임금의 초상화를 제작하는 일의 감독관으로 규장각에 가서 주관화사 한종유1737~?에게 나의 초상화 소품을 그리게 하였는데 나와 흡사하게 닮았다. 손자 강이대에게 준다.'

스토리텔링은 그럴 듯하지만 그림과 글, 모두 가짜다. 일단 글씨를 보자. 같은 해 강세황이 쓴 '간찰'(그림8)과 비교하면 연월일의 글자부터 다르다(그림9).

글의 내용에 따르면 이 그림이 그려진 시기는 정조 임금의 초상화 작업이 한창일 때이다. 그런 와중에 초상화 작업의 감독관인 강세황이 주관화사에게 자신의 초상화를 그려달라고 부탁했다는 것은 그의 성격과도 전혀 맞지 않는 일이다.

만약 부채의 글이 사실이라면 굳이 그때 초상화를 그려야 했던 이유가 적혀 있어야 한다. 1782년 겨울, 그가 손자 장희長喜에게 그려준 '약즙산수'에 그림이 그려진 정황이 상세히 기록되어 있는 것처럼.13)

---

12) 아교에 갠 금박 가루
13) 아픈 손자가 그림을 청하자 실제 약즙을 찍어 그렸다는 내용이 적혀 있다.

그림7 | 가짜 한종유의 '강세황 69세 초상'

省禮言
令伯씨瀧씨基之事是何言之云云홍僒僮
怛不知亦云以其索性之堅剛文行
之雅重遽止於此豈何天也豈何理
也不但爲
德門之福嶺是親知之厄運豈云
短氣親筆洋零沈子以弟情事想
令先心景安浩不能怛塡胸離隔
庭闈悤此捐背逝者之魂불應不暝九
何忍復提令魂過歲眼而痛哀
床第未得振慰益增悲咽此
替中不備狀禮

年丑五月二十六日 朞服崔世晃坐

그림8 | 강세황이 1781년에 쓴 '간찰'

가짜 강세황

진짜 강세황

그림9 | 강세황의 글씨 비교

초상화의 수준 또한 당대 최고 서화가였던 강세황의 눈높이나 깐깐한 성격에 크게 어긋난다. 특히 귀밑머리나 수염을 처리하는 필선의 두께나 먹의 농담 조절이 제대로 되지 못한 것을 보면 십중팔구 후대 아마추어의 솜씨다.

감정가가 가장 곤혹스러워 하는 순간이 있다.

첫째는 자신이 잘못 감정했다는 사실을 발견할 때, 둘째는 올바른 감정이란 것을 알면서도 누군가 고의로 이를 부정할 때다. 앞의 경우는 논문이나 책을 통해 밝히고 바로잡으면 되지만 후자는 답답하고 분통이 터지지만 방법이 없다.

감정가의 숙명이라 생각하고 인내할 밖에. ⚠

# 6

# 완벽한 스토리를 가진
# 작품을 의심하라

미술사를 공부하다 보면 이른바 '꽂히는' 경험을 한다.

어떤 예술가와 그가 처했던 특별한 상황에 매료되는 것이다. 거기서 한 걸음 더 나아가 '이런 작품이 있었으면' 하는 간절함을 품게 된다. 하지만 현실에서 그런 작품을 찾기는 쉽지 않다. 이런 간절함과 현실 사이의 간극을 파고드는 것이 바로 '위조'다.

만약 미술사를 조금이라도 공부한 위조자라면 절대 이런 수요를 놓치지 않을 것이다. 많은 연구자들의 갈증을 한 번에 풀어주고 돈도 쉽게 벌 수 있기 때문이다. 강세황 특별 전14)에 등장한 가짜 작품들을 이런 관점에서 분석해보자.

---

14) 서울 국립중앙박물관의 표암 강세황(1713~1791) 탄신 300주년 기념 특별전

위조자의 생각을 읽을 수 있다는 점에서 매우 흥미로운 작업이 될 것이다.

## 강세황 '균와아집도', '청공도'는 확실한 위작

먼저 국립중앙박물관이 소장한 '균와아집도'(그림1)다.

이 그림의 스토리는 상당히 드라마틱하다. 마치 미술사 연구자들의 간절한 바람에 하늘이 감응해 내려 보낸 작품처럼 느껴진다. 그림의 오른쪽 귀퉁이에 쓰인 허필1709~1768의 글(그림2)에 따르면, 이는 김홍도와 심사정, 최북의 공동 작품이다.

그림 속 인물은 1763년 당시 19세였던 김홍도가, 소나무와 돌은 57세의 심사정이, 그림의 위치 배열은 51세의 강세황이, 선염은 52세의 최북이 담당했다는 것이다.

정말 멋지지 않은가. 나이와 신분을 초월해 당대 최고의 예술가들이 의기투합한 '정말 하나쯤 꼭 있었으면 하는 그림'이다. 하지만 너무 완벽한 스토리는 한번쯤 의심해봐야 한다. 일단 허필의 글씨가 가짜다. 1765년에 쓴 '강내한수친연송시'(그림3)와 비교하면 바로 알 수 있다. 불과 2년 사이에 글씨가 그렇게 달라질 수는 없다.

'균와아집도'는 그림 수준 또한 조잡하다. 이를 당시 화단의 수준으로 보기엔 무리가 있다. 비록 김홍도가 19세에 인물을 그렸다고는 하나 그의 천재적인 소질이 보이지 않고, 거문고를 타는 강세황의 얼굴 또한 전해오는 그의 초상화와 딴판이다.

국립중앙박물관이 소장한 강세황의 '노송도', 성균관대박물관이 소장한 강세황의 '문방구도' 역시 가짜다. 그림도 엉망이지만 두 작품에 쓰인 허필의 글씨 역시 진짜가 아니다 (그림4).

그림1 │ 가짜 김홍도, 심사정, 최북의 그림 '균와아집도'　　　　　　그림2 │ 가짜 허필의 '균와아집도' 글씨

그림3 | 허필이 1765년에 쓴 '강내한수친연송시'

그림4 | 가짜 허필의 '문방구도' 글씨

특별전에는 그림1 외에도 여러 서화가들의 관계를 엿볼 수 있는 작품들이 출품되었다. 그중 하나가 1783년 이인문1745~1821이 그렸다는 '십우도'(그림5)다. 그런데 이 그림은 같은 해 초대 규장각 소속 화원에 뽑힌 화가의 창작 수준이 아니다.

물론 그림에 쓴 강세황과 서직수의 글씨도 가짜다. 국립중앙박물관이 소장한 '서직수 초상'에 쓴 글씨와 비교하면 서체의 골격 자체가 다르다(그림6).

그림5 | 가짜 이인문의 '십우도'

가짜 서직수

진짜 서직수

그림6 | 서직수 글씨 비교

### 강세황의 '景'자만 알아도 가짜를 찾을 수 있다

이번 전시에 나온 강세황의 '청공도'(그림7) 또한 가짜다.

그림에 쓰인 강세황 글씨를 1777년 '우군소해첩발'(그림8)과 비교해보자. 언뜻 비슷한 듯하지만 자세히 보면 그 차이가 크다. 특히 '無限景樓무한경루'의 '景'자에서 '口구'와 '小소'의 연결이 확연히 다르다(그림9).

때론 강세황의 '景'자만 알아봐도 졸렬한 가짜를 가려낼 수 있다. 그럼 실습을 해보자. 그림10은 강세황의 '소정유경도'다. 이 작품은 진짜인가 가짜인가? '景'자를 보면 진짜 작품과는 완전히 다른 가짜가 확실하다. 그림10은 다른 사람의 작품에 강세황의 '광지光之' 도장을 위조해 찍은 위작이다.

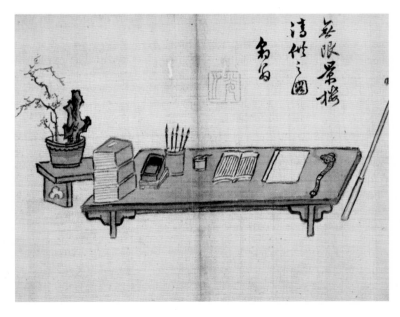

그림7 | 가짜 강세황의 '청공도', 선문대박물관 소장

그림8 | 강세황의 '우군소해첩발'

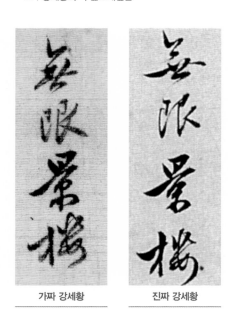

가짜 강세황　　　진짜 강세황

그림9 | 강세황의 글씨 '無限景樓' 비교

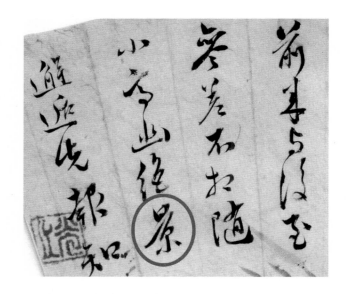

그림10 | 가짜 강세황의 '소정유경도' 글씨, 선문대박물관 소장

가끔 전문 감정가들조차 실수를 할 정도로 똑같은 서체를 구사하는 경우도 있다. 강세황과 그의 한 살 아래 처남 유경종이 그러하다. 그림11과 그림12를 비교해보라. 그림11은 강세황의 '장모목부인회갑서', 그림12는 유경종의 '무이도첩발'인데 둘 다 1761년에 쓴 글씨로 매우 비슷하다.

그림11 | 강세황의 '장모목부인회갑서'

그림12 | 유경종의 '무이도첩발'

만약 그림12에서 유경종의 이름을 지운다면 많은 사람들이 이를 강세황의 글씨로 알 것이다. 흥미로운 사실은 강세황의 글씨 변화를 추적하다 보면, 그의 노년 글씨에서 유경종을 배운 흔적이 발견된다는 것이다. 한 시대를 풍미한 대 예술가였지만 죽는 순간까지 배우고 닦는 일을 멈추지 않았던 모양이다.

감정가가 진짜를 가짜라 하면, 작품이 죽는다.

감정가가 가짜를 진짜라 하면, 위조자와 공범이 돼 작가를 해친다.

감정가, 위조자, 사기꾼 모두 그 행위에 따라 붙여진 이름들이다. 따라서 유명한 감정가라도 위조하면 위조자고, 사기를 치면 사기꾼이다. 한국미술사를 깨끗하게 정화하고 싶다면 먼저 감정가에게 최소한의 도덕적 책임을 지워야 한다. 미술품을 감정한 후에는 반드시 이름을 남기고 널리 공개하는 '감정가 실명제'를 하루빨리 시행해야 하는 것이다.

우리 주변에는 모두가 '안 된다'고 말려도 마치 자신의 운명인 양 옳은 일을 하는 사람들이 있다. 그들이 사회적 냉대를 참고 견디는 것은 지금 누군가는 반드시 그 일을 해야만 하기 때문이다. 그들이 원하는 것은 자신의 노동에 대한 보상이 아니다.

오직 세상의 정직한 호응과 질적인 변화다.

# 7

# '진짜로 알려진 가짜'의
# 치명적 후광효과

필자의 '작품감정론' 수업을 듣는 학생들이 가장 궁금해 하는 것, 베스트3을 뽑았다.

첫째, 감정 공부는 어떻게 하는가?

둘째, 한 작품을 감정하는 데 시간은 얼마나 걸리나?

셋째, 감정가는 돈을 많이 버는가?

첫 번째 질문부터 답하겠다.

서화 감정을 공부하고 싶다면, 가장 먼저 자신이 꼭 알고 싶은 작가 한 사람을 정하는 것이 좋다. 작가를 정했으면, 현재까지 전해오는 그의 작품 도판을 모두 구해 시간 순으로 배열하고, 중요한 작품은 직접 보는 기회를 갖는다. 작가의 생애에서 중요했던 일 역시 연도별로 나열한다. 그러면 작품을 관통하는 어떤 흐름에서 벗어나는 돌출 작품들이

나타나는데, 그 작품들을 세밀히 검증해 나가면 된다.

이렇게 한 작가의 작품을 모두 검증했다면, 그 작가와 동시대에 살았던 다른 작가들을 같은 방법으로 연구하고, 그 시대 서화의 공통된 특징까지 찾아낸다.

한마디로 한 작가에서 시작해 한 시대, 한 시대에서 미술사 전체로 공부를 확장한 뒤, 큰 관점에서 다시 작가 한 사람 한 사람을 세밀하게 연구하는 것이다.

두 번째 질문은 아주 간단하게 답해줄 수 있다.

한 작품의 진위 감정은 보통 3초 안에 끝난다. 보면 바로 안다는 뜻이다. 당연히 전문가 이야기다. 하지만 예외는 있다. 진위 판단에 위험 부담이 있는 작품의 경우, 길게는 한 평생이 걸릴 수도 있다. 결정적 근거가 나올 때까지 계속 마음 한편에 담고 간다는 의미다.

감정가가 보자마자 진위를 판별하기 위해서는 정말이지 다방면의 지식을 갖춰야 한다. 미술사는 당연히 통달해야 하고 인문학적 지식은 필수다. 여기에 작가나 작품과 관련된 것이라면 모든 것을 다 캐내고 공부할 의욕과 노력이 필요하다.

세 번째 질문에 대한 답은 '필자가 만난 감정 전문가들은 하나같이 재력가였다'는 것으로 대신하겠다. 가끔 필자에게 대놓고 당신도 부자냐고 묻는 사람들도 있다. 솔직히 필자는 재력가도 부자도 아니다.

여기서 '감정 전문가'와 '위조자 출신 감정가'를 확실히 구분할 필요가 있다. 위조자 출신의 감정가는 자신이 가짜를 만들었던 경험을 바탕으로 진위를 판단한다. 한마디로 가짜를 피해서 진짜를 찾아내는 것이다. 하지만 자신의 위조 수준을 넘어서는 가짜에는 속을 수밖에 없다.

또한 서화에 관한 지식이 제한적이라 자신이 듣지도 보지도 못한 진짜 작품은 판별이 불가능하다. 체계적으로 감정을 공부한 전문가처럼 미술사 전체를 머릿속에 담지 못했기 때문이다.

위조자 출신 감정가들은 가짜를 진짜 값에 거래하지만, 전문가는 가짜를 사지도 팔지도 않는다. 굳이 산다면 교육 목적일 뿐이다. 전문가는 진짜 작품이 진짜 값을 받고 올바르게 가치 평가되기를 바란다.

## 국공립박물관에 걸려 있는 가짜 작품이 문제다

위조자 출신 감정가들이 가짜를 팔기 위해 주로 쓰는 방법이 있다.

그동안 사람들이 '진짜로 알고 있는 가짜'를 이용하는 것이다. 국공립박물관에 걸려 있는 가짜 작품들을 근거로 위조한 작품을 비싼 값에 파는 이른바 '후광효과' 수법이다. 미술시장을 정상화하기 위해서는 국공립박물관부터 변해야 하는 이유다.

또한 미술품을 사랑하는 컬렉터라면 국공립박물관 소장품을 볼 때 마치 내 돈 주고 살 것처럼 샅샅이 살펴보는 자세가 필요하다. 다른 사람의 말에 전적으로 기대지 않고, 자신의 눈과 지식으로 소장품을 선택하려면 감정 공부가 필수다.

그렇다면 최고 수준의 감정가는 어떻게 고서화를 감정할까?

양런카이楊仁愷 선생의 경우, 대부분 그림 위에 있는 작가 글씨를 감정한 뒤 그림을 살펴본다. 그림 감정에서조차 글씨가 중요한 이유는 그림보다 글씨 위조가 더 어렵기 때문이다. 글씨와 그림을 충분히 살펴 작품 진위를 결정한 뒤, 마지막으로 작품에 남겨진 도장과 다른 사람의 글씨 등을 참고한다.

2013년 표암 강세황 특별전을 예로 들어보자.

여기 나온 서화 작품의 진위를 판단할 때도 그의 글씨가 최우선적으로 고려되어야 한다. 문인화가의 그림은 글씨와 똑같은 필력으로 그려지기 때문이다. 그렇다면 제일 먼저 할 작업은 강세황의 남겨진 글씨를 연대별로 정리하는 일이다.

강세황은 어려서부터 붓글씨에 능했고 화공들과는 다른 고상한 화풍을 구사했다. 강세
황이 1744년 쓴 '명구'(그림1)는 문징명의 글씨를 통해 조맹부체를 구현한 것이다.

그림1과 비교해보면 특별전에 함께 나온 '현정승집도'(그림2)와 '지상편도'(그림3)는 가
짜라는 것이 한눈에 확인된다. 졸렬할 뿐 아니라 필력에도 크게 못 미치기 때문이다.

如神 志氣 在躬 清明

그림1 | 강세황이 1744년 쓴 '명구'

勝集 玄亭

그림2 | 가짜 강세황의 1747년 '현정승집도'

回 篇 上 沈

그림3 | 가짜 강세황의 1748년 '지상편도'

가짜에 익숙해지면 정작 진짜를 놓친다

　강세황은 한때 비문의 작은 글씨를 많이 썼는데, 주변 사람들 모두 그 정교함에 감탄했다고 한다. 특별전에 나온 '도산도'1751년(그림4)와 '무이도첩'1756년을 보면 이를 확인할 수 있다. 그런데 앞의 두 작품과 함께 전시된 '무이구곡도'1753년는 강세황의 작품이라고 하기에 글씨의 짜임새가 다르고 그림의 수준 또한 떨어진다. 아무리 봐도 필력 좋은 문인화가의 작품이 아니다.

　강세황의 '중국 사랑'은 유난했다고 전해진다. 생전에 '지금 사람은 반드시 명나라 사람의 글씨를 배워야 한다'고 주장했을 정도다. 강세황의 글씨가 변화된 궤적을 보면 명나라 말기와 청나라 초기에 활동한 왕탁과 진홍수의 글씨도 배웠음이 확인된다. 그림7은 왕탁, 그림12는 진홍수의 글씨를 따른 것이다.

그림4 | 강세황이 1751년에 쓴 '도산도'

그림5 | 강세황이 1756년에 쓴 '여사잠'

그림6 | 강세황이 1761년에 쓴 '장모목부인회갑서'

그림7 | 강세황이 1764년에 쓴 '논서'

그림8 | 강세황이 1772년에 쓴 '간찰'

그림9 | 강세황이 1781년에 쓴 '간찰'

그림10 | 강세황이 1785년에 쓴 '수역은파첩'

그림11 | 강세황이 1788년에 쓴 '간찰'

그림12 | 강세황이 말년에 쓴 '백부분사'

강세황의 서화작품을 감정하려면 그의 글씨 전반에 대한 이해가 바탕이 되어야 한다. 그림2, 그림3과 같은 수준 낮은 가짜가 국공립박물관의 특별 전시에 명품으로 출품되어 국민들에게 소개되는 상황은 여전히 진행형이다.

'가짜를 진짜로 알 때 진짜가 가짜 된다假作眞時眞亦假'는 말이 있다. 가짜에 익숙해지면 진짜를 놓치게 된다. 일단 이런 상황이 전개되면 정상적인 상태로 되돌리기가 어렵다는 게 가장 큰 문제다. 때로 의식 있는 화상들 사이에서 '진짜는 안 팔리고 가짜만 팔린다'는 자조 섞인 목소리도 나온다.

전문가에겐 전문성 못지않게 직업윤리가 요구된다. 자신이 아는 만큼 정직하게 말해야 한다. 우리 미술시장에서 진짜가 진짜 대접을 받지 못하는 데는 그동안 진위 감정을 담당한 사람들의 책임이 크다.

수많은 가짜를 방관했기에 정작 진짜가 설 자리가 사라져버린 것이다. ◢◣

# 8

# 자유인 장승업은
# 한자를 쓰지 못했음을

'어려서 부모를 잃고 한 몸 의지할 곳 없이 전국 방방곡곡을 떠돌던 사내가 있었다. 제 이름 석자도 쓸 줄 모르는 일자무식이었지만 그림 그리는 데는 하늘의 재주를 타고났다. 그는 목숨보다 술을 좋아해 늘 술독에 빠져 지냈고, 때론 한 달 내내 술이 깨지 않은 적도 있었다.

유난히 여색을 밝혔던 그는 분 냄새 풍기는 예쁜 여자가 따라주는 술을 먹어야 좋은 그림이 나온다고 했다. 마흔이 넘어 장가를 가긴 했는데, 첫날밤을 보낸 후 집을 나와 평생 홀몸으로 바람처럼 살았다.'

이상은 그 사내가 죽었다는 풍문과 함께 떠돌던 이야기의 전말이고, 그 주인공은 바로 '오원 장승업1843~1897'이다. 그의 삶은 무척 드라마틱해서 당시 세도가, 선비, 미술 애호

가, 서화가가 모이는 사랑방의 단골 안줏거리였다. 그런데 사실 그가 죽었다는 증좌는 딱히 없다. 어느 날 연기처럼 사라져 버렸기 때문이다.

일제강점기에 화가로 이름을 날렸던 김은호1892~1979는 천재 화가에 대한 진한 아쉬움을 담아 다음과 같은 글을 남겼다.

'오원 장승업이 종적을 감춘 지 15년이 지났지만 그가 어디서 어떻게 죽었는지 아무도 모른다. 혹시 그가 살아 있지 않을까 하는 한 가닥 희망의 등불은 꺼지지 않았다.'

### 방바닥에 물감을 풀고, 게의 집게다리는 3개로 그리고

장승업은 어디도 얽매이지 않는 자유분방한 사람이었고 그런 면모는 고스란히 화풍으로 드러났다. 한 번은 오세창이 그에게 그림 한 폭을 얻었는데, 그림 속 게의 집게다리가 2개가 아닌 3개였다. 오세창이 그 이유를 묻자 "이 사람아, 다른 게 좀 있어야지. 매번 같으면 볼 재미가 있나?"라고 반문했다고 한다.

전해지는 말에 따르면 그의 그림은 그리다 말고 집어치운 것, 항아리 주둥이를 삼각형으로 그린 것 등 제멋대로였다. 말을 그리다 다리 하나를 잊고 안 그리기도 하고, 꽃을 그리는데 꽃과 줄기만 그리고 잎사귀는 그리지 않는 경우도 많았다고 한다.

장승업의 해학을 제대로 느낄 수 있는 작품으로는 '풍진삼협'(그림1)15)이 있다. 제목엔 분명 '삼협三俠'이라 했는데 그림엔 2명의 협객만 나온다. 당시 안중식16)이 "협객 한 명은 어디 있습니까?"라고 묻자 그는 "아직 도착하지 않았지"라고 우스갯소리를 했다고 한다.

---

15) 장승업이 1891년 봄에 그린 작품
16) 안중식(1861~1919)은 조선 말기와 일제강점기에 활동한 화가다.

그림1 | 장승업의 '풍진삼협', 서울 성북동 간송미술관 소장

장승업은 한마디로 기분파였다.

돈보다는 인정에 따라 그림을 그렸고, 그림에 대한 엄숙주의도 없었다. 준비된 물감 그릇이 없으면 방바닥에다 쓱쓱 물감을 풀어 채색을 했다고 한다. 장승업과 친분이 깊던 오세창의 기억에 따르면, 장승업이 인장을 챙기지 못해 여러 번 새로 새겨줬다고 한다. 장승업은 오세창의 집에 들를 때마다 주머니에서 물감을 꺼내 그림을 그리고, 벗과 술 마시고 농담하는 것을 낙으로 삼았다.

오세창이 편찬한 '근역서화징'[17])에는 이런 구절이 나온다.

'장승업은 그림에 있어 못하는 게 없다. 그림을 그릴 때마다 매번 스스로 자랑하길, 멋진 운치가 살아 있다고 하니 헛된 말이 아니다. 어려서부터 한자는 모르나 대가의 좋은 진짜 작품을 많이 보고 기억력도 좋아 여러 해가 지난 후 암기해 그려도 조금도 틀리지 않았다. 술을 좋아하고 거리낌이 없어 가는 곳마다 술상을 차려 놓았고, 그림을 청하면 언제나 옷을 벗고 책상다리로 앉아 청동 항아리, 꺾인 꽃, 꺾인 나뭇가지를 그려줬다. 그 밖에 정교하고 치밀하게 그린 산수와 인물은 더 큰 보배로 여길 만하다.'

장승업은 술자리에서 그림을 청하면 그림2처럼 항아리와 꽃과 나무들을 그려주었던 모양이다. 설령 그림2에서 미비하거나 제멋대로인 점이 발견된다 해도 그것이 천재 화가의 탁월한 운치를 훼손하지는 못한다.

1892년 그린 '어옹도'(그림3)는 산수와 인물의 표현이 탁월하다. 장승업은 세상물정에 어두워 사람들의 그림 요구를 거절하지 않았지만, 때맞춰 완성하지는 못했다. 이것이 마음의 빚이 되어 쌓이고 쌓이면 말술을 마시고 재빨리 그림을 그리곤 했다.

---

17) 근역서화징(槿域書畵徵)은 오세창(1864~1953)이 우리나라 역대 서화가들의 사적과 평전을 기록한 책으로, 1917년 편찬해 1928년 간행되었다.

그림2 | 민영환이 소장했던 장승업의 '기명절지 쌍폭'

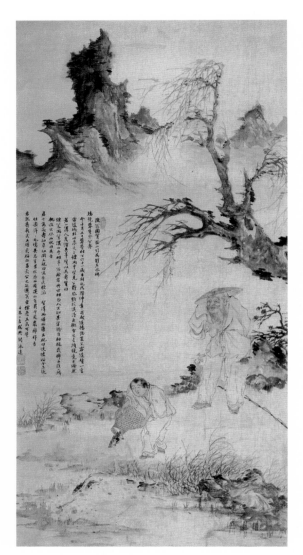

그림3 | 장승업의 '어옹도'

## 장승업 그림 속 '매'와 '사내아이 얼굴'

필자는 2006년과 2011년 장승업의 '영모도 대련'(그림4)을 직접 보았다.[18] 그림과 글씨가 잘 어우러지는 작품으로, 한 사람이 그리고 쓴 것으로 보인다. 그런데 이상하지 않은가? 일자무식이었던 장승업이 언제 글을 배워 저리 멋들어진 한자를 쓸 수 있단 말인가? 그림4는 두말 할 것 없이 가짜다.

일본 도쿄국립박물관이 소장한 장승업의 '유묘도'(그림5), 일본의 고故 이리애가 소장한 '삼준도' 역시 동일한 위조자가 그린 것으로 판단된다.

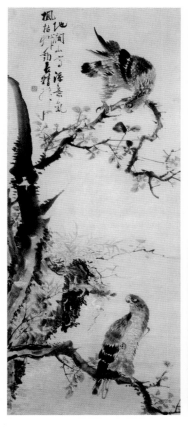
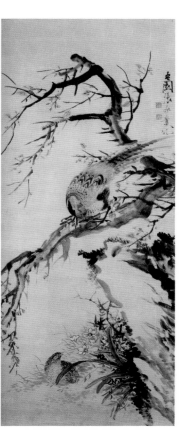

그림4 | 가짜 장승업의 '영모도 대련'          그림5 | 가짜 장승업의 '유묘도'

---

18) 서울 한남동 리움미술관이 주최한 2006년 '조선말기회화전'과 2011년 '조선화원대전'

가짜 영모도 대련

웅시팔황도

'산수영모 10첩 병풍' 제7폭

그림6 | 매 화법 비교

장승업이 한자를 쓰지 않았다는 사실을 차치하고, 그림만 보더라도 가짜임을 알 수 있다. 장승업이 즐겨 그린 매를 눈여겨보자(그림6). 가운데의 그림7 '웅시팔황도'와 오른쪽의 그림8 '산수영모 10첩 병풍'에 그려진 매를 가짜 '영모도 대련'과 비교하면 화법이 전혀 다름을 알 수 있다.

그런데 가짜 '영모도 대련'(그림4)을 보면 어디서 본 듯한 느낌이 든다.

맞다, 양기훈이다. 위조자는 장승업에 이어 화조화로 이름을 떨친 양기훈1843~?의 그림을 배운 것이 확실하다(그림9). 나무에 그려진 장식적 태점은 양기훈의 '사군자화훼 10폭 병풍'(그림10) 중 나무와 바위의 화법과 흡사하다(그림11). 그림4의 글씨를 보면, 위조자는 서예가 '정학교1832~1914'에게 글씨를 배운 것으로 보인다.

참고로 고려대박물관이 소장한 장승업의 '10첩 병풍' 역시 양기훈의 화법을 배운 후대 위조자가 만든 가짜다.

그림7 | 장승업의 '응시팔황도',
　　　서울 리움미술관 소장

그림8 | 장승업의 '산수영모 10첩 병풍' 제7폭,
　　　서울대미술관 소장

그림9 | 양기훈의 '야안도'

그림10 | 양기훈의 '사군자화훼 10폭 병풍' 제1폭과 제7폭

| 가짜 장승업 나무 | 양기훈 나무 | 양기훈 바위 |

그림11 | 가짜 장승업의 그림과 양기훈 그림 속 장식적 태점 비교

2008년 5월 간송미술관은 '오원화파' 전을 기획했다. 필자는 전시장에서 장승업의 작품 3점을 보았다. '춘남극노인' '추정구선' '송하녹선'이다. 그런데 이중 '춘남극노인'만 진짜고 '추정구선'과 '송하녹선'은 가짜다.

필자가 이를 한눈에 알아본 것은 그림 속 사내아이의 얼굴 때문이었다. 흥미롭게도 장승업이 중년 이후 그린 작품에 등장하는 사내아이의 얼굴은 거의 비슷하다. 그림12를 보라. '춘남극노인'과 '어옹도'의 아이 얼굴은 같은 사람이라고 해도 될 정도로 이목구비가 흡사하다. 반면 '추정구선'과 '송하녹선'은 전혀 그렇지 않다.

위조자는 이런 사실을 모른 채 그저 흉내만 낸 것이다.

춘남극 노인

어옹도

가짜 추정구선

가짜 송화녹선

그림12 | 동자 얼굴 비교

위조자나 사기꾼들은 분명한 것보다 모호한 것을 좋아한다. 그래야 위조할 '거리'가 많아지기 때문이다. 세상을 떠난 지 10여 년 만에 소설 같은 삶으로 신화가 되어 버린 장승업은 그들의 구미에 잘 맞는 대상이었다.

그가 말술을 마시고 그림을 그렸고 그로 인해 그림의 완성도가 떨어졌다는 이야기는 엉터리로 그려진 가짜 그림이 살 길을 열어주었다. 필자는 독자 여러분이 그를 둘러싼 신화에 현혹되지 않기를 바란다.

장승업 그림의 감정 포인트는 서명이나 도장이 아니다.

어떤 상황에서도 변치 않는, 그만의 본능적이고 습관적인 묘사력描寫力이다. 🔺

# 9

# 장승업이 그렇게 어정쩡하게 그렸을 리 없다

우리 조상들은 속아서 가짜 미술품을 구입하는 것을 호환虎患에 비유했다. 그 피해나 충격이 얼마나 컸으면 '호랑이에 물려 죽는다'는 지독한 은유법을 썼을까?

미술품 감정은 '재활용 분리수거'와 비슷하다. 가치를 회복시켜야 할 것과 폐기해야 할 것을 구분한다는 의미에서다. 가짜 미술품은 '가짜'라 판별하는 데서 더 나아가 원 작가를 찾는 데 힘을 기울여야 한다. 앞으로도 위조는 계속될 터이므로 잘 만들어진 가짜는 그 제작 과정을 추적하고, 증거품으로 남겨 또 다른 가짜를 제어하는 데 사용해야 한다.

가짜 그림 중엔 순수하게 위조된 작품도 있지만, 원 작가를 바꿔치기하는 경우도 있다. 더 오래된 작품, 더 유명한 대가의 작품으로 조작하는 것이다. 이 경우엔 원 작가의 서명

그림1 | 장승업의 그림으로 위조된
안중식의 '묘작'

그림2 | 장승업의 '산수영모 10첩 병풍' 제4폭,
서울대박물관 소장

그림3 | 장승업의 '쌍압유희도', 한양대박물관 소장

과 인장을 지우고 돈이 되는 작가의 것을 새로 위조해 첨가하는 방식을 주로 쓴다.

'장승업'과 '안중식', 두 명의 화가 중 누가 더 유명한가?

둘 중 누구의 작품이 더 돈이 될지는 초등학생도 알 것이다. 만약 안중식의 작품을 장
승업의 것으로 위조할 수만 있다면 몇 십 배의 이익을 취할 게 확실하다. 선문대박물관이
소장한 장승업의 '묘작'(그림1)이 바로 그 경우다.

## 장승업의 '묘작'이 아니라 안중식의 '묘작'

일제강점기 '조선서화미술회'19)에서 안중식과 조석진1853~1920으로부터 그림을 배운 김
은호1892~1979는 "안중식과 조석진이 젊었을 때 그린 그림이 오늘날 오원 그림 행세를 하
는 것은 두 사람 모두 오원으로부터 영향을 받았기 때문이다"라고 말한 바 있다. 이는 '묘
작'이 안중식의 그림일 수 있다는 가능성에 무게를 실어주고 있다.

앞에서 밝혔듯 장승업은 한자를 몰랐고 인장도 자주 잃어버렸다. 따라서 '묘작' 속 글씨
와 인장은 감정 근거가 되지 못한다. 오직 그림만으로 판단해야 한다. '묘작'을 장승업의
'산수영모 10첩 병풍'(그림2)이나 '쌍압유희도'(그림3)와 비교해보자. 언뜻 보면 비슷해 보
이나 이내 다른 필력과 화법이 발견된다. 안중식이 장승업을 똑같이 흉내 내기에는 필력
도 약하고 묘사력도 부족했기 때문이다.

---

19) 1912년 6월, 조선총독부 후원으로 조직된 미술인 단체다. 1918년 제4회 졸업생을 배출한 것을 마지막으로 1920년 해체됐다.

그림4 │ 1891년에 안중식이 그린 '황화금산',
성균관대박물관 소장

위조된 장승업 글씨

안중식의 원작

그림5 │ 가짜 장승업 글씨와 안중식의 '묘작' 원작

'묘작'(그림1)이 장승업이 아닌 안중식의 작품이란 사실은 안중식이 1891년 그린 '황화금산'(그림4)을 보면 더욱 확실해진다. 암석과 고양이, 풀의 묘사가 아주 유사하다. 둘 중 '묘작'의 노련미가 더 뛰어난 것을 보면 아마 '황화금산'보다 늦은 시기에 그려진 작품으로 추측된다.

그렇다면 '묘작'은 어떻게 장승업의 작품으로 둔갑했을까?

위조자는 안중식의 그림을 구해 장승업의 작품이라는 의미의 글씨를 추가하고 '오원'과 '장승업인'이라는 인장 2개를 위조해 날인한 것이다(그림5).

그런데 미술품 감정이 복잡한 것은 위조자도 가짜에 속기 때문이다.

'묘작'처럼 장승업 작품으로 둔갑한 안중식 그림이 진짜인 줄 알고, 이를 토대로 2차 위조를 하는 것이다. 간송미술관이 소장한 장승업의 '오동폐월梧桐吠月'(그림6)이 바로 그 경우인데 '오동폐월'이란 '벽오동나무 아래서 달을 보고 짖는 개'를 의미한다.

그림6이 가짜란 사실은 같은 콘셉트로 그려진 안중식의 '오음폐월'[20]과 비교해보면 확실해진다. 위조자는 '안중식'을 배워 '장승업'을 위조한 것이다. 장승업의 '오동폐월'을 보면 개의 묘사가 확연히 다르다(그림7).

결국 우리가 장승업의 '오동폐월'로 알고 있는 그림6은, 앞에서 살펴본 묘작(그림1)과 같이 가짜 장승업 그림에 속아 위조한 가짜다.

---

20) 성균관대박물관 소장

가짜 장승업의 오동폐월

안중식의 오음폐월

진짜 장승업의 오동폐월

그림6 | 가짜 장승업의 '오동폐월'

그림7 | 개 그림 비교

## 장승업은 무섭게 치밀한 묘사력의 대가

그렇다면 천재 화가 장승업의 묘사 실력은 어느 정도일까?

1931년 도쿄제국미술학교 서양화과를 졸업하고 서울대 미대 교수를 지낸 엘리트 '김용준1904~1967'의 이야기를 들어보자. 동양화를 꽤나 우습게 알았던 그는 장승업이 일자무식 화가라는 데 호기심을 갖고 그의 작품들을 구해 보았다고 한다. 장승업의 작품을 훑어본 김용준은 이런 말로 그 충격을 표현했다.

'동양화의 필선과 필세에 대한 감상안을 갖지 못한 나로서도 오원 장승업 그림의 일격에 여지없이 고꾸라지고 말았다.'

김용준은 장승업의 '무섭게 치밀한 사실력寫實力'에 대해 다음과 같은 평을 남겼다.

'그의 필법은 규모가 웅대하며 대담, 솔직하거나 혹은 그 반면으로 고요한 선율을 듣는 듯 우미優美한 작품도 있다. (중략) 그때까지 기명절지器皿折枝21)는 별로 그리는 화가가 없었는데 조선 화계에 절지, 기완器玩22) 등을 전문으로 보급한 것도 오원이 비롯했다. 그가 이런 그림을 그리게 된 것은 그의 나이 사십 고개를 넘었을 때 오경연 씨 댁에 출입한 것이 인연이었다. 그곳엔 중국에서 가져온 명가의 서화가 많았는데 오원은 기명, 절지 등에 흥미를 갖고 깊이 연구했다. 그는 명가의 작품을 모방摹倣했을 뿐 아니라 깊이 탐구하는 열의로 실재한 물상物象에 응해 사형寫形하기를 또한 게을리 하지 않았으니, 그가 화단 앞에서 모란이나 작약 등을 열심히 사생했다는 것은 자주 듣는 이야기다.'

장승업의 가짜 그림 중엔 서화가이며 컬렉터인 김용진1878~1968이 만든 것도 있다. 서울 국립중앙박물관이 소장한 장승업의 '기명절지도'(그림8)는 김용진이 그리고 글씨까지 쓴 위작이다. 그는 가짜 그림에 '장승업의 필치는 매우 맑고 고상해 모든 이들이 우러러보

---

21) 진귀한 옛날 그릇과 화초의 꺾은 가지, 과일 따위를 함께 그린 그림
22) 감상하며 즐기기 위해 모아 두는 기구나 골동품 따위를 이르는 말

지만, 그 운치의 고아함을 배워서는 얻지 못한다'는 글을 남겼다. 그는 평생 장승업을 우상으로 흠모했다고 전해진다.

그렇다면 김용진이 만든 가짜 작품을 어떻게 가려낼 수 있을까?

그림8 '기명절지도'를 다시 주목해주기 바란다. 그림 가운데 수선화가 그려져 있는데, 이를 장승업의 '백물도'(그림9), 김용진이 1930년 그린 '화훼', 김용진이 1960년 그린 '화훼'와 비교해보자. 누가 보더라도 그림8은 김용진 작품임을 알 수 있다(그림10).

그림8 | 김용진이 그린 가짜 장승업의 '기명절지도'

그림9 │ 장승업의 '백물도', 서울 국립중앙박물관 소장

김용진이 위조한 장승업의 기명절지도

장승업의 백물도

1930년 김용진의 화훼

1960년 김용진의 화훼

그림10 │ 수선화 화법 비교

다음으로 그림8의 하단에 그려진 난초에 집중하자.

이 난초 그림을 장승업의 '백물도'와 김용진의 '지란'과 비교하면 그림8은 두말 할 것도 없이 김용진 작품이다(그림11). 김용진은 민영익에게서 난초를 배웠다고 한다. 현재 리움미술관이 소장한 민영익의 '노엽풍지도'(그림12)를 보면 그림8이 김용진 작품임이 더욱 확실해진다. ⚠

장승업의 백물도

김용진이 위조한
장승업의 기명절지도

김용진의 지란

그림11 | 난초 화법 비교

그림12 | 민영익의 '노엽풍지도'

# 4부

진짜를 찾기 위한
컬렉터의 자세

# 1

# 위조 시장의 인기 아이템,
# 추사 김정희의 편지

고미술품 시장을 '수요 · 공급의 법칙'이란 관점에서 살펴보자.

만약 위조자와 사기꾼이 가짜를 지속적으로 생산해 시장에 엄청난 양의 가짜가 공급된다면 어떤 일이 벌어질까? 당연히 미술품 가격은 X값이 되고, 진짜와 가짜가 뒤섞인 진흙탕 속에서 진짜가 제대로 대접받기 어려운 상황이 오는 것이다.

주변에서 '진품이 값이 없다', '값이 살 때만도 못하다'는 말이 나오는 이유다.

미술품 시장에서 가짜가 끊임없이 유통되는 작가로 추사 김정희1786~1856만한 사람이 없을 것이다. 김정희는 생전에 엄청난 인기를 누렸다. 당시 선비들은 추사체에 열광해 김정희의 글씨나 그림은 물론 편지라도 한 점 구하려고 혈안이 되었고 그의 글씨를 베껴 쓰는 것이 대유행이었다.

살아생전에 귀하게 대접을 받다 보니 전해지는 작품이 많고, 다양한 사람들이 모사한 작품들도 방대해 위조꾼들에겐 황금시장인 셈이다. 그동안 만들어진 가짜 편지만 봐도 물량이 상당하고 위조 스타일도 각양각색이다. 지금부터 시장에 쏟아진 김정희의 편지 위작들을 살펴보자.

## 편지는 가짜에 봉투는 진짜, 각양각색 위조 스타일

그림1은 2006년 서울 국립중앙박물관 특별전[1]에 출품되었고, 같은 해 경매[2]에서 1,350만 원에 낙찰된 김정희의 '행서 서간'이다. 언뜻 보면 오래된 흔적이 역력해 진품처럼 보이지만 사실은 가짜다. 이렇게 오래된 가짜를 '노도老刀'라고 부르는데, 칼처럼 사람을 상하게 한다는 뜻을 품고 있다.

그림1이 특이한 것은 편지는 가짜인데 봉투 반쪽은 진짜라는 점이다. 가짜 중엔 이렇게 일부가 진짜인 작품들도 존재한다.

사실 김정희의 서체는 매우 다양하다. 위조자는 김정희의 글씨 중에서 비교적 알려지지 않은 서체로 편지를 위조하는 대담성을 보였다. 김정희 글씨에 어느 정도 지식이 있으면서 희소한 작품을 찾는 컬렉터를 겨냥한 것이다.

그림1에서 위조된 '편지' 부분을 그림2 진짜 편지 및 진짜 봉투와 비교해보자. 글씨가 다르다는 사실을 누구나, 그리고 곧바로 알 수 있다.

김정희의 글씨는 어찌 보면 기이해 보일 정도로 독특하다. 위조자는 이런 부분을 잘못 해석해 과장되게만 썼다. 언뜻 보면 비슷한 듯하지만 전문가의 눈을 속일 정도는 아니다. 위조자는 자신이 좋아하는 글씨로 가짜 편지를 쓴 것이다.

---

1) 2006년 서울 국립중앙박물관 기획특별전 '추사 김정희: 학예 일치의 경지'에 출품된 '김정희가 눌인 조광진(1772~1840)에게 쓴 편지'
2) 2006년 제101회 서울옥션 미술품 경매

그림1 | 1,350만 원에 낙찰된 가짜 김정희의 편지와 진짜 김정희의 봉투 반쪽

그림2 | 선문대박물관이 소장한 김정희의 편지와 봉투

그림1은 진짜 봉투 반쪽과 가짜 편지로 이루어졌지만, 일반적으로 진짜 봉투와 가짜 편지가 하나로 위조될 때는 봉투 반쪽보다는 전체를 쓴다.

이번엔 비슷한 시기에 쓰였다는 그림3과 그림4의 글씨를 보고,[3] 다음의 사지선다형 문제를 풀어보자.

다음 글씨 중 셋은 진짜, 하나만 가짜다. 어느 것이 가짜일까?

① 그림3의 편지　　② 그림3의 봉투　　③ 그림4의 편지　　④ 그림4의 봉투

독자 여러분들은 몇 번을 선택했는가?

필자가 주변 사람들에게 물어본 결과, 대부분은 어렵지 않게 '① 그림3의 편지'를 정답으로 찾아냈다. 그렇다. 그림3은 봉투만 진짜, 그림4는 봉투와 편지가 모두 진짜다.

이 문제의 정답을 못 맞추었다고 '막눈'이라 자책할 필요는 없다. 앞으로도 계속 김정희 글씨에 대해 다룰 예정이니까. 김정희 글씨가 차츰 눈에 익으면 이런 문제쯤은 '식은 죽 먹기'가 될 것이다.

아주 드물지만 김정희의 가짜 한글 편지도 있다. 그림5는 2004년 한 전시회 도록[4]에 실린 1818년 7월 7일자 '장동 본가의 추사가 대구감영의 아내 예안이씨에게 쓴 편지'인데, 봉투는 진짜고 편지는 가짜다. 이를 같은 해 쓴 진짜 편지인 그림6 [5]과 비교해보면 그 차이를 알 수 있다.

3) 그림3은 김정희 서거 150주기 특별기획전 도록 '산은 높고 바다는 깊네'에 실린 '김정희가 쓴 편지: 영정당에게 답장하여 보냄'이다. 그림4는 1825년 작품 '김정희가 쓴 편지: 경호에게 답장함'이다.
4) 서울 예술의전당 명가명품컬렉션 전시 도록 '멱남서당 소장 추사가의 한글문헌 I −추사 한글편지'
5) 1818년 4월 26일자 '장동 본가의 추사가 대구감영의 아내 예안이씨에게 쓴 편지'

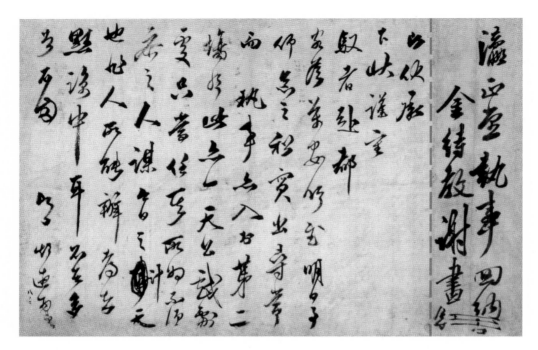

그림3 | 제주특별자치도가 소장한 가짜 김정희의 편지와 진짜 김정희의 봉투

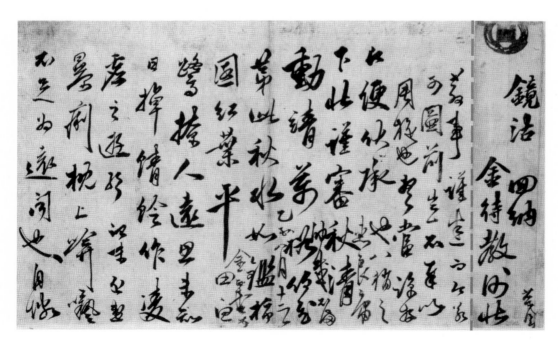

그림4 | 제주특별자치도가 소장한 김정희의 편지와 봉투

그림5 | 1818년 7월 7일자 가짜 김정희의 편지와 진짜 김정희의 봉투

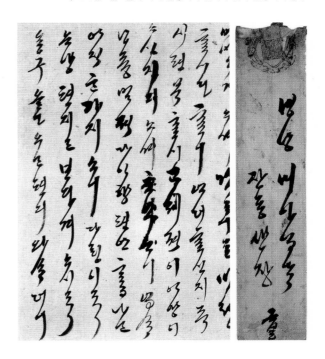

그림6 | 1818년 4월 26일자 김정희의 편지와 봉투

## 필순도 몰라 예법도 몰라, 엉터리 편지

언뜻 봐도 진짜 근처에도 못 가는 엉터리 한글 편지도 있다.

그림7은 2004년 예술의전당 전시 도록에 실린 김정희의 1829년 편지인데, 붓글씨도 제대로 배우지 못한 위조자가 성의 없이 쓴 가짜다.[6) 한두 해 붓글씨를 쓴 사람의 필력에도 미치지 못한다.

그림7을 같은 해 쓰인 편지인 그림8[7)과 비교해보면 그 차이가 확연하다. 구체적으로 봉투 아래에 쓴 김정희의 자字인 '元春원춘'을 보자. 그림7을 쓴 위조자는 '春' 자 초서의 필순도 몰랐다(그림9).

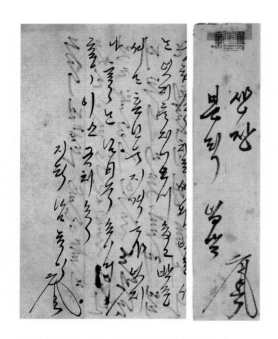

그림7 | 1829년 11월 26일자 가짜 김정희의 편지와 봉투

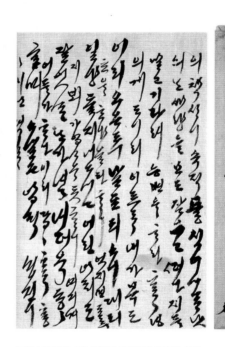

그림8 | 1829년 4월 13일자 김정희의 편지와 봉투

6) 2004년 예술의전당 명가명품컬렉션 전시 도록 '멱남서당 소장 추사가의 한글문헌 I −추사 한글편지'에 실린 1829년 11월 26일자 '평양감영의 추사가 장동 본가의 아내 예안이씨에게 쓴 편지'
7) 4월 13일자 '평양감영의 추사가 장동 본가의 아내 예안이씨에게 쓴 편지'

가짜 추사

진짜 추사

그림9 | '元春'자 비교

또한 그림7은 받는 쪽<sub>입납</sub>을 오른편, 보내는 쪽<sub>상장</sub>을 왼편에 써야 한다는 것도 몰랐던 모양이다. 좌우 위치가 바뀌었다. 이게 끝이 아니다. 받는 쪽을 위에 쓰고 보내는 쪽을 아래에 써서 자신을 낮춘다는 편지 예법에도 어긋나 있다.

미술품 수집을 원한다면 명심해야 할 것이 있다.

현대 미술품의 경우는 과대포장을 경계하고, 고미술품은 가짜를 조심해야 한다. 사기 전에, 보기 전에 작품에 대해 알아야 한다. 알고 봐야지, 모르는 상태에서 백 번 천 번을 봐도 보이지 않는다.

우리 미술품 시장에서는 분명 가짜가 유통되지만 작품을 살 때는 마치 가짜가 없는 척한다. 컬렉터가 미술품을 팔려고 하면 그제야 '가짜'라고 말한다. 가짜를 진짜 가격으로는 팔지만, 가짜를 진짜 가격에 사주는 미술상은 없다.

교통사고에 100% 책임은 없다고 한다.

하지만 미술품 매매에 있어서는 100% '산 사람' 책임이다.

# 2

# 천하의 김정희도
# 가끔은 개칠을 했다

감정가가 어떤 작품을 가짜라고 판정했을 때, 어떤 일이 일어날까?

가짜를 팔았던 사기꾼은 낭패를 볼 것이니 감정가에게 좋은 감정일 리가 없을 것이다. 그러면 가짜를 산 컬렉터는 진실을 알게 되었으니 감정가에게 고마워할까? 이런 상황을 단적으로 보여주는 일화가 있다.

'여러 해 전 누가 불상 하나를 산 일이 있었다. 상당한 값을 치렀던 모양인데 그 뒤 김 모라는 사람의 감정으로 가짜라고 들통이 나고 말았다. 그러자 가짜라고 판정을 내린 김 모가 판 사람과 산 사람 양쪽에게 똑같이 죽도록 얻어맞고 한 보름 동안 입원하는 일이 생겼다.'

존경받는 컬렉터인 수정 박병래1903~1974가 자신의 골동품 수집 40년을 정리한 책 '도자여적'에서 밝힌 내용이다. 물론 미술품 감정의 암흑기였던 일제강점기에 있었던 일이지만 지금이라고 별반 다르지 않을 것이다. 감정가들은 이렇게 분풀이의 대상이 되기도 한다.

박병래는 이 책에서 돈속에도 아주 밝았던 수집가, 창랑 장택상1893~1969이 작품의 진위와 상관없이 김정희의 작품 값을 어떻게 올렸는지에 대해서도 다음과 같이 밝히고 있다.

'사실 우리나라 서화 값을 올리는 데는 창랑이 한몫 단단히 했다. 경매에 추사의 대련對聯8)이 나왔는데 당시 100원대에 머무르던 물건을 창랑은 2,400원에 낙찰시켰다. 그 자리에서는 모두 어리둥절하였다. 심한 경쟁자도 없는데 그런 값을 부를 필요가 있을까, 했던 것이다. 그 후론 그것이 시세가 되어 다른 사람들도 그 정도의 값에 활발한 거래를 하였다. 물론 창랑이 가지고 있던 추사의 모든 글씨도 몇 배의 값이 나가게 되었다.'

## 세한도의 세 글자 중 두 글자에 개칠

작가의 예술세계를 탐구하려면 작품의 진위부터 밝히는 것이 순서다. 진짜와 가짜가 뒤섞인 상황에서, 서체와 화풍의 변화를 말하고 예술혼을 논하는 것은 부질없는 짓이다. 그런데 진짜를 알기 위해서는 반드시 가짜를 알아야 한다. 작가의 창작습관을 철저하게 파악하는 한편, 그에게 배운 사람과 그를 모사한 사람들의 작품과 비교해 차이점이 무엇인지도 확실히 밝혀야 하는 것이다.

필자는 수업시간에 아주 흥미로운 주제의 질문을 받은 적이 있다.
'김정희 글씨에서 개칠한 흔적이 있으면 가짜인가?'

---

8) '대련(對聯)'이란 시문에서 대구가 되는 2개의 문장을 따로 써서 한 쌍을 이룬 것을 말한다.

개칠 혹은 덧칠, 자신의 실수를 덮기 위해 추가로 쓰거나 그려 수정한 흔적을 말한다. 질문을 한 학생은 어떤 책에서 '누구보다 당신의 작품에 엄격하셨고 서書의 도리와 이론에 밝으셨던 추사가 어찌 이런 덧칠을 했단 말인가'란 구절을 읽었다는 것이다.

나름 그럴듯하지만 하나만 알고 둘은 모르는 소리다. 일찍이 서성書聖이라 불리던 왕희지도 개칠을 했다. 명품 중의 명품으로 꼽히는 '난정서'(그림1)9)에서도 이를 확인할 수 있다(그림2).

김정희가 개칠을 했다고 이상할 게 없다는 얘기다. 천하의 김정희도 드물긴 하지만 개칠을 했다. 심지어 그의 대표작으로 꼽히는 '세한도'가 그 드문 경우에 해당한다. 그림3을 보라. '歲寒圖' 세 글자 중, 歲와 圖 두 글자에 개칠을 한 흔적이 보인다(그림4).

1856년 김정희가 호운대사에게 보낸 편지(그림5) 역시 추사를 대표하는 명품이지만 '書서' 자에 개칠이 되어 있다(그림6). 두 작품 모두 개칠이 순식간에 힘 있게 이루어졌다.

상황이 이러니 개칠이 진짜와 가짜를 판별하는 기준이 될 수는 없다. 그렇다면 개칠은 진짜와 가짜 작품에서 어떻게 다를까? 진짜 작품의 개칠은 창작 과정에서 작가가 자신의 의도에 맞게 보충한 것인 반면, 가짜의 개칠은 위조자가 작가에 못 미치는 실력을 눈속임하기 위해 전전긍긍한 흔적이다. 한마디로 진작의 개칠은 유기적이지만, 위작의 개칠은 억지다.

---

9) 왕희지의 '난정서(蘭亭序)' 원본은 현재 전하지 않고 모본만 전해진다. 그림1은 당나라 풍승소(馮承素)가 원작을 모(摹)한 것으로 가장 뛰어난 명품이다.

永和九年歲在癸丑暮春之初會
于會稽山陰之蘭亭脩稧事
也羣賢畢至少長咸集此地
有崇山峻領茂林脩竹又有清流激
湍暎帶左右引以為流觴曲水
列坐其次雖無絲竹管弦之
盛一觴一詠亦足以暢敘幽情
是日也天朗氣清惠風和暢仰
觀宇宙之大俯察品類之盛
所以遊目騁懷足以極視聽之
娛信可樂也夫人之相與俯仰

그림1 | 왕희지의 '난정서'

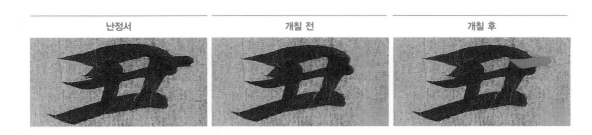

| 난정서 | 개칠 전 | 개칠 후 |

그림2 | '난정서' 속 개칠된 '丑'자

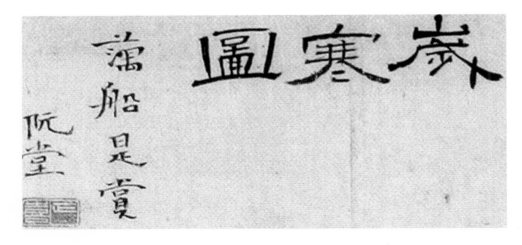

그림3 | 김정희 '세한도'의 '歲寒圖' 글씨

| 개칠 전 | 개칠 후 |

그림4 | '세한도' 속 '歲' '圖'자 개칠 전후 비교

| 개칠 전 | 개칠 후 |

그림6 | '호운대사에게 보내는 편지'에서 '書'자 개칠 전후 비교

그림7 | 가짜 김정희의 '당나라 시인 사공도의 시'

개칠 전

개칠 후

그림8 | '당나라 시인 사공도의 시' 속 '異'자 개칠 전후 비교

충남 예산군에 있는 김정희 종가가 소장한 보물 제547호 '당나라 시인 사공도의 시'(그림7)는 개칠을 너무 많이 해서 원래 글씨를 알아보기도 힘든 엉터리다. 이는 김정희의 글씨가 아니다. 위조자는 특정 느낌의 추사체를 흉내 내려고 원래 필획에 두껍게 개칠을 했다. 개칠하기 전의 글씨를 복원해보면 이 작품이 얼마나 허무맹랑한 가짜인지 알 수 있다(그림8).

## 위조 의도 없는 필사본들이 진본으로 둔갑

김정희 살아생전에도 추사체는 엄청난 인기를 끌었다고 했다. 오죽하면 나라님도 추사체를 썼을까? 1853년 철종이 쓴 '정종대왕 성유비' 탁본(그림9)이 그 증거다.

김정희의 집안사람들도 추사체를 배우는 데 열심이었다. 친동생 김명희1788~1857와 김상희1794~1861는 물론 양아들 김상무1819~1865, 사촌 김교희의 손자 김유제1852~1914도 이 대열에 동참했다. 김유제가 1883년 쓴 편지(그림10)를 보면 그들이 추사체를 얼마나 잘 배웠는지 감탄이 나올 정도다.

그림9 | 철종의 '정종대왕 성유비' 탁본

그림10 | 과천시가 소장한 김유제의 '편지'

그런데 이런 추사체에 대한 사랑과 추종이 끝없는 위작의 씨앗이 되었다. 사기꾼들은 김정희 가문 사람들의 글씨를 손쉽게 진품으로 둔갑시킨 것이다. 다행히도 그림10처럼 위조자가 서명을 훼손하지 않은 것을 제외하고는 말이다.

김정희 가문 사람들의 글씨는 위조의 목적 없이 단순히 베껴 쓴 필사본인데 이것이 위조꾼의 먹잇감이 된 것이다. 위조꾼의 농간에 휘말리지 않으려면 옛날에 만들어진 필사본과 진짜 글씨의 차이점을 명확하게 알고 판별할 줄 알아야 한다. 서울대 규장각 한국학연구원이 소장한 '완당간첩'은 김정희가 제주도에 유배 가서 아우에게 쓴 편지 5통을 필사한 것이다. 그림11은 완당간첩의 한 면인데, 편지 봉투 2통이 필사되어 있다.

이를 김정희가 직접 쓴 그림12와 비교해보자. 그림12는 선문대박물관이 소장한 '완당척독阮堂尺牘'10) 중 편지 봉투 여러 개를 모은 것이다. 진본과 필사본의 차이를 눈에 담아 두기 바란다. 완당간첩은 그의 글씨를 모사한 필사본이지 위조한 것이 아니다.

---

10) 김정희의 편지를 모아 상하권으로 편집한 책. 그와 교류했던 당대의 인사들뿐 아니라 백파와 초의 같은 승려들에게 보낸 편지도 함께 수록되어 있다.

그림11 │ '완당간첩' 중 봉투 필사본

그림12 │ 김정희의 '완당척독' 중 봉투 모음

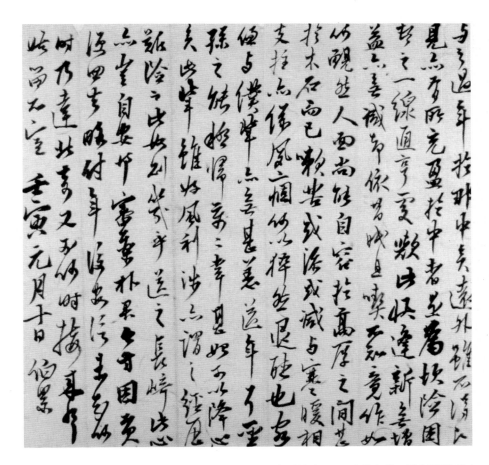

그림14 | '완당척독' 중 1842년 음력 1월 10일자 김정희 편지

이번엔 같은 해 쓰인 그림13완당간첩의 필사본과 그림14김정희의 완당척독 글씨를 비교해보자. 필사를 한 사람의 추사체가 김정희의 추사체와는 다르게 발전한 모습을 볼 수 있다.

요즘 필자가 자주 듣는 말이 있다.

'감정 노하우를 너무 많이 공개하는 것 아니냐'는 얘기다. 위조자나 사기꾼이 읽을 것을 우려해서다. 하지만 필자에겐 '구더기가 무서우니 장을 담그지 말라'는 소리로 들린다. 악한 의도는 선의를 절대 이기지 못한다.

이 땅에 미술품 감정학의 여명이 밝고 있다. △

# 3

# 유홍준이 극찬한 '향조암란'은 추사 작품이 아니다

감정에서 절대 배제하고 경계해야 할 것이 '느낌'이다.

"척 보니 감이 오더라." "처음부터 촉이 좋더라."

이런 말을 하는 감정가는 자격이 없다. 느낌을 중시하면 보고 싶은 것만 보게 되고, 믿고 싶은 것만 믿게 된다. 정확한 사실 검증과 냉철한 판단이 이루어질 수 없는 것이다.

사실 감정가 개인의 생각과 판단은 그야말로 개인적인 문제다. 그런데 이것이 말과 글로 표현될 경우엔 반드시 책임이 따라야 한다. 그런데 '무책임한 감정가'와 '책임을 묻지 않는 사회'로 인해 도처에 거짓 정보들이 난무하고 있다.

필자는 이런 거짓 정보들을 살아 있는 시체인 좀비Zombie에 비유해 왔다. 지금 좀비들

이 대한민국 미술품 시장을 어지럽히고 있다. 감정이란 좀비들을 무덤으로 돌려보내는 일이다.

'느낌'이란 주제로 다시 돌아가자.

전문가라는 사람들도 느낌을 중시하는데 일반인들은 오죽하랴. 아름답고 친근한 느낌이면 진짜, 낯설고 추하면 가짜라고 생각하는 경향이 강하다. 이런 독자들의 편견을 깨기 위해 지극히 아름답고 자연스러운 가짜 작품을 소개하려고 한다.

김정희의 집안사람들이 위조할 목적 없이 필사한 작품들이 진품으로 둔갑했다는 얘기를 기억할 것이다. 만약 '화림초존'(그림1)이 전해오는 과정에서 위조자나 사기꾼을 만났다면 십중팔구 김정희 작품으로 둔갑했을 것이다.

'화림초존'의 마지막 쪽에는 이 책이 태어난 사연이 정확히 기술되어 있다. 청나라 진문술陳文述·1771~1843의 '화림畵林'을 초록抄錄11)한 김정희의 친필 서책을 1860년 호가 '오은'인 사람이 베꼈다는 내용이다.

그림1을 김정희의 '치원의 시고에 대한 후서 초고'(그림2)와 비교하면 '오은'의 추사체는 진본보다 오히려 더 자연스럽게 느껴진다. 이 함정에 빠지면 안 되는 것이다. 자연스럽지만, 진본에 있는 특정 필획의 강약을 따라하지 못했음을 캐치해내야 한다.

---

11) 문장을 선별해서 기록함

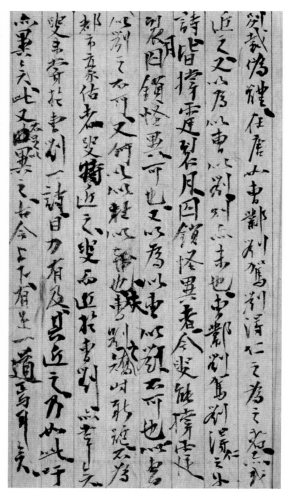

그림1 | 1860년 오은의 '화림초존' 필사본,
서울대 규장각 한국학연구원 소장품

그림2 | 김정희의 '치원의 시고에 대한 후서 초고',
보물 제547호로 '예산김정희종가유물' 중 일부

김정희의 제자 '허련' 글씨를 조심하라

　김정희의 애제자인 소치 허련1808~1893의 글씨도 김정희의 글씨로 둔갑했다. 순천대 박
물관이 소장한 '공란최난'(그림3)은 1853년에 김정희가 쓴 것이라 알려져 있지만 사실은
허련의 작품이다.

김정희의 추사체는 변화무쌍하다. 그의 전 생애를 통해 변화했고 끊임없이 발전했다. 그런데 그림3은 1853년의 김정희가 구사하던 서체(그림4)가 아니다. 1839~1843년의 추사체로 쓴 것이다. 허련은 아마 특정 시기의 추사체만 배웠던 것으로 보인다.

허련의 글씨가 김정희의 작품으로 둔갑한 예는 더 있다.

아모레퍼시픽미술관이 소장한 김정희의 '영해타운첩'도 허련의 필사본이다. 미술사가인 유홍준 명지대 교수는 자신의 저서 '완당평전3'에서 이것이 김정희의 친필이라는 큰 오류는 그대로 둔 채, 다음과 같은 사소한 논점을 제기한다.

'이 간찰첩은 초의가 완당에게 받은 편지를 모은 것이 아니라, 완당이 초의에게 보낸 편지를 따로 필사해둔 것으로 생각된다.'

정리해보자. 영해타운첩이 '김정희가 초의선사에게 보낸 편지를 필사한 것'이라는 유홍준 교수의 의견에 필자도 동의한다. 다만 필사자가 '김정희 본인이냐, 허련이냐'가 문제다. 정답은 간단히 확인된다. 이 편지의 원본이 존재하기 때문이다.

그림3 | 허련의 '공란최난'

그림4 | 김정희의 '공란최난' 목판수인본과 탑본

　'영해타운첩'에 실린 김정희가 초의에게 보낸 편지 10통은 모두 '나가묵연'에 실려 있으
므로 원본과 필사본을 곧바로 비교할 수 있다. 그림5는 나가묵연에 실린 편지 원본, 그림
6 12)은 영해타운첩에 실린 필사본이다. 김정희 자신이 필사했다고 하기엔 필체가 달라도
많이 다르다. 결론적으로 영해타운첩은 특정 시기의 추사체만 배운 허련의 필사본이다.

　허련은 '속연록'에서 1876년부터 1879년까지 4년간 자신의 행적을 기록했다. 기록에
따르면 그는 남원과 전주에서 김정희의 서예작품을 나무에 새기고 탑본을 만들거나, 모
사하고 표구했다고 한다.

　이런 작업은 일차적으로 스승을 기리는 일이었지만, 스승의 글씨를 팔아 자신의 경제
적 어려움을 해결하기 위한 방편이기도 했다. 그런데 이 또한 김정희의 가짜 작품을 만드
는 위조자나 사기꾼에게 좋은 빌미를 제공했다. 국립중앙박물관이 소장한 김정희의 '반야
심경 탑본첩'(그림7)은 바로 이런 상황에서 나온 파생상품으로, 명백한 가짜다.

---

12) '완당전집(권5)'에 실린 1849년 음력 11월 10일자 편지

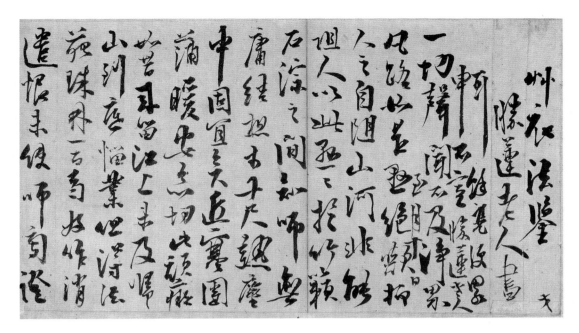

州衣法鑒 滕蓮老人書

一切聲聞不及淨界
凡路以呈絶絕頫柳
人之自阻山河珠絲祖
渾之間知師要福
人以此知、於竹以頴石

石深之間知師要
庸経拟五千尺趣塵
中固宜呈美近塞圍
蒲暖史忌切此頴瘀
如莒耳留江上未及帰
山泂座悩業但渟法
苑珠林一百竒好作消
遺恨未使師旬譜

그림5 │ 김정희의 '나가묵연'

一切聲聞不及淨界
凡路以呈趣絶頫柳
人之自阻山河珠絲祖
渾之間知師要福
人以此知、於竹以頴石

緒拟五千尺趣塵中
固宜呈美近塞圍庸暖
安忌切此頴瘀如莒耳
留江上未及帰山剏庵
悩業但渟法苑珠林
一百竒好作消遺恨未
使師旬譜年好覧
渡墨申不宣
州衣法鑒
滕蓮老人書

그림6 │ 허련의 '영해타운첩'

그림7 | 서울 국립중앙박물관이 소장한 김정희의 '반야심경 탑본첩'

## '향조암란'은 김정희가 못마땅해 했던 '조희룡' 작품

김정희의 원본 글씨, 그에게 배운 글씨, 위조한 글씨 등 그의 글씨가 시장에 넘쳐나는데 반해 김정희의 난蘭 그림은 드물고도 귀하다. 김정희는 난을 거의 치지 않았다. 위조자들은 시장의 수요를 충족하기 위해 김정희에게 난 치는 법을 배운 조희룡1789~1866의 그림을 바탕으로 가짜 그림을 위조했다.

그림8, 김정희의 '향조암란'이 바로 이 경우다.

그림8이 가짜란 사실은 조희룡이 남긴 그림9와 그림10을 보면 곧바로 알 수 있다. 위조자는  조희룡의 난초 그림을 본 따 가짜를 만들었던 것이다. 하지만 유홍준 교수는 자신의 저서를 통해 향조암란이 '완당의 난초 그림 중 공간 구성의 멋이 최고조로 구사된 아름다운 작품'이라고 극찬했다. 지금도 같은 생각인지 묻고 싶다.

> **'향조암란'에 대한 유홍준 교수의 찬사**
>
> 완당의 그림 중 정법(正法)이 아니라 파격의 묘가 근대적 세련미로 나타난 작품으로는 단연코 '향조암란'을 들 수 있다. 화면 오른쪽 상단에서 대각선으로 한 줄기 난엽이 삼전법(三轉法)13)으로 뻗어 내리고, 소략하게 잎 몇 가닥과 꽃 두어 송이만 그린 이 담묵의 난초 그림은 여백의 미가 일품인데. 오른쪽에 짙고 강한 금석기의 해서체로 쓴 화제(畫題)가 그림과 더없이 잘 어울리는 명품이다. 참으로 현대화가가 그린 작품보다 더 현대적인 감각이 나타났다고 할 만하다.'
> −'완당평전2'와 '김정희: 알기 쉽게 간추린 완당평전' 중에서

조희룡은 김정희로부터 난 그림을 배웠지만, 스승과는 전혀 다른 방향으로 발전했다. 김정희는 아들에게 쓴 편지에서 '예서 글씨 쓰듯 난을 치는 자신과는 달리, 조희룡이 그림 그리듯 난을 친다'며 불만을 터뜨렸다. 김정희는 문인화가의 서법書法으로, 조희룡은 직업화가의 화법畵法으로 난을 그린 것이다.

---

13) 난 잎을 그릴 때 3번 꺾어 굴리는 것을 말한다.

그림8 | 가짜 김정희의 '향조암란'

그림9 | 서울 국립중앙박물관이 소장한 조희룡의 '묵란'

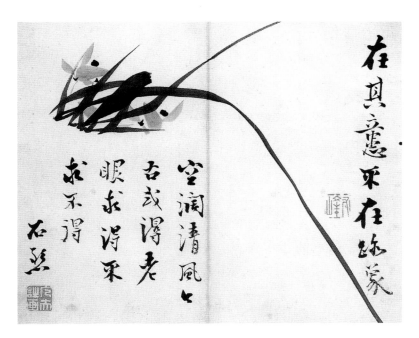

그림10 | 서울 성북동 간송미술관이 소장한 조희룡의 '묵란'

서화작품에 있어 진위란 무엇인가? 그것은 '태생'의 문제다.

가짜로 태어난 작품은 가짜고, 진짜로 태어났으면 진짜다. 전해오는 과정에서 착오가 생겨 피치 못하게 가짜가 된 작품도 있을 것이다. 그런 작품은 원래의 제작 시기, 원래의 작가를 찾아주어야 한다.

감정가는 작품에 숨겨진 '태생의 비밀'을 밝히는 사람들이다.

# 4

# 추사체로 둔갑한
# 글씨들의 미스터리

중국 최고의 감정가人民鑑賞家인 양런카이 선생이 불쑥 질문을 던졌다.

'명의살인名醫殺人이란 말을 아느냐?'는 것이다. 말 그대로 해석하면 '이름난 의사가 사람을 죽인다'는 의미다. 그런데 여기엔 '아무도 모르게'라는 뒷말이 생략되어 있다. 돌팔이가 치료하다 환자가 죽으면 '의사가 사람을 죽였다'고 하지만, 명의가 치료하다 환자가 죽으면 '죽을 사람이 죽었다'고 한다.

주위를 살펴보면 세상 여기저기에 '명의살인'이 존재한다. 전문가라는 사람들이 자신을 믿고 따르는 사람들을 속이고 해를 끼치는 것이다. 잘못이 있더라도 모른 척 지나가면 끝이다. 한 번 덮어버린 일은 다시 햇빛을 보기가 어렵다.

아는 이도 없고, 알더라도 나서서 말하는 이가 없기 때문이다. 피해는 고스란히 전문가

를 맹신한 사람들의 몫이다.

영의정까지 지낸 권돈인의 일탈?

미술시장도 마찬가지다. '미술사가'라는 사람이 쓴 책이나 기획한 전시에 나온 작품은 무조건 진짜라 여긴다. 감히 그 안에 가짜가 있을 것이라 생각지도 못한다. 가짜라는 사실이 빤히 보여도 절대 의심하지 않는다.

2006년 10월 간송미술관이 기획한 '추사 백오십주기 기념 특별전'에 나온 김정희의 '허천소초발'(그림1)은 김정희의 작품이 아니라 권돈인1783~1859의 글씨다. 아이러니하게도 그림1이 권돈인의 글씨라는 증거가 특별전에 함께 나와 있었다. 1858년 권돈인이 썼다는 '허천소초재발'(그림2)이다.

그러면 지금부터 이 상황의 자초지종을 따져보자.

일단 그림2는 권돈인이 1858년에 쓴 글씨가 맞다. 그런데 권돈인이 그림2에서 '그림1이 1823년에 김정희가 쓴 것'이라 주장한 것이다. 권돈인의 말이 맞다면 두 작품은 무려 30년 이상의 간격을 두고 만들어진 것이다.

그런데 필자가 전시장에서 직접 확인해보니 두 작품의 종이와 먹 색깔이 똑같았다. 있을 수 없는 일이다. 종이는 그렇다 해도 먹 색깔은 똑같기가 어렵다. 30년 후 같은 종이에 같은 먹으로 썼다고 해도 시간에 따른 종이나 먹의 변화로 색깔이 다르게 나타나기 때문이다.

결론은 하나다. 권돈인이 거짓말을 한 것이다. 그는 1858년 그림1과 그림2를 함께 썼다.

그림1 | 권돈인이 쓴 가짜 김정희의 '허천소초발'

그림2 | 권돈인이 1858년에 쓴 '허천소초재발'

그림1을 김정희의 1816년 작품 '이위정기'(그림3), 1823년 작품 '서독'(그림4)과 비교하면 붓 놀리는 습관뿐 아니라 서명도 다르다는 것이 확인된다. 서명 부분만 확대한 그림5를 보자. 권돈인의 서명은 필획 하나하나가 매우 힘 있고 무거운데 반해, 김정희의 서명은 붓의 탄력을 이용해 경쾌하다.

| 권돈인의 추사 서명 | 1816년 추사 서명 | 1823년 추사 서명 |

그림5 | 김정희 서명 비교

　권돈인이 1858년에 쓴 글씨는 창암 이삼만1770~1845의 글씨에 가깝다. 행서로 글자를 흘려 썼지만, 필획 하나하나를 마치 돌에 새기듯 천천히 써 나갔다. 굳이 김정희 글씨에서 찾는다면 '세한도' 그림 옆에 쓴 글씨가 그나마 비슷하다 하겠다.

　그림6 권돈인의 글씨와 그림7 김정희의 말년 글씨를 비교해보면, 두 사람의 붓 놀리는 속도와 붓 면의 활용이 전혀 다르다. 권돈인이 뼈와 근육으로 뭉쳐진 굳센 글씨를 추구했다면, 김정희는 자신을 잊고 붓 가는 대로 자유롭게 쓰는 경지에 들었다.

　이 대목에 이르러 학생들이 꼭 하는 질문이 있다.
　'어떻게 영의정까지 지낸 권돈인이 그럴 수 있는가?'
　'권돈인도 명필인데 굳이 김정희의 글씨를 위조할 필요가 있었을까?'

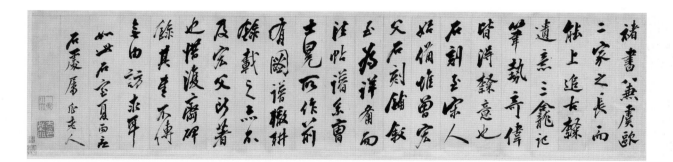

그림6 | 권돈인이 말년에 쓴 '서론'

그림7 | 김정희가 말년에 쓴 글씨

필자 역시 쉽게 이해가 되지 않는다. 분명 돈 때문은 아니었을 것이다. 그가 생을 마감하기 전, 자신의 글을 정리하면서 벌어진 일이다. 이것이 위조라고 생각하지 않고, 친구가 자신에게 써준 30여 년 전 글을 다시 옮겨 적는 것이라 생각했을 수도 있다.

하지만 '金正喜印김정희인'이라는 인장까지 찍혀 있어 위조란 생각을 지우기가 어렵다.

오세창은 왜, 자기 작품에 김정희 서명을 했을까?

김정희 작품으로 둔갑한 유명인의 글씨는 이뿐이 아니다.

2002년 한 전시 도록에 실린 김정희의 '검가'는 김정희가 아닌 위창 오세창1864~1953의 글씨다(그림8)14). 그림에 김정희의 서명과 인장이 따로 없지만, 오세창이 작품 끝 부분에 '완당선생 글씨阮堂先生筆'라고 썼기에 김정희의 작품으로 둔갑했다.

그림8 '검가'를 김정희의 진짜 글씨 4종과 비교해보자. 김정희 특유의 예서 글씨와 닮은 점이 어디에도 없음이 확인된다.

- 그림9: '정부인광산김씨지묘' 탁본
- 그림10: 판각 현판 '시의정'
- 그림11: '진흥북수고경' 탁본
- 그림12: '침계'

그림8 | 오세창이 쓴 가짜 김정희의 '검가'

14) 동산방과 학고재가 기획한 '완당과 완당바람-추사 김정희와 그의 친구들'에 출품

그림9 | 김정희가 1838년에 쓴 '정부인광산김씨지묘' 탁본

그림10 | 김정희가 쓴 판각 현판 '시의정'

그림11 | 김정희의 '진흥북수고경' 탁본

그림12 | 간송미술관이 소장한 김정희의 '침계'

이번엔 그림8 '검가'를 오세창의 다른 두 작품과 비교해보자.

- 그림13: '임상유명'
- 그림14: '애호'

그만의 독특한 심미세계가 일맥상통하게 흐르고 있다. 그림8, 그림13, 그림14의 필획 끝부분에는 공통적으로 독특한 필치도 관찰된다.

그림13 | 오세창이 1924에 쓴 '임상유명'     그림14 | 오세창이 1946년에 쓴 '애호'

글의 내용 측면도 살펴보자. 그림8과 그림14에 쓴 '劍검'이나 '虎호'는 모두 무인武人에 관한 글자다. 오세창은 그림8에서 칼을 가리켜 '장수 집안의 합당한 행동이며 나라를 일으키는 비결'이라고 썼다. 오세창이 살았던 일제강점기는 총칼에 나라를 잃은 시대였기에 이런 작품이 나왔을 것이다. 김정희가 살았던 시대는 그렇지 않았다.

오세창은 당대의 독보적 감정가였다. 그가 자신의 글씨를 김정희의 것으로 둔갑시킨 것은 1952년으로 추정된다. 그의 나이 89세 때 일이다. 본래 자기 작품에서 서명 부분을 잘라낸 후, 남은 종이를 옆에 붙여 '김정희 글씨'라고 쓴 것이다. 졸수卒壽를 눈앞에 둔 그가 도대체 어떤 마음으로 이런 일을 했을까? 오세창이 한국 미술사에 남긴 잘잘못은 하나하나 검증해나가야 한다.

감정학뿐 아니라 모든 학문의 권위는 '사실'이 가져야 한다. 사실을 말한 전문가가 가져가서는 안 된다. 필자는 수업시간에 작품의 진위를 판단한 후 학생들에게 말한다.
"아니다, 이동천이 틀렸다. 다시 따져보자."

무엇이든 검증 대상이다. 자신만 예외라고 하는 전문가들 때문에 오늘날 대한민국 미술시장은 위조자와 사기꾼의 천국이 되었다. 우리 후손들에게 '가짜로 쌓은 한국 미술사'라는 허망한 모래탑을 물려줄 수는 없다. △

# 5

# 추사체, 신비롭게 포장 말고
# 날카롭게 분석하라

김정희 작품은 예나 지금이나 진위 논란의 중심에 서 있다.

김정희 글씨에 얽힌 재미있는 에피소드 하나를 소개하려 한다. 때는 1940년대이고, 주인공은 컬렉터인 진陳군과 화가인 양梁군이다.

'진군은 추사 글씨에 대한 감식안이 높을 뿐 아니라 일반 서화, 고동古董. 골동품에는 대가로 자처하는 친구다. (중략) 양군도 진군에 못지않게 서화 애호의 벽이 대단한데다 금상첨화로 손수 그림까지 그리는 화가인지라 내심으로는 항상 진군의 감식안을 은근히 비웃는 터였다. 벌써 오륙 년 전엔가 진군이 거금을 던져 추사의 대련對聯을 한 벌 구해놓고 장안에는 나만한 완당서阮堂書를 가진 사람이 없다고 늘 뽐냈다. 그런데 양군의 말에 의하면 진군이 가진 완서阮書는 위조라는 것이다.

이 위조라는 말도 진군을 면대할 때는 결코 하는 것이 아니니, '진 형의 완서는 일품이지' 하고 격찬할지언정 위조란 말은 입 밖에도 꺼내지 않았다. 그러나 진이 그 소식을 못 들을 리 없다. 기실 진은 속으로 무척 걱정했다. (중략) 감식안이 높은 진군은 의심이 짙어지기 시작했다. 나는 그 후 이 글씨가 누구의 사랑에서 호사를 하는지 몰랐는데, 최근 들으니 어떤 경로를 밟아 어떻게 간 것인지는 모르나 진군이 가졌던 추사 글씨가 위조라고 비웃던 양군의 사랑에 버젓이 걸려 있고, 진군은 그 글씨를 되팔라고 매일같이 조른다는 소문을 들었다.'

이 일화는 도쿄제국 미술학교를 나오고 서울대 교수로 활동했던 근원 김용준1904~1967의 책에 등장한다. 지금은 이 대련 작품이 무엇인지 알 수 없어 진위를 밝히기는 어렵다. 다만 당시 김정희 글씨에 대해 아는 척하던 '진'이 '양'의 사기에 넘어갔다는 사실을 알 수 있다.

언제 어디서라도 있을 법한 얘기다.

## 살찐 듯 여윈 듯, 오묘한 붓놀림

그렇다면 김정희 생전부터 오늘날에 이르기까지, 사람들을 매혹시키는 김정희 글씨의 실체는 뭘까? 김정희의 제자, 소치 허련은 '완당탁묵'에서 이렇게 썼다.

'선생의 붓놀림은 허공에서 놀았으며 아주 살찌거나 아주 마르게 썼는데 모두 오묘한 이치가 있었다. (중략) 글씨의 변화가 끝이 없고 조화를 헤아릴 수 없으니 어찌 감히 이름 짓고 형용하겠는가?'

우리가 익히 아는 필체, 즉 아주 두툼하거나 아주 얇은 필획으로 변화무쌍하게 쓴 추사체를 말하고 있다.

이번엔 연암 박지원의 손자 박규수1807~1877의 말을 들어보자. 그는 유요선이 소장한 '추사 유묵에 쓰다'에서 추사체에 대해 이렇게 평했다.

'선생의 글씨는 어려서부터 늙을 때까지 글씨 쓰는 법이 여러 차례 변했다. (중략) 늘그 막에 바다 건너 귀양살이하고 돌아온 후로 구속되고 본받는 경향이 다시는 없게 됐고, 대가들의 장점을 모아 스스로 독자적 경지를 이루었다. (중략) 모르는 사람들은 이를 하고 싶은 대로 거리낌없이 한 것으로 여기니, 그것이 오히려 근엄함의 극치임을 모르더라. 이러한 연유로 나는 일찍이 자라나는 소년들에게 선생의 글씨를 가볍게 배워서는 안 된다고 말하였다.'

## 김정희 글씨의 특징적 필획 2가지

박규수의 글이 좀 더 구체적이긴 하지만 추사체를 이해하기에는 여전히 모호하다. 하지만 박규수가 '근엄함의 극치'라고 한 것을 보면, 두껍고 가는 필획으로 마음대로 쓴 듯한 추사체에 뭔가 대단한 게 있다는 이야기다.

추사체를 자세히 들여다보면, 어지럽게 펼쳐진 글씨 사이로 추사체의 힘을 이루는 여러 요소가 보인다. 그것을 다 설명하긴 어렵지만, 추사체에서 강한 필력의 원동력이 된 한두 가지 붓놀림에 대해 간단히 알아보기로 하자.

'해란서옥이집'(그림1)은 김정희의 40대 후반 글씨로[15] 언뜻 보면 그의 스승인 옹방강 翁方綱의 글씨와 매우 비슷하다. 하지만 '屋옥' 자의 'ノ' 필획을 자세히 살펴보면 김정희만의 독특한 붓놀림이 있다.

일반적인 경우처럼 한 번에 미끄러지듯 쓰지 않고, 필획 중간에 붓 면을 바꿔서 썼다. 'ノ' 필획을 전반부와 후반부로 나눠보면 전반부는 왼쪽으로 볼록하게, 후반부는 오른쪽으로 볼록하게 썼다. 획 중간에서 변화를 주어 마치 살아있는 듯 유연하고 역동적이다.

김정희 글씨의 독특함을 만드는 'ノ' 필획을 시대 순으로 정리해보자.

---

15) 중국 베이징에 머물던 쑤저우 명문가 대부(大阜) 반(潘)씨 반증수(潘曾綬 · 1810~1883)의 요청으로 쓴 글씨다.

그림1 | 김정희가 쓴 '해란서옥이집' 책 표제

- 그림2: 1828년 김정희가 쓴 '서독' 중 '屢루'와 '嶺령'
- 그림1: 40대 후반에 쓴 '해란서옥이집' 중 '屋옥'
- 그림3: 1840년 제주 유배지에서 동생에게 쓴 편지 중 '尾미'
- 그림4: 1850년대에 쓴 편지 중 '領령'과 '服복'

　가장 이른 시기에 쓴 그림2에서는 붓놀림을 있는 그대로 보여주었으나, 그림1과 3에서는 이를 살짝 감췄다. 그리고 말년에 쓴 그림4에서는 'ノ' 필획의 전반부는 강하게 쓰면서 후반부는 전반부의 힘을 이용해 짧게 튕기듯 쓰는 기법을 구사했다. 이 부분만을 확대해서 보면 그림5와 같다.

그림2 | 김정희가 1828년에 쓴 '서독'

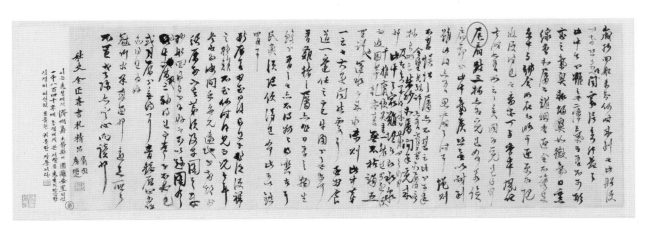

그림3 | 김정희가 1840년에 제주도 유배지에서 동생에게 쓴 '편지' 중 '尾(미)'

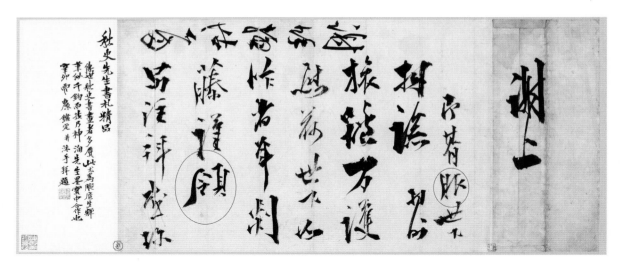

그림4 │ 김정희가 1850년대에 쓴 '편지' 중 '領(령)'과 '服(복)'

추사 1828년

추사 40대 후반

추사 1840년

추사 1850년대

그림5 │ 'ノ' 필획의 변화 발전

추사체의 독특한 붓놀림은 'ㅣ' 필획에서도 나타난다. '耳이'가 시대를 거치면서 어떻게 변하는지 살펴보자.

- 그림6: 1830년 김정희가 쓴 '여봉현서'
- 그림7: 1840년 김정희가 왕 진사에게 보내는 편지
- 그림8: 1848년 김정희가 제주 목사 장인식에게 쓴 편지
- 그림9: 1850년 김정희가 박정진에게 보낸 편지

그림7은 'ㅣ' 필획의 전반부와 후반부 길이가 비슷하지만, 그림6과 그림8은 전반부가 길고 후반부가 짧다. 반면 그림9는 전반부만 있고 후반부가 거의 없다. 참으로 많은 사람들이 추사체를 배우고 흉내 냈지만, 'ㅣ' 필획을 보면 어느 정도 진위를 판정할 수 있다.

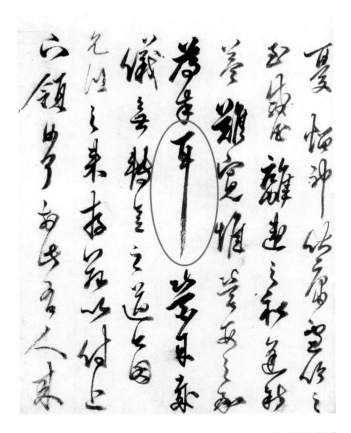

그림6 | 김정희가 1830년에 쓴 '여봉현서'

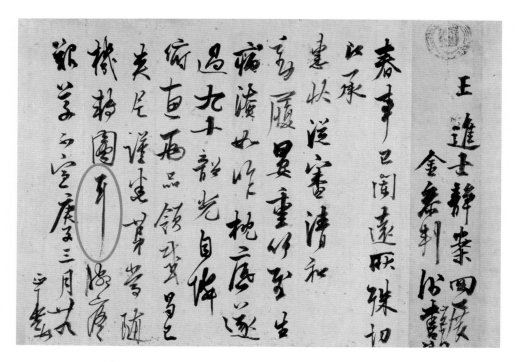

그림7 | 1840년에 '김정희가 왕진사에게 보내는 편지'

그림8 | 1848년에 '김정희가 제주목사 장인식에게 쓴 편지'

그림9 | 김정희가 1850년에 쓴 '박정진에게 보낸 편지'

그림10은 1850년 허련이 쓴 편지다. 편지 속 '耳' 자를 그림9와 비교해보자. 겉모습은 비슷하지만 필획의 속 알맹이가 다르다. 그림11은 김정희의 '영위가장첩'으로 알려진 가짜다. 여기에 쓴 '耳' 자는 그림8과 비슷해 보이지만 자세히 보면 그저 시늉만 했을 뿐이다. '耳' 자 부분만 확대해보면 쉽게 알 수 있다(그림12).

추사체를 위조하려면 먼저 추사체를 배워야 한다. 끊임없이 베끼고 흉내 내려는 노력을 하기에 그럴듯해 보인다. 하지만 붓 가는 대로 썼던 '원작자'와 똑같이 쓰려고 애쓴 '위조자'의 글씨가 같을 수는 없다. 내공과 필력이 김정희의 발끝에도 미치지 못함이다.

그림10 │ 허련이 1850년에 쓴 '편지'

그림11 │ 가짜 김정희의 '영위가장첩'

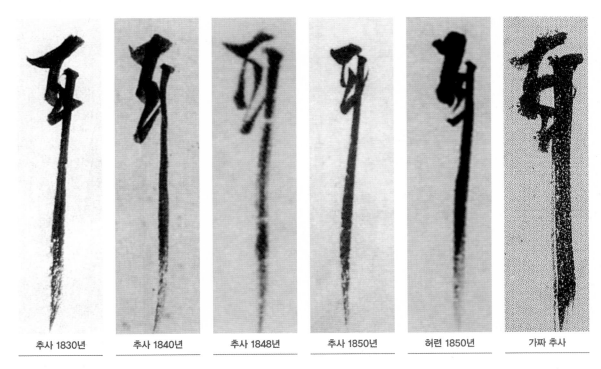

| 추사 1830년 | 추사 1840년 | 추사 1848년 | 추사 1850년 | 허련 1850년 | 가짜 추사 |

그림12 | 'ㅣ' 필획 비교

미술사가인 유홍준 교수는 자신의 책16)에서 '세상에는 추사를 모르는 사람도 없지만 아는 사람도 없다'고 했다. 추사를 신기루처럼 신비롭게 포장하고 있다. 학문이란 모름지기 '모호함'에서 '명확함'으로 나아가는 여정이다. 그런데 어쩐지 그는 명확함보다 모호함을 즐기는 것으로 보인다.

김정희의 글씨, 그 진위는 분명하다.
'내'가 모른다고 '남'도 모를 거라 생각해서는 안 된다. ⚠

---

16) '완당평전1', '김정희: 알기 쉽게 간추린 완당평전'

# 6

# 조선 명필 이삼만,
# 진짜 작품은 단 3점뿐

    1980년 붓글씨에 미쳤던 한 사내아이가 있었다. 전주고등학교 1학년이었던 그는 서울까지 올라가 일중 김충현1921~2006 선생에게 붓글씨를 배웠다. 어느 날 서예 교본에 실린 조선 명필 이삼만17)의 글씨를 우연히 보게 된 그는 곧바로 그 글씨에 사로잡혔다. 열심히 따라 쓰고 또 썼다. 그리고 20여 년이 지난 후, 그 글씨를 다시 찾아본 그는 깜짝 놀랐다. 그것이 가짜였기 때문이다.

    부끄럽지만 이 이야기의 주인공은 필자다. 충격을 받은 필자는 이삼만의 글씨가 세상에 얼마나 남아 있는지가 궁금해졌다. 그때부터 열심히 이삼만의 작품을 찾아 헤맸다.

---

17) 이삼만은 전주에서 태어나 전주를 중심으로 활동했다. '전주이씨족보'에 따르면 그는 1770년 태어나 1847년 세상을 떠났다.

그림1 | 이삼만이 1823년에 쓴 '이우정 묘비' 탁본

그림2 | 이삼만이 1826년에 쓴 '동래정씨 열녀비' 탁본

필자가 가장 먼저 찾은 진본 글씨는 비석의 탁본이었다. 비록 석공의 솜씨가 가미되긴 했지만, 여전히 이삼만의 진면목을 볼 수 있었다.

이삼만이 남긴 비문 글씨를 연대순으로 나열해보고 그 특징을 살펴보자.[18]

- 그림1: 1823년 '이우정 묘비'
- 그림2: 1826년 '동래정씨 열녀비'
- 그림3: 1827년 '임상록 묘비'
- 그림4: 1832년 '최성전 효자비'
- 그림5: 1846년 '남고진 사적비'

그림4 | 이삼만이 1832년에 쓴 '최성전 효자비' 탁본

그림3 | 이삼만이 1827년에 쓴 '임상록 묘비' 탁본

18) 이 외에도 1797년 '이우계 묘비', 1833년 '정부인 광산김씨 묘비', 1835년 '김양성 묘비', 1838년 '최성철 효자비', 1841년 '최성철 묘비' 등이 있다.

그림5 | 이삼만이 1846년에 쓴 '남고진 사적비' 탁본

국공립박물관, 미술시장을 점령한 가짜들

이삼만 글씨는 그의 묘비에 '명필'이라 새겨질 정도로 탁월했다. 그 역시 자신의 이름을 딴 서체를 만든 서예가로서 자부심이 남달랐다. 그의 비문 글씨는 필획 하나하나가 묵직하고 힘차다. 그의 말마따나 온 마음과 힘을 다해 '오직 근육과 뼈로 쓴' 글씨다.

사람들은 그의 글씨 짜임새에 대해 이러쿵저러쿵 말이 많다. 필획이 모아지지 않고 제각각 떨어진 겉모습만 보고 흐름이 단절된 것으로 오해하는데, 사실은 그렇지 않다. 이쯤에서 그의 말을 직접 들어보자.

'뛰어난 운치란 글씨 근육과 기맥이 서로 어울려 기운이 끊어지지 않는 것으로, 마치 학이 하늘에 노닐며 쉬지 않는 것과 같다. 글씨 쓰는 사람이 서법을 말하되 필력을 얻지 못하면 처음부터 이야기할 것이 없다.'

이삼만의 말을 귀 기울여 들어야 한다. 그의 말이 곧 이론이고, 이론이 곧 글씨로 체화되기 때문이다. 필자는 국공립박물관과 전시장, 미술시장에서 수없이 많은 이삼만의 작품을 보았다. 그런데 말이다, 과연 그중 몇 퍼센트가 진품이었을까?

놀라지 말기 바란다. 필자가 2002년부터 현재까지 찾아낸 이삼만의 종이 작품은 단 세점에 불과하다. '게송 잔권'(그림6), '유수체 시고'(그림7), 1842년 음력 12월 16일 '서찰'(그림8)이 그것이다. 이삼만의 비문 글씨와 귀하디귀한 이 세 작품을 보면, 그의 필력과 기운이 강철처럼 굳세고 물결처럼 부드러워 가히 최고의 경지에 이르렀다 할 수 있다.

그림6 | 이삼만의 '게송 잔권'

그림7 | 이삼만의 '유수체 시고'

그림8 | 이삼만의 1842년 음력 12월 16일 '서찰'

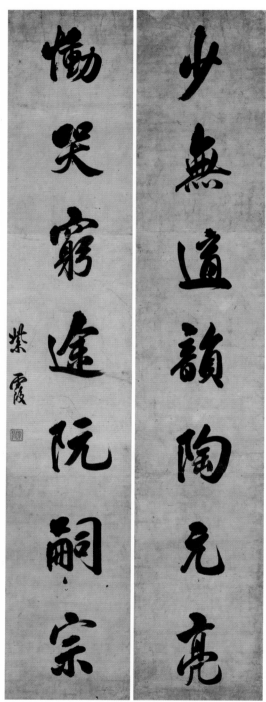

그림9 | 신위의 '소무적운'

그림10 | 김정희의 '무쌍채필'

## 이삼만 글씨 위조의 2가지 유형

필자가 봤던 수많은 가짜 이삼만 작품은 크게 두 가지로 나뉜다. 그의 작품을 베낀 필사본을 진품으로 둔갑시킨 것, 처음부터 졸렬하게 위조한 것. 후자의 경우는 그 수준이 너무 낮아 정말 쓰레기에 불과하다.

필자가 조사한 바에 따르면, 전북 익산에 살던 조모 씨는 생전 수많은 가짜들을 만들었는데 이삼만의 위작도 다수 포함되었다고 한다. 조씨가 죽은 뒤 서울 유명 화랑에서 가짜 작품을 전부 쓸어갔는데, 그의 집 다락엔 여전히 많은 양의 가짜가 쌓여 있었다는 후문이다.

그런데 유독 이삼만의 글씨만 가짜가 많을까? 그렇지는 않다.

추사 김정희와 동시대에 활동한 서예가 중엔 자하紫霞 신위申緯, 1786~1856 19)가 있다. 당대엔 족자 두 개를 한 짝으로 만든 대련對聯 형식의 서예 작품이 크게 유행했다.

오늘날 신위와 김정희의 많은 대련 작품이 전해지지만, 필자가 지금까지 확인한 진짜 작품은 각 1점씩뿐이다. 신위의 '소무적운'(그림9)과 김정희의 '무쌍채필'(그림10)이다. 특히 신위나 김정희가 썼다는 병풍 글씨는 모두 가짜다.

물론 필자가 많은 작품을 보지 못해서일 수도 있다.

앞으로 진작을 더 많이 만날 수 있기를 바랄 뿐이다. ⚠

---

19) 조선 후기의 문인, 화가, 서예가. 벼슬에서 물러난 후, 시흥 자하산에 은거해 '자하도인'이라 불린다.

5<sup>부</sup>

—

천경자,
새로운 가짜와 오래된 가짜

5부

—

천경자,
새로운 가짜와 오래된 가짜

# 1

# 서울시립미술관에 걸린
# 천경자 위작 '뉴델리'

우리 시대를 가장 뜨겁고 화려하게 장식했던 화가 '천경자1924~2015'의 1주기 추모전이 서울시립미술관에서 열리고 있다. 2016년 6월 15일, 개장 바로 다음날 필자는 서둘러 서소문 본관을 찾았다. 작가가 1998년 서울시에 기증한 93점 전부와 개인 소장품 14점이 전시되고 있었다. 필자는 명작들을 마주한다는 설렘과 긴장감 속에 주의 깊게 한 작품 한 작품을 살펴보았다.

그런데 어느 순간 가짜가 눈에 띄었다. 믿기 어려웠다. '미인도'의 진위 문제로 미술계 뿐 아니라 온 나라가 몸살을 앓고 있는데 권위 있는 시립미술관의 전시에 또 다른 위작이라니. 하지만 몇 번을 살펴보아도 위작이었다. 아니, 볼수록 위작이란 확신이 강해졌다. 그것은 개인 소장품으로 '一九七九 二 十二 뉴델리 鏡子'라고 서명된 그림1이었다.

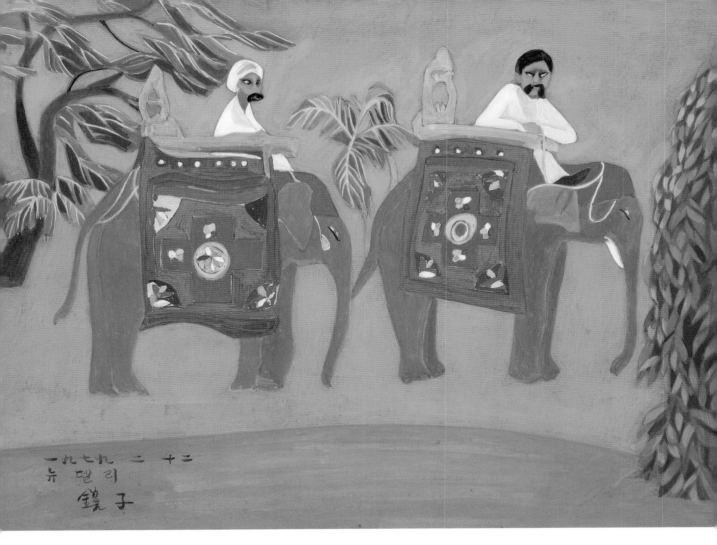

그림1 | 가짜 천경자의 1979년 그림 '뉴델리'

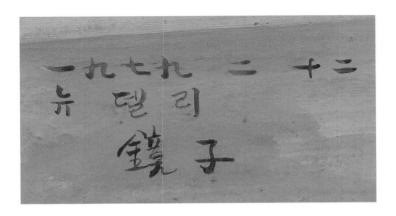

그림2 | 가짜 천경자의 '뉴델리' 속 서명

## 서명만 봐도 '뉴델리'가 위작인 3가지 이유

'뉴델리'가 위작임을 한눈에 알아본 것은 서명(그림2) 때문이었다. '뉴델리'의 서명은 천경자의 서명 습관과 많이 달랐고, 오히려 위조자의 글씨 쓰는 습관과 실수가 리얼하게 드러나 있었다. 지금부터 서명만 봐도 '뉴델리'가 위작인 이유 3가지를 밝히겠다.

첫째, '뉴'자가 천경자의 서명 습관과 완전히 다르다.

지금부터 천경자의 그림 11점에 쓰인 '뉴' 글자를 '뉴델리'의 '뉴'와 비교해보자. 전문가가 아니더라도 다르다는 것을 쉽게 알 수 있다. 천경자는 다음에서 나열한 모든 작품에서 'ㅠ'의 왼쪽 'ㅣ'획 끝부분이 오른쪽 'ㅣ'획으로 연결될 듯 쓴데 반하여, 위조자는 왼쪽 'ㅣ'획의 끝을 왼쪽으로 삐쳤다.

비교 대상인 그림11점은 다음과 같다.
- 그림3 그림4: 1969년 소묘
- 그림5: 1979년 2월 12일 같은 날 같은 도시에서 그린 그림
- 그림6: 이틀 뒤 뉴델리동물원에서 그린 그림
- 그림7: 비슷한 시기 뉴델리에서 그린 그림
- 그림8 그림9: 1981년 12월 뉴멕시코에서 그린 그림
- 그림10 그림11 그림12: 1981년 12월 뉴욕에서 그린 그림
- 그림13: 1987년 뉴올리언스에서 그린 그림

그림14를 보면 이를 한눈에 확인할 수 있다.

그림14 │ '뉴'자 비교

| 가짜 서명 | 개칠 전 | 개칠 후 |
|---|---|---|

그림18 │ '뉴' '리' '子'자 개칠 전후 비교

| 가짜 | 진짜 |
|---|---|

그림23 │ '七'자 비교

둘째, '뉴델리'가 위작인 이유는 개칠을 했기 때문이다.

일반적인 감정에서는 개칠 자체가 위작임을 증명하지 못한다. 하지만 천경자라면 경우가 다르다. 그녀는 그림15에서 보듯이 '폭풍의 언덕'을 '폭풍의 억덕'이라 잘못 썼어도 고치지 않을 정도였다. 그림6처럼 글씨가 뭉개지고 지워져도, 그림16처럼 글씨 안료가 바탕에 잘 먹지 않아도 개칠하지 않았다. 작품을 완성하고 서명까지 한 후에 다시 색을 입힌 작품에서도 서명을 피해 색칠을 하면 했지 개칠하지는 않았다(그림17).

천경자는 모든 서명을 사인처럼 한 번에 끝냈지만, 위조자는 글씨를 흉내 내느라 '뉴' '리' '子'자 등에 개칠을 했다. 그림18을 참고하기 바란다. 개칠을 하게 되면 안료의 뭉침 현상이 나타나는데 이것이 바로 위조의 흔적이다. 이는 위조자가 어떻게든 천경자의 서명과 비슷하게 하려고 전전긍긍한 결과이기도 하다.

천경자가 1979년 4월에 한 서명을 보자. 안료를 묽게 해서 쓴 서명(그림19)과 물기가 흥건하게 쓴 서명(그림20, 그림21) 모두 붓이 멈춘 부위에 안료의 흔적이 일정하게 나타남을 볼 수 있다. 개칠한 것과는 확연히 다르다.

그림22는 특이하게 획을 끊어서 서명을 한 작품인데, 결코 개칠을 하지 않았던 그녀의 창작 습관을 엿볼 수 있다.

셋째, '뉴델리'의 서명은 글씨 쓰는 속도와 필획의 성격이 천경자의 것이 아니다.

그림2에서 구체적으로 '七'자를 눈여겨보자. 글씨 쓰는 속도가 느리며 마지막 필획의 끝이 아래로 향하듯 멈췄다. 그런데 천경자가 비슷한 시기에 쓴 그림5, 그림6, 그림19, 그림21을 보면 글씨 쓰는 속도가 빠르며 마지막 필획의 끝을 위로 날린 것을 볼 수 있다.

그림23을 보면 이해가 쉬울 것이다.

## 가짜 서명 아래에서 발견된 '지워진 서명'

　그런데 사실 '뉴델리'의 서명이 '어떻게 위조되었는지'보다 훨씬 더 필자의 주의를 끈 것이 있었다. '뉴델리'의 그림 아래에 또 하나의 서명이 숨겨져 있었던 것이다. 그림24를 보라. 위조자는 이미 같은 위치에 서명을 한 차례 했었다. 서명을 하고 보니 천경자의 것과 너무 달랐던지, 서명한 물감이 마르기도 전에 같은 장소에서 같은 위조자가 빨리 지우고 다시 서명을 한 것으로 보인다.

　위조자가 이 작품에 얼마나 공을 들였는지는 '압정 자국'에서도 나타난다. 천경자가 여행 중에 그린 그림들은 화판에 종이를 압정으로 고정한 자국이 있다. 위조자는 '뉴델리'를 위조하면서 10여 개의 압정 자국을 연출했다. 그림25를 보면 확인할 수 있다. 같은 날 같은 도시에서 그린 진짜 작품인 그림3에도 40여 개의 압정 자국이 남아 있다.

　지금까지 '뉴델리'의 서명을 통해 그것이 위작임을 밝혔다.
　하지만 여기서 끝이 아니다. 위조자는 본질적이고 결정적 실수를 했다. 작가의 창작 과정 자체를 알지 못했던 것이다. 천경자는 반드시 검정색이나 고동색 펜으로 드로잉소묘을 한 후에 채색에 들어갔다. 이는 1973년 이후 천경자 그림의 첫 번째 감정 포인트다.

　천경자의 밑그림 드로잉은 지금 서울시립미술관 전시실에 전시 중인 1973년 이후 채색화에서 육안으로 확인이 가능하다. 당연히 가짜에는 없다. 위조자도 그림을 그리기 전에 윤곽선을 그렸겠으나, 결코 검정색이나 고동색 펜으로 드로잉하지는 않았다.

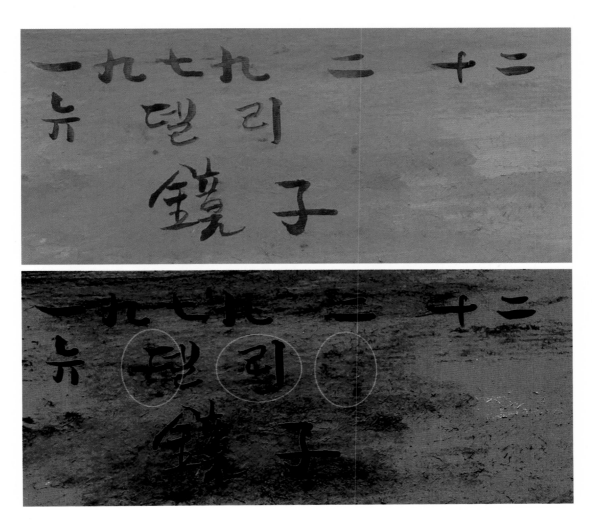

그림24 | 위조자의 가짜 서명(위)과 그 아래에서 발견된 지워진 또 하나의 서명(아래)

그림25 | 위조자가 '뉴델리'에서 연출한 압정 자국

그림32 | 나뭇잎 비교

밑그림의 펜 드로잉이 없으면 천경자 그림이 아니다!

천경자 그림의 특징은 두터운 채색이다. 작품의 밑그림으로 검정색이나 고동색 펜 드로잉을 했기에 이를 덮는다는 의미도 있었을 것이다. 하지만 아무리 채색을 두텁게 하더라도 군데군데에서 펜 드로잉의 흔적을 발견할 수 있다. 그러니 채색이 옅은 그림에서는 펜으로 그린 필선이 선명하게 드러난다.

'뉴델리' 역시 채색이 두텁게 되었지만, 만약 이것이 진품이라면 천경자 그림의 특징인 드로잉 흔적이 반드시 있어야 한다. 그러나 아무리 살펴봐도 '뉴델리'엔 검정색이나 고동색 펜 드로잉 흔적이 없다. 따라서 '뉴델리'는 명백한 가짜다.

이를 같은 시기 인도에서 그려진, 비교적 채색이 두텁게 된 작품들과 비교해보면 쉽게 이해된다. 바로 그림5, 그림6, 그림7, 그림26 등이다.

천경자 작품 중 많은 비중을 차지하지는 않지만, 채색이 옅어서 밑바탕의 드로잉 필선이 확연하게 드러난 작품도 있다. 이 책에서는 그림27~그림31로 확인할 수 있다. 참고로 천경자는 두텁게 채색된 그림에는 붓으로 서명하고, 옅게 채색된 그림에는 펜으로 서명했다.

1973년 이후 천경자 그림의 감정 포인트인 '펜 드로잉'의 존재를 명확히 보고 싶다면, '뉴델리'(그림1)와 그림21의 나뭇잎을 비교해보라. '뉴델리'의 나뭇잎엔 드로잉 흔적이 전혀 없고, 그림21의 나뭇잎엔 드로잉 흔적이 선명하게 보인다.
그림32를 보면 그 차이가 한눈에 확인된다. ▲

그림3 │ 천경자가 1969년에 그린 '뉴욕 그리니치 빌리지에서'

그림4 │ 천경자가 1969년에 그린 '뉴욕 센트럴파크'

그림5 │ 천경자가 1979년에 그린 '뉴델리'

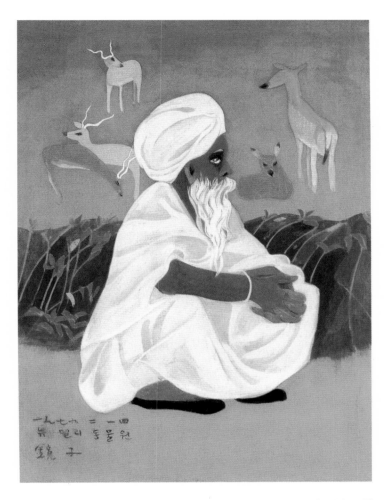

그림6 | 천경자가 1979년에 그린 '뉴델리동물원'

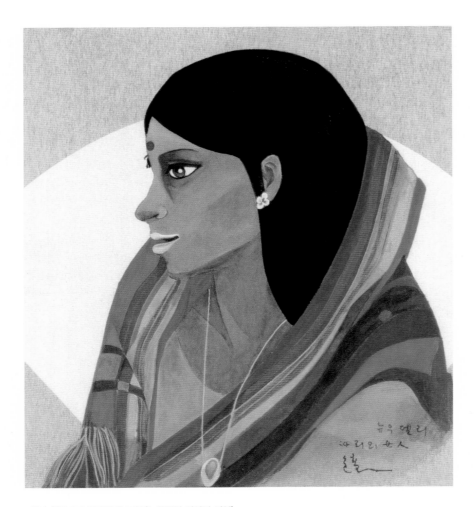

그림7 │ 천경자가 1979년에 그린 '뉴우델리 싸리의 여인'

그림8 | 천경자가 1981년에 그린 '뉴멕시코 아바끼'

그림9 │ 천경자가 1981년에 그린 '뉴멕시코 타오스'

그림10 | 천경자가 1981년에 그린 '뉴욕 센트럴파크'

그림11 | 천경자가 1981년에 그린 '서커스 뉴욕'

그림12 | 천경자가 1981년에 그린 '서커스'

그림13 │ 천경자가 1987년에 그린 '뉴올리앙즈 프리저베이션 홀'

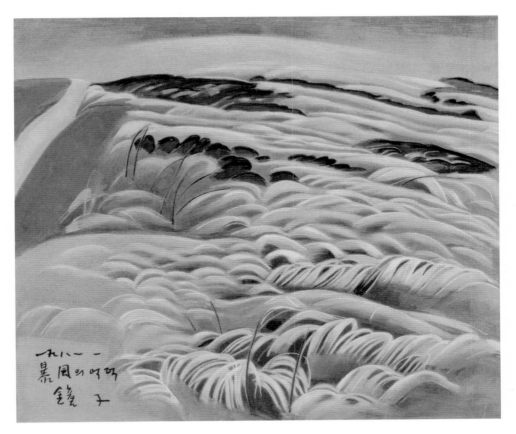

그림15 │ 천경자가 1981년에 그린 '폭풍의 언덕'

그림16 | 천경자가 1997년에 그린 '브로드웨이 나홀로'

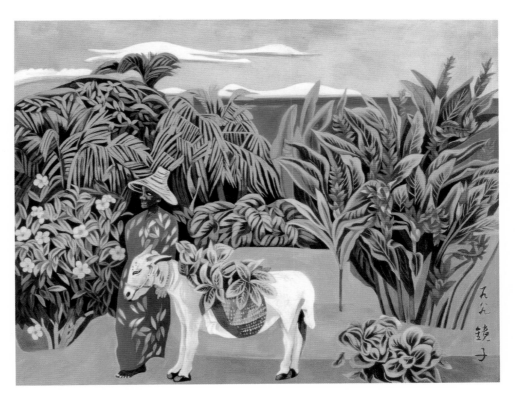

그림17 | 천경자가 1989년에 그린 '자마이카의 고약한 여인'

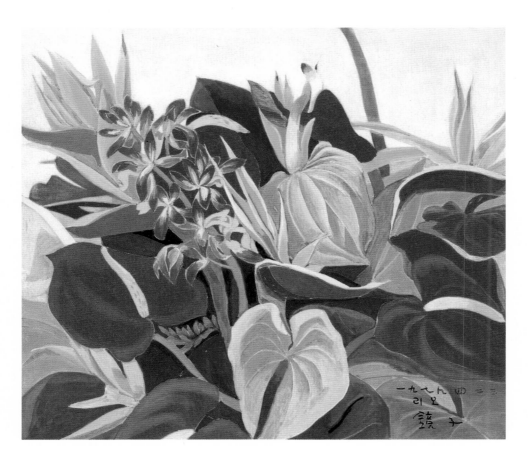

그림19 | 천경자가 1979년에 그린 '리오'

그림20 │ 천경자가 1979년에 그린 '구즈코'

그림21 | 천경자가 1979년에 그린 '페루 이키토스'

그림22 | 천경자가 1979년에 그린 '브에노스 아이레스'

그림26 │ 천경자가 1979년에 그린 '인도 바라나시'

그림27 | 천경자가 1979년에 그린 '갠지스 강에서'

그림28 | 천경자가 1979년에 그린 '아그라'

그림29 | 천경자가 1979년에 그린 '올드델리'

그림30 │ 천경자가 1979년에 그린 '바라나시'

그림31 | 천경자가 1979년에 그린 '카쥬라호'

# 2

## 길고 잔인한 논란의 마침표, 천경자 '미인도'

무려 25년이다. 잊을 만하면 한 번씩 불쑥 튀어나와 미술계와 언론을 뒤흔드는 천경자의 '미인도' 위작 사건, 결국 작가를 절필하게 만든 이 길고 잔인한 이야기의 진실은 무엇일까?

현재 '미인도'를 소장하고 있는 국립현대미술관 측은 지금까지 미인도를 공개한 적이 없다. 필자 또한 미인도 원작이나 선명한 도판을 보지 못했다. 언론이 공개해서 인터넷에 떠돌아다니는 도판(그림1)을 컴퓨터 모니터를 통해 보았을 뿐이다.

그림1 | 가짜 천경자의 1977년 그림 '미인도'

작품을 감정하려면 원작을 육안으로 확인하는 것이 기본이다. 하지만, 원작을 보지 못하더라도 작가가 평생을 고집해왔던 창작습관과 어긋난 포인트 정도는 잡아낼 수 있다. 필자는 앞에서 1973년 이후 천경자 그림의 첫 번째 감정 포인트가 검정색이나 고동색 펜으로 그린 드로잉이라 했다.

그러면 '미인도' 바탕엔 이 드로잉 필선이 있을까? 만약 미인도가 진짜라면 반드시 펜으로 그린 드로잉 필선이 육안으로 확인되어야 한다. 특히 흰색, 노란색 등 밝은 색으로 채색한 화관의 꽃에서는 더욱 그렇다.

색채에 유난히 민감했던[1] 천경자가 여인[2]과 꽃을 테마로 그림을 그린 것은 1973년부터였다.[3] 천경자는 여인을 소재로 한 자신의 그림들을 '여인상'[4]이라 불렀다. 지금부터 이 여인상에 대해 자세히 알아보기로 하겠다. 여인상은 1986년 이전과 이후로 크게 나뉜다.

---

1) "색채와 더불어 살면서도 나는 요즘 강렬한 색채를 보면 이상하게도 강박감에 억눌리고 만다." 천경자, '제2의 사춘기' 『한(恨)』(샘터사, 1977), 206쪽 / "나에게는 같은 시각에서 받아들인 것임에도 형상보다는 색채적인 것이 더 강렬하게 느껴져 색채만이 뚜렷하게 기억에 남고 꽃의 모습이라든가 하는 것은 흐릿하게 흘러가 버리기가 일쑤다." 천경자, '분홍꽃의 추억' 『사랑이 깊으면 외로움도 깊어라』(자유문학사, 1984), 123쪽

2) "나는 지금 슬픔과 아름다움을 쪼아 먹고 사는 직업을 택한 인과(因果)로 딸을 모델로 쓸 때마다 그리는 동안 웬일인지 전후의 맥락도 없이 슬퍼지고 시모넷타(필자 주: 천경자의 일란성 쌍둥이 같았던 여동생 옥희)가 연상되어 오며 그때에 한해서 윤회설 같은 것을 믿게 되는 것이다." 천경자, '슬픔처럼 피어오는 아름다움' 『한(恨)』, 12쪽 / "이야기가 통하는 미도파(둘째 딸), 기가 찰 때 같이 깔깔 웃어줄 줄 아는 미도파, 고소한 인간미를 지니고 있어 딸이라기보다 친구 같은 미도파와의 즐거웠던 사연들이 그림 속에 풀려 나왔으면 하는 마음이 간절하다." 천경자, '환각의 피서' 『한(恨)』, 48쪽 / "나는 둘째딸을 참 아기자기하게 예쁘게 길렀다. 지금은 멀리 떨어져 사는 그는 어려서부터 나의 그림 모델이 되어 주기도 했다." 천경자, '서울의 엘레지' 『사랑이 깊으면 외로움도 깊어라』, 19쪽

3) "무수한 세월이 흐르는 동안 나는 그 잔잔한 추억은 물론 경대보의 모습마저도 상기해 보았던 일이 없었다. 그러나 지난 해부터였던가, 내 그림의 테마가 여자와 꽃이 많아졌고 코발트와 보랏빛을 많이 쓰게 된 이후부터 그때의 그리움과 추억을 찾게 되었다." 천경자, '딱딱이 소리' 『사랑이 깊으면 외로움도 깊어라』, 187쪽

4) 천경자의 고흥보통학교(고흥초등학교) 1학년 때 일화. "담임선생은 남궁(南宮)선생님이라고 여선생님이었는데 나를 예뻐봐주었고, 나는 그 뾰족구두 신은 여선생에게 반해 버렸다. 그러나 그는 여름방학이 지나고 학기가 되어도 영영 돌아오지 않았다. …… 나는 남궁선생이 그리워 땅바닥이고 벽에고, 양머리 틀고 뾰족구두 신은 여인상만 그렸다. 어느 날은 대청마루 흰 횟가루 벽에 그려진 여인상이 할머니 눈에 띄어 매를 맞았다." 천경자, 『내 슬픈 전설의 49페이지』(문학사상사, 1978), 17~18쪽

## 채색화 '여인상' 얼굴 '인중'의 비밀

천경자가 그린 여인, 즉 채색된 '여인상' 작품들을 보면 얼굴에서 '인중'[5]을 거의 그리지 않았음을 알 수 있다. 그렇다면 드로잉 단계에서부터 그리지 않았을까? 지금부터 그 비밀을 풀어보자.

그림2(드로잉)를 채색으로 완성한 작품이 그림3 '고'이다(1974년작).
그림4(드로잉)를 채색으로 완성한 작품이 그림5 '장미와 여인'이다(1981년작).

드로잉 상태에서는 분명히 인중이 사실적으로[6] 그려져 있었는데, 정작 채색을 하면서는 그 부분을 두텁게 채색해 보이지 않도록 했음을 알 수 있다.

이제 1973년 작품 '길례언니'부터 1986년에 그린 여인상까지(그림6~그림21), 총 16점의 채색된 여인상 속에서 인중이 어떻게 표현되었는지 조사해보자. 그런데 아무리 자세히 살펴봐도 인중을 그린 작품을 찾을 수가 없다.

---

5) 인중(人中)은 얼굴에서 코와 윗입술 사이에 오목하게 골이 진 곳을 말한다.
6) 천경자는 1969년 첫 해외 스케치 여행을 계기로 그림이 세밀하고 정교해졌다. "유럽에서 중세기의 그림들을 만났을 때 나는 큰 충격을 받았어요. …… 털끝 하나도 놓치지 않은 정확한 데생을 보면서 나는 정신이 번쩍 들었어요. 그 이후 나는 더욱 데생에 충실한 그림을 그렸고 그림이 더욱 세밀해졌어요. 〈이탈리아 기행〉 등이 그 후의 작품인데 부분이 아주 세밀하잖아요?" "1981년의 하와이 스케치 여행은 큰딸과 동행했어요. 같이 여행하는 동안 나는 일일이 데생을 하는데 그 애는 데생도 안 하고 스케치도 안 하고 쓱쓱 잘도 그리더군요. 세대차인지 나는 그림을 너무 힘들게 그리는 것 같아요." 장명수, '화려한 전설, 천경자의 생과 예술', 『꽃과 영혼의 화가 천경자』(랜덤하우스중앙, 2006), 233~237쪽

그림2 | 천경자가 그린 드로잉

그림3 | 천경자가 1974년에 그린 '고'

그림4 | 천경자가 그린 드로잉

그림5 | 천경자가 1981년에 그린 '장미와 여인'

그렇다면 위조자는 왜 굳이 인중을 그렸을까?

사실 위의 질문은 잘못됐다. 위조자는 굳이 그린 것이 아니라, 반드시 그려야 한다고 생각했던 것이다. 천경자 그림의 바탕에 펜으로 그린 드로잉 필선이 마치 인중을 그린 것처럼 그림 위로 올라와 있었기 때문이다. 아마 위조자는 천경자의 채색된 '여인상'들(그림22~그림25)을 보고 작가가 그림 위에 인중을 그린 것이라 착각했을 것이다.

그림26은 그림22~그림25 '여인상'의 인중 부분만 클로즈업 한 것이다.

그렇다면 이 시기에 만들어진 채색화 '여인상' 중 인중을 그린 작품은 정말 없는 걸까? 그렇지는 않다. 그림27(1976년작), 그림28(1977년작), 그림29(1981년작) 등이 있다. 천경자가 이 작품들에서 인중을 어떻게 표현했는지 살펴보자.

- 그림27 : 살구색 물감으로 옅게 역삼각형을 찍었다.
- 그림28 : 인중의 윤곽선을 그렸다.
- 그림29 : 옅게 역삼각형으로 명암을 넣었다.

천경자의 채색화 '여인상'을 제대로 위조하려면 인중을 그리지 말았어야 하고, 그리려면 '역삼각형'이나 '윤곽선'으로 그려야 했다는 결론이 나온다. 그런데 '미인도'의 위조자는 뜬금없게도 인중을 '이등변 삼각형'으로 그리는 치명적 실수를 범했다(그림30).

이제 정리해보자.

천경자의 채색화 '여인상' 감정의 첫 번째 포인트는 검정색이나 고동색 펜으로 그려진 드로잉 흔적이다. 두 번째 포인트는 '얼굴의 인중이 있는지 없는지, 있다면 어떤 형태로 그려졌는지'이다.

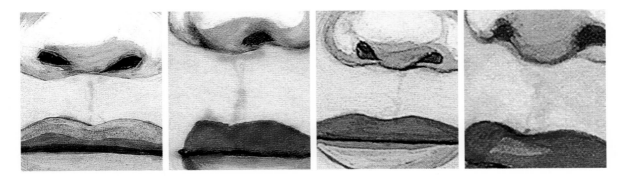

그림26 | 작품 위로 올라온 인중을 묘사한 드로잉 필선

**가짜(이등변삼각형 인중)**

**진짜(역삼각형 인중이나 윤곽선)**

그림30 | 인중 비교

두터운 채색과 한이 담긴 눈 표현에 주목하라!

천경자가 1974년부터 1978년까지 4년간 그린 작품은 35점이다. 그중 25점은 1978년 9월에 있었던 현대화랑 초대 개인전에 출품됐고, 나머지 10점은 홍익대학교 교수직을 그만둔 상태에서 생활비를 벌기 위해 팔았다. 당시 천경자는 인터뷰에서 이렇게 말했다.

"지난 4년간 외출한 날 빼놓고는 그림만 그리며 살았는데 작품 수는 아주 적어요. 나이가 들어 성심껏 붙들고 싶은 욕심에 마음 내킬 때까지 뜯어고치다 보니 시간이 걸려요."[7]

앞에서 제시한 천경자의 1977년 작품들을 보면 채색이 아주 두텁다. 따라서 그 시기에 그려졌다는 '미인도' 역시 두텁게 채색되어 있어야 한다. 하지만 컴퓨터 모니터로 본 '미인도'는 채색이 엷다. 공들인 흔적도 없고 인체 묘사에 대한 지식도 명암 처리도 부족하다.

천경자는 여인상의 눈 주위를 마치 화장하듯이 예술적으로 채색했다. 그녀가 그린 여인의 눈썹[8]과 눈두덩에는 천경자 모계 혈통[9]의 한(恨)이 담겨 있다. 위조자가 그런 정서까지 알았을 리가 만무하다.

비록 모니터로만 봤으나 '미인도'는 가짜임이 확실하다. 25년간 미제사건으로 남아 있는 '미인도 위작 논란'은 그림이 사라지지 않는 한 반드시 진실이 밝혀질 것이다. 그리고 언제가 될진 모르겠으나 '미인도'를 꼭 직접 보고 싶다. ▲

7) 정중헌, 『천경자의 환상여행』(나무와숲, 2006), 116쪽 / 1977년 2월에 출간된 그의 수필집에도 당시 창작의 열정에 대해 이렇게 묘사되어 있다. "물감을 으깨고 붓을 놀리고 하는 것이 나의 일상생활이니 노상 꿈을 파먹고 산다고 할 만도 하다. 웬일인지 해가 갈수록 성미가 더 꼼꼼해져서 한 작품을 완성하기까지는 무던히도 맴돌고 헤매어야 한다." 천경자, '환각의 피서' 『한(恨)』, 46쪽

8) 천경자는 스무 살이 넘어 어머니와 함께 궁합을 보러 갔는데 궁합을 본 노파는 천경자가 눈썹이 적어 형제연이 없어 고독하리라고 말하였다. 천경자, '자화상' 『사랑이 깊으면 외로움도 깊어라』, 256쪽 / "외할머니 눈썹은 초승달처럼 둥그런데다 부드럽게 송글송글 겹쳐진 편이다. 어머니의 눈썹은 외할머니의 초승달 같은 눈썹을 산산이 쫙 뿌려놓은 듯 눈두덩까지 부드러운 털이 더욱 송글송글한 편이었으나 …… 모계를 닮은 것을 내가 깨닫게 된 것은 여학교를 갓 나오던 때였다." 천경자, '눈썹' 『사랑이 깊으면 외로움도 깊어라』, 155쪽

그림6 | 천경자가 1973년에 그린 '길례언니'

그림7 | 천경자가 1973년에 그린 여인상

9) "우리 모계의 불행은 어머니가 외딸인 데서부터 시작되었다. 어머니가 남편 시하에서 친정 부모를 20여 년 동안 모셨다는 것은 말 못할 정신적인 고통과 깊은 비애의 뿌리가 되어 보랏빛 같은 금사망이 일생의 베일처럼 어머니의 얼굴을 떠나지 않았다. 역사는 흐른다더니 나는 10년 전 어머니로부터 그 보랏빛 바톤을 받아 쥐었는지도 모른다. 종착점 없는 내 경주가 그 때부터 시작되었다. 다행히 나는 결혼에 실패했기 때문에 어머니가 맛보시던 아니꼬운 고통을 면할 수 있었으나, 그러나 나는 그보다도 몇 배 되는 고가의 고통을 지불하고 비로소 자신의 자유를 사야 했다." 천경자, '모계가족' 『해뜨는 여자』(주부생활사, 1980), 193~194쪽

그림8 │ 천경자가 1975년에 그린 여인상

그림9 │ 천경자가 1977년에 그린 '내 슬픈 전설의 22페이지'

그림10 | 천경자가 1977년에 그린 '수녀 테레사'

그림11 | 천경자가 1977년에 그린 '멀리서 온 여인'

그림12 | 천경자가 1977년에 그린 '누드'

그림13 | 천경자가 1977년에 그린 '6월의 신부'

그림14 | 천경자가 1977년에 그린 여인상

그림15 | 천경자가 1978년에 그린 여인상

그림16 │ 천경자가 1981년에 그린 여인상

그림17 │ 천경자가 1982년에 그린 '모자를 쓴 여인'

그림18 | 천경자가 1983년에 그린 '노오란 산책길'

그림19 | 천경자가 1984년에 그린 '여인의 시1'

그림21 | 천경자가 1986년에 그린 여인상

그림20 | 천경자가 1985년에 그린 '여인의 시2'

그림22 | 천경자가 1986년에 그린 여인상

그림23 | 천경자가 1986년에 그린 여인상

그림24 │ 천경자가 1986년에 그린 여인상

그림25 │ 천경자가 1986년에 그린 '막간'

그림27 | 천경자가 1976년에 그린 여인상

그림29 | 천경자가 1981년에 그린 여인상

그림28 | 천경자가 1977년에 그린 여인상

에필로그

# 감정가 실명제,
# 이렇게 하면 된다

미술품 감정을 업業으로 삼는 사람들은 '좋은 감정가'를 꿈꾼다.

하지만 필자는 '좋은 감정가' 이전에 '책임 있는 감정가'가 되어야 한다고 주장한다. 자신의 일에 책임을 지는 감정가는 책이나 논문을 통해 작품의 진위 판단에 대한 구체적 근거와 그 과정을 투명하게 공개해야 한다. 그래야 다른 전문가들의 판단과 평가를 기대할 수 있고 후학들에게 배우고 익힐 기회를 제공할 수 있기 때문이다.

필자는 이런 생각으로 2008년 이후 '감정가 실명제'를 주장해 왔고 몸소 실천하고 있다. 감정가라면 누구나 아는 전통적이고 간단한 방법이다. 자신이 감정한 미술품에 감정 소견과 인장을 남기는 방법인데, 필자의 소장품을 중심으로 간략히 소개해보겠다.

그림1은 김정희가 1840년 제주도 유배지에서 동생에게 쓴 '편지'다. 편지가 끝난 왼쪽 가장자리에 그림1에 대한 감정 결과와 소견을 간단히 썼다. 그림2를 보면 이해될 것이다. 감정 소견은 다음과 같이 5가지로 구성된다.

1. 우선 '추사 김정희 서찰 정품'이라 썼다.
2. 그 바로 아래 '2010년 필자가 감정했다'라고 쓰고 '동천심정東泉審定, 동천이 자세히 조사해서 정했다는 의미'이란 감정인을 찍었다.
3. 그 옆에 종이를 덧대 그림1에 대해 짧게 설명했다.
4. 편지와 덧댄 종이 사이엔 인장 '보寶'를 찍어 분리하지 못하게 했다.
5. 작품 가장자리엔 '해운헌진장인海雲軒珍藏印, 해운헌이 보배로 소장했다는 의미'을 날인했다.

'해운헌'은 필자의 컬렉션 이름이다. 2002년 어느 날 서울 인사동에서 조선 말 애국지사 석촌 윤용구1853~1939의 글씨(그림3)를 구입하면서부터 이 이름을 사용하기 시작했다.

그림1 | 김정희가 1840년 제주도 유배지에서 동생에게 쓴 '편지'

秋史 金正喜 書札 精品 虞間 廬鑑

이는 先生께서 濟州島 大靜縣에 圍籬安置되신 一千八百四十年에 동생에게 쓴 서찰로 先生의 참담한 심경이 여실히 표출된 귀중한 작품이다.

그림2 | 그림1에 대한 감정 소견서

그림3 | 운용구가 쓴 해운헌

감정가 실명제의 사례를 몇 가지 더 소개하겠다. 그림4는 필자가 소장한 흥선대원군 이하응의 '유란도'다. 그림5를 보면, 작품 위에 종이를 덧대고 그림4에 대한 감정 결과와 소견을 간단히 쓴 것을 확인할 수 있다. 한자로 쓰인 부분을 해석하면 다음과 같다.

'흥선대원군 유란도 진적. 지금 세상에서 석파 이하응의 난蘭 그림이라는 것들은 십중 팔구 가짜다. 이 작품은 특히 팔뚝 아래로 금강저金剛杵를 휘두르는 역사力士처럼 힘차기에 굳센 필획은 종횡무진 빼어나다. 확실히 압록강 동쪽우리나라에서 이만한 작품은 없다. 신 묘년에 이동천이 감정하고 아울러 손을 깨끗이 씻고 삼가 글을 쓰다.'

그림의 비단과 덧댄 종이 사이에 인장 '보'를 찍어 분리하지 못하게 하고, 작품 오른쪽 아래 귀퉁이에 소장인을 찍은 것은 앞의 사례와 동일하다.

그림6은 최석환1808~?의 '잔포도'다. 작품 오른쪽 아래에 감정인 '동천심정'을 찍고, 옆에 덧댄 종이에 세상에서 희귀한 명품이라는 글귀를 썼다(그림7). 작품 왼쪽 아래 귀퉁이에 소장인을 찍었다.

마지막으로 소개할 것이 그림8 이삼만의 '계송 잔권'이다. 서첩의 표지 쪽 제첨 띠지에 '창암 이삼만 글씨 사마온공해선계 백시랑육찬게 중 찬불'이라 쓰고 감정인 '동천심정'을 찍었다. 그리고 오른쪽 가장자리에 한자로 이렇게 썼다(그림9).

'지금까지 나는 세상에 전하는 창암 선생이 종이에 쓴 진짜 작품을 단지 두 점만 보았 다. 이 잔권이 그 하나고, 다른 하나는 전주의 작촌 조병희 선생이 오래 전에 소장한 서찰 이다. 슬프도다! 마땅히 천년만년 영원히 보배롭게 여겨야 한다. 신묘년 청명절에 후학 이동천이 감정하고 아울러 손을 깨끗이 씻고 삼가 글을 쓰다.'

글을 쓰고 작품 첫 쪽 오른쪽 아래에 소장인을 찍었다. 참고로 이 글귀는 2011년 5월에 쓴 것이다. 후에 이삼만의 글씨를 한 점 더 발견했기에 이 책에서는 진작을 세 점으로 다 뤘다. 지금까지 필자 개인이 '감정가 실명제'를 어떻게 실천하고 있는지를 소개했다. 전문 가라면 자신에게 맞는 방법을 찾아 신뢰를 구축하고 올바른 길을 가리라 믿는다. ▲

그림4 | 이하응의 '유란도'　　　　　　　그림5 | 그림4에 대한 감정 소견서

그림6 │ 최석환의 '잔포도'    그림7 │ 그림6의 감정 소견서

그림8 | 이삼만의 '게송 잔권'

傳世蒼巖先生手書紙本真跡至今余觀秋貳幅耳此殘冊是其一另一是全州鵲林先生舊藏
蘭札迎衆貳宜永寶千秋矣
辛卯清明後學雲康鑑定并沐手拜題

蒼巖李三晚書
司馬溫公解禪偈
白侍郎六讚偈之讚佛

그림9 │ 그림8의 감정 소견서

# FBI 수사로 이어진
# '노들러 갤러리' 스캔들

최근 뉴욕 발發 사건 하나가 세계 미술시장을 강타했다.

주인공은 중국 상하이 출신의 화가, 77세의 첸페이천錢培琛이다. 뉴욕 퀸즈에서 활동했던 그는 1994년부터 15년간 미국 추상 표현주의 거장들의 그림을 최소 63점 위조했다. 판매된 액수만 미화 8,000만 달러, 우리 돈 900억 원이 넘는다.

이번 위조 사건은 미술품 딜러인 글라피라 로살레스Glafira Rosales가 주도했다. 그녀가 노들러 갤러리Knoedler & Company를 통해서만 유통시킨 위작이 40점으로 액수는 6,300만 달러에 이른다. 참고로 노들러는 1846년에 설립되어 2011년 폐업하기까지 165년의 전통을 자랑하는 미국에서 가장 신뢰 받은 갤러리였다.

그렇다면 미국 최고의 갤러리는 어떻게 무너졌을까?

이 모든 일은 미술품 컬렉터 '피에르 라 그랑쥐'[1]의 고소에서 시작되었다. 노들러는 라 그랑쥐에게 잭슨 폴록Jackson Pollock · 1912~1956의 작품 '무제 1950년'을 팔았다. 판매가 1,700만 달러였던 이 그림은 이후 첸페이천이 그린 것으로 밝혀졌다.

노들러는 이외에도 '도메니코 드 솔'[2]과 '존 하워드'[3]로부터도 고소를 당했다. 드 솔에게 마크 로스코Mark Rothko · 1903~1970의 '무제 1956'(그림1)을 1,700만 달러에 팔았고, 하워드에게 윌렘 데 쿠닝Willem de Kooning · 1904~1997의 작품을 400만 달러에 팔았는데, 두 작품 모두 첸페이천이 그린 것이었다.

그림1 | 첸페이천이 위조한 마크 로스코(Mark Rothko · 1903~1970)의 '무제 1956'

1) 피에르 라 그랑쥐(Pierre La Grange)는 런던의 대표적 헤지펀드 설립자이며 미술품 컬렉터
2) 도메니코 드 솔(Domenico de Sole)은 구찌(Gucci)의 전 회장으로 톰 포드 인터내셔널(Tom Ford International) 설립자이며 현재 세계적인 미술품 경매회사 소더비(Sotheby's) 이사회 회장
3) 존 하워드(John D. Howard)는 뉴욕 월스트리트의 어빙 플레이스 캐피탈의 CEO

그림2 | 켄 뻬레니가 위조한 마틴 존슨 히드(Martin Johnson Heade · 1819~1904)의 작품 앞뒷면. 그의 책 'Cavea Emptor'에서 인용

그림3 | 켄 뻬레니가 만든 위작이 실린 도록. 그의 책 'Cavea Emptor'에서 인용

라 그랑쥐, 드 솔, 하워드는 위조자 첸페이천과 딜러 로살레스, 노들러 갤러리를 상대로 고소했고 결국 미국 연방수사국 FBI의 수사를 이끌어냈다. 하지만 위작 피해를 본 구매자들 대부분은 침묵으로 일관했다. 뉴욕 현지 소식통에 따르면, 첸페이천의 위작을 고가에 구입한 한국인 구매자도 침묵하고 있다고 한다.

이 스캔들과 관련해 다시 주목받는 사람이 위조자 '켄 뻬레니Ken Perenyi'다. 그는 미술시장의 침묵을 알고 이를 영리하게 이용할 줄 알았다. 스무 살 나던 해인 1969년부터 지금까지 서양화 위조를 계속하고 있다고 한다.

그는 과거 위조자들의 기술을 부단히 업그레이드하여 미술시장의 수요를 개척했고, 나아가 전문 감정가들까지 면밀히 관찰하고 대처했다. 뻬레니의 위조 실력은 특출했다. 19세기 미국 정물화 연구의 선구자인 윌리엄 거츠William Gerdts 교수를 속이고, 앤디 워홀 1928~1987에게 자신이 그린 존 프레드릭 피토John Frederick Peto · 1854~1907의 정물화를 팔았다고 자랑할 정도다.

뻬레니는 수차례 FBI의 수사를 받았지만 한 번도 기소된 적이 없다. 그림2는 그가 위조한 마틴 존슨 히드Martin Johnson Heade · 1819~1904의 작품으로 1994년 뉴욕 소더비 경매에서 717,500달러에 낙찰됐다. 이를 구매한 억만장자 역시 자신이 가짜를 샀다는 사실을 이내 알아챘지만 침묵했다. 그림3은 뻬레니가 만든 위작이 실린 도록들이다.

사실 노들러 갤러리 사건 이전에도 위작들은 있었을 것이다. 하지만 모두가 입을 달았기에 문제가 수면으로 떠오르지 않았다. 미국 뉴욕 미술시장을 발칵 뒤집어놓은 이 스캔들을 통해 위조 미술품 시장을 가능하게 하는 것은 '침묵'임을 다시 한 번 확신하게 된다.

고의적인 침묵, 관행적인 침묵이 이어진다면 세상은 전혀 바뀌지 않는다. 앞에 나서서 크게 소리치는 사람이 필요하다.

그 순간, 진실로 가는 문이 열리게 될 것이므로. ◢◣

• 이 책에 실린 일부 도판은 내용의 특성상 · 시간상 문제로 수장처와 사전 협의를 거치지 못했습니다. 양해를 바라며 추후 연락 바랍니다.

초판 1쇄 | 2016년 7월 21일

지은이 | 이동천
펴낸이 | 설응도
펴낸곳 | 라의눈

편집주간 | 안은주
편집장 | 김지현
기획편집팀장 | 최현숙
기획위원 | 성장현
마케팅 | 최제환
경영지원 | 설효섭
디자인 | Kewpiedoll Design

출판등록 | 2014년 1월 13일(제2014-000011호)
주소 | 서울시 서초중앙로 29길(반포동) 낙강빌딩 2층
전화번호 | 02-466-1283
팩스번호 | 02-466-1301
전자우편 | eyeofrabooks@gmail.com

ISBN : 979-11-86039-58-8  03600

※ 잘못 만들어진 책은 구입처나 본사에서 교환해 드립니다.
※ 책값은 뒤표지에 있습니다.
※ 라의눈에서는 독자 여러분의 소중한 아이디어와 원고 투고를 기다리고 있습니다.